禾華文創

漫畫的視覺文化景觀與空間生產

The Visual Cultural Landscape and Space Production of Comics

以做為文化消費的漫畫為主題，藉由符號，系統性地分析其視覺文化景觀型態，與東、西方主流漫畫對空間的視覺感知差異與生產方式，為當代的視覺文化與文化消費提出了可資參考的研究途徑。

氛圍性場景

從觀點到觀點
Aspect-to-aspect

張重金 著

推薦序

　　21 世紀是圖像的世紀，也是視覺文化發展最興盛的世紀。

　　很高興看見這本書的出版。重金是我在高師大地理系博士班指導的研究生。他既是動漫創作者，也是一位成功的視覺文化教育者。在修課期間與專題討論過程中，發現他在文創動漫產業及當代大眾流行文化上有其獨到的見解，故鼓勵他運用地理學知識去發展他的論文，他在帶職進修的五年內也順利完成了博士學位，本人身為指導教授，對他的優秀表現深為讚許。

　　在當代文化消費盛行的今日，大眾文化與圖像的流行，隨著數位媒體網路的推播，不斷地在影響與改變我們的生活。地理學是一門視覺的學科，尤其「新文化地理學」是以文化理論作為所有人文現象空間性的分析工具。國內極少有以地理學為觀點，去探討流行的大眾文化景觀與空間生產關係，故而建議他在其完成博士學位後，能將其論文改寫成專書分享讀者，他也不負所望，花了近二年時間重新梳理與增刪，方有此書的問世。

　　自 20 世紀以來，新文化地理學涉及景觀分析的視點，不再側重景觀的型態研究，而是試圖將景觀的概念與其歷史發展連繫起來，它注重分析景觀的符號學意義，探討景觀是由哪些符號構成了可供閱讀的文本及文化的空間性。並且將文化視為空間過程的媒介，強調文化滲透在生活的每個過程中，並決定著我們生活的空間性實踐。所以新文化地理學重視空間，認為文化是通過空間組成的，尤其在當代以視覺為主的消費文化，所孕育的符號景觀是其空

間性的表徵，而其空間是文化性的再現。因此，這本書他以他熟悉與多年研究的漫畫為研究文本，進行了深度的對話，試圖透過「漫畫」這門以視覺圖像符號為主的大眾流行文化，理解當代的文化消費結構與關係，具有高度的分析視野，很值得讀者細細品味。

　　本書從「新文化地理學」出發，藉由「文化轉向」理論，以淺顯易懂的文字，深入淺出、循序漸進地說明了文化轉向下的視覺文化景觀演變過程，與空間生產的方式原因。除了理論外，還藉由漫畫文本為例，揭示其「宅文化」的空間性，與實證分析了影響視覺感知與景觀生成的消費符號，並比較與說明了東、西方的視覺文化差異原因。最後，做出當代視覺文化影響消費的反省作為結論。

　　重金多年來，不僅在動漫創作實務上頗有建樹，在學術研究上也希望他能有更多的發表與產出。所以，當重金告知我此書完成邀我作序時，本人立即首肯答應，一來嘉勉他的努力；二來是鼓勵，盼他日後能繼續在「新文化地理學」的研究道路上，更上一層樓。

國立高雄師範大學 特聘教授兼校長　吳連賞　謹誌

2022 年 6 月

自 序

　　筆者在校任教的課目主要是在視覺藝術、數位內容設計與動漫產業方面。基於本職學能，多年來也一直是在相關創作與視覺文化與內容上打轉。自筆者在高師大地理所博士班進修時，發現後現代下的「新文化地理學」對當代大眾文化的景觀與空間觀點，有其獨到之處，故而嘗試以「漫畫」為主題，由新文化地理學的「文化轉向」視野，來分析與探討這個 21 世紀被認為是後現代的當紅圖像產物。

　　本書主要探討的是在「文化轉向」的解釋下，後現代不僅是一個以大眾文化與視覺圖像為主的文化消費時代，它也是一種「美學風格」與「文化邏輯」，討論的是商品被「文化化」的消費符號形成過程，與文化結構的實踐方式。隨著社會文化型態轉變，原本由文學審美的視覺空間層次在轉變的歷史動態過程中，原帶有現實、功利和象徵性的佔有欲審美觀，轉向為圖像為主要的審美空間，逐漸取代了以文字為主的文學審美空間，開始令視覺趨於實用及消費性的審美方式。這種審美方式逐漸嵌入到我們現實生活的功利性之中，成了當代以視覺為主的「眼球經濟」，因而讓原被視為次文化的「漫畫」，以大眾文化主流之姿，一躍成為當代熱門的文創產業之一。

　　當代的視覺文化也受到媒體傳播影響，圖像的支配性讓視覺的作用遠超越了其他感官，讓傳統敘事審美空間本身的型態上發生了巨大的變化。由於大眾文化是理解後現代主義文化消費的媒介與途徑，筆者欲藉由漫畫文本，嘗試理解大眾文化在文化轉向下的文化

景觀型態與空間生產過程，這也是當代的文化消費縮影。方法論上，除了文獻探討外，透過當代主流漫畫生產代表大國之美、日出版品為研究樣本，分析漫畫在當代視覺文化景觀型態表象下的空間生產方式，並說明雙方因文化差異，以敘事方式在視覺文化景觀與視覺空間感知上的不同，作為比較。

　　本書主體原是筆者的博士論文，經吳連賞教授的指導下完成，並通過口試委員們的細心評審，給了我許多指正與寶貴建議。在文創產業盛行的當代，以大眾文化的漫畫為主題的「新文化地理學」新穎觀點下，筆者決定以此論文為主體架構，同時藉由多年來陸續發表的相關計畫、產學、期刊、研討會論文、著作等，所累積的研究資料，結合教學、觀察、創作心得，重新將其匯集成本專書，以便與更多同好分享交流。謹此一併感謝所有協助與鼓勵的師長與同儕們。

張重金　2022 年 5 月

目　次

緒　論

　　筆者為文創產業之教育與工作者，在漫畫研究、教學與創作的實務上耕耘多年。值此文創當道，視覺圖像、影音媒體藉由網路的傳播，在當代由於大眾文化娛樂性商品快速、大量複製、強調差異化、個性化、人人一把號氾濫的今日，發現由電視、電影、漫畫、遊戲、雜誌和廣告等媒體文化形式，提供了各式各樣的角色、性別模型、時尚暗示、生活方式、影像和個性圖標，皆有著改變大眾生活與思想的啟示作用。媒介文化的「敘事」提供了各種資訊和意識型態的制約模式，為文化、社會和政治理念披上了愉悅與誘惑的好萊塢（Hollywood）娛樂色彩。

　　從國內外文獻梳理有關由「地理學」觀點研究漫畫的理論甚少，國內更是付之闕如。後現代下的「新文化地理學」是一門研究特定文化空間內各種文化因素的分布、組合和發展及其形成條件的科學。它強調出現在表面上的文化差異，以文化與環境之間的關係為其理論基礎，並關注於人類社會中文化差異對這種關係的影響，作為對過去文化地理學的研究。

　　有鑑於 21 世紀是視覺「再物質化」的重要趨勢，是著重於從非再現層面探索文化的消費意義，並且認識到大眾文化的物質形式，也具有豐富的社會文化內涵。在當代文創產業喊的震天價響的今天，咸認為文化地理學這種主要研究視覺文化與空間關係的學科，在以視覺為「文化消費」為主流的大眾文化前提下，相當具有研究的價值與意義，因而嘗試探討與分析解釋這個當代的視覺圖像

文化。

因此，從文化的發展來看，今天的媒體和大眾文化對當代社會的維持和再生產至關重要。社會和物種一樣，需要繁衍才能生存，而文化培養的態度和知識，使人們傾向於既定的思維和行為，從而使個人融入一個像「宅文化」（Otaku culture）[1]一樣特定的社會經濟體系。同樣地，媒體和消費文化、網路文化和其他受歡迎的娛樂活動，使人們參與到將他們融入既定的社會實踐中，同時提供服務、娛樂、意義和身份認同。這些因大眾文化帶來的視覺文化消費景觀與生產方式、空間型態等，與當今文創產業的發展有著極為密切之關係。

大眾文化的商品當中，「漫畫」本身就是一個大眾流行商品，若擴大解釋也包括以漫畫所衍生的動畫及相關商品，我們生活當中看到許多與漫畫有關的文化景觀主要是由符號所組成。在「文化轉向」（Cultural Turn）下，符號的背後有著「文化消費」意涵與整個社會結構的「再現」（representation）意義。文化景觀其實就是整個社會結構跟文化現象的表象，而結構的本身即是一個空間，生產出這個社會結構跟文化現象的本身被稱為是「文化空間」，而這種空間並不是地理學上的物理空間，它本身是如同列斐伏爾（Henri Lefebvre）說明的是一種精神或者是文化概念的「社會空間」[2]。以漫畫來說，其社會空間是由圖像藝術方式所生產出「迷文化」的視覺空間，是透過「敘事」所感知產生的符號消費，與當

[1] 日本術語，等同於「次文化」之意。原本是作為對漫畫、動畫、偶像、模型、遊戲、網路等，嗜好性強的興趣愛好者（山田智之，2020）。

[2] 地理學家約翰斯頓（Ronald John Johnston，簡譯為 R·J）將社會空間定義為「能夠反映出社會群體的價值觀、偏好和追求的社會群體感知和利用空間」（Johnston，1971）。

代的文化消費有著極大的關聯。所以，藉由「漫畫」這種純視覺的大眾文化商品景觀與空間探討，瞭解其成因與背後的社會文化意義，有其價值與需要。

　　然而，每種空間都有它的生產方式，漫畫在我們生活空間上四處呈現出視覺的景觀樣貌，這些帶有當代文化消費的漫畫景觀，是以何種視覺型態充斥在我們生活當中？這些文化景觀表象下的空間生產型態與方式又是如何？我們看到的這些漫畫視覺景觀是如何轉成文化消費符號，進而促成龐大經濟的文創產業與社會空間。所以，筆者試著搜尋除了從文獻上可大量看見的以社會學、傳播學領域研究漫畫的觀點外，萌生了以後現代地理學的「文化轉向」理論為觀點，選定這種身為當代大眾文化主流之一的「漫畫」文本，作為研究題材。另外，當今世界生產漫畫最具代表的大國是美國跟日本，他們呈現在世人面前的漫畫文本與視覺空間相當不同，雙方的生產型態與方式差異頗大，該如何解釋？這在以視覺為文化消費基礎上的當代，給了我們何種啟發？這些都成了筆者欲探討的問題。

　　基於問題意識，本書對於當代以視覺符號為主的眼球經濟，試圖以「視覺文化」為觀點，從「新文化地理學」出發，以五個章節分別討論與分析。在第一章裡，探討了當代視覺文化的本質與意涵，簡要分析了後現代「文化轉向」下的視覺文化形成背景與特徵，與學者代表們的相關論述。

　　第二章藉由「文化轉向」文獻分析得知其理論是以「消費社會」為立論基礎，討論的對象主要是大眾文化。因此，研究個案選擇有「敘事」功能的「連環漫畫」作為理論思維來源之知識論（epistemology）研究標的，進行以漫畫為主題所呈現的視覺文化語言與文化特徵的消費文化討論與分析。

　　第三章則以第二章為分析基礎，藉由研究案例，分析同時具有文學與藝術形式，並以圖像的視覺景觀為表象、空間敘事生產為結構的漫畫文本，討論其景觀的構成、型態、功能性，並分別以藝術、文化、產業等消費價值及呈現的視覺文化景觀型態逐一探討。

　　第四章重點則在於闡明漫畫在當代視覺文化景觀的空間生產下，所呈現的東、西方文化特徵，展開同樣以文化轉向下消費概念之「消費社會」為觀點，分析漫畫因符號消費形成「拜物」的社會空間（宅文化），生產與再生產的「空間生產」關係原因之本體論（Ontology），進行漫畫在視覺景觀上的文化構成、符號、型態與生產方式討論。

　　第五章主要是透過方法論（Methodology）比較其文化差異性。以在東、西方不同文化區域下，當代主流漫畫景觀與空間的型態生產方式與特徵。透過全球漫畫產值最高代表的美、日兩國出版品，進行其視覺上的空間生產結構比較，整理出其漫畫景觀與視覺空間感知之結構差異與原因。

　　最後，歸納出漫畫的視覺文化景觀型態與空間生產方式，勾勒出當代大眾文化的審美特徵與文化風格，希冀歸納出生產者與迷（fans）們相互激盪與回饋的空間生產過程，得以揭示文化轉向下的漫畫，在視覺文化景觀與空間生產關係中扮演的角色和作用，藉此作為理解當代大眾文化景觀的型態，及形成視覺空間生產下的原因與途徑，進行當代大眾深受圖像消費影響的批判與反思。

　　綜上所述，期待本專書，藉由「漫畫」為主題，讓讀者能從事分析、解釋、批評和理解在視覺文化和消費社會下的結構關係。所提出的理論能為當代的大眾文化消費景觀與空間生產的視覺實踐方法論，提供可資參考之工具，有助於理解漫畫透過敘事的視覺文化

景觀結構意義和解釋其空間生產關係，這也是由視覺所建構的文化消費載體。

　　當然，當代「文化轉向」下的視覺文化與空間需討論與涉獵的範圍很廣，畢竟筆者才疏學淺，本書所探討的案例與理論難以概全，所提出的研究質量都有待更進一步的充實。然而，藉由當代大眾文化代表的「漫畫」，對培養視覺文化景觀認識與解釋其空間生產的文化消費來說，期許可以此作為出發點，為仍是進行式與未來更趨於多元與虛擬、數位人工智能的大眾視覺文化景觀與空間，提供可資研究之參考方向。同時，也懇請專家學者們給予指正，讓本書日後有機會更臻完善。

第一章　後現代文化轉向下的視覺文化景觀

一、後現代的文化轉向

　　首先，我們從文獻來看「文化轉向」這個起源於 1960 年代末和 1970 年代初的概念，它主要是「後現代地理學」開始以「文化」為主要探討的地理學研究。

　　地理學家們開始意識到，因果關係不能說明我們環境中發生的一切，艾特肯（Aitken）和瓦倫丁（Valentine）將文化轉向描述為 20 世紀末至 21 世紀初的一種趨勢，令社會科學和人文科學越來越關注「文化」（Aitken & Valentine, 2014）。

　　文化轉向原是由「翻譯研究學派」提出來的，也稱為「文化學派」[3]。在此論述中，有一「視覺文化」影響社會消費模式的觀察與分析，被稱為「文化轉向」。它與後現代主義哲學有關，Aitken & Valentine（2014）說明後現代主義（Postmodernism）是文化地理學的一種理論方法，強調的是文化與空間的生產關係。所謂的「後現代性」，透過媒體的傳播，在很大的程度上與文化研究成了親密關係，其關注的文化研究主要對象則是「大眾文化」（John,

[3] 文化研究（Cultural Studies）概念最早是由列斐伏爾與蘇珊（Susan Bassnett）等人在論文集 *Translation/ History/ Culture: A Sourcebook*（《翻譯、歷史和文化手冊》）中提出，被視為翻譯研究進入「文化轉向」的宣言書。所提倡的「文化轉向」指的就是文化研究轉向。

1996）。

　　後現代主義（Postmodernism）和後結構主義（Post-Structuralism）是從文化轉向演變而來的趨勢與運動，文化轉向的實質目的是將文化納入辯證的主題。依照倡導者詹姆遜（漢名：詹明信）（Fredric Jameson）的主張，文化轉向是他根據新馬克思主義（Neo-Marxism）的資本主義發展階段模式，將後現代文化置於階段的理論框架之內，指出後現代主義是資本主義新階段的組成部分。其基本出發點是對美國後期資本主義文化的反思與批判，認為全球化的概念就是對「市場的性慾化」（Sexualization of the market）。因為，今天的文化生產越來越使市場本身變成了人們欲求的東西，在當今世界上再沒有任何地方不受商品跟資本的統制，甚至美學和文化的各方面也不例外（Jameson, 1998）。

　　所以，詹姆遜（Fredric Jameson）指出文化轉向，簡單說就是一種「視覺文化的風格」與「文化的邏輯」，它主要探討的是大眾文化在「消費文化」跟商品生產間之關係（Jameson, 1983: 111-125）。強調讓文化定義從現代主義界定的菁英高尚文化，轉向至後現代對普羅大眾尋常物件的關注，研究方向擴展到從前被視為「次文化」等邊緣事物，提升了各學科對過去日常生活中尋常物質的注意。因此，大眾文化在這波思潮中成了主角，讓「文化消費」得以為「文化創意產業」提供了舞臺展演機會。

（一）地理學的文化轉向思想脈絡

　　實際上，「文化轉向」與 1960 年代興起的「語言學轉向」幾乎同義，它主要分為兩個發展階段：第一階段是 20 世紀 60、70 年

代，以索緒爾（法語：Ferdinand de Saussure）、雅各布森（Roman Jakobson）為代表的「結構語言學」。第二個階段則是二戰後，反人道主義追求系統科學模型的「結構主義」方法論。所以，1960年代興起的法國「後結構主義」（Post-Structuralism）就是在這兩股思潮共同作用下的結果。此時期，正是由其思想直接催生出的文化轉向思潮。因此，文化轉向是一系列社會思潮演變的一部分，後結構主義思想也就成了它的重要組成部分和理論來源。

　　文化地理學的分支學科有著悠久的傳統，其理論立場和研究方法各不相同。因此，「文化轉向」起初一直是個爭議非常多的問題，在以英語為母語的文化地理學中，20 世紀大部分時間裡占主導地位的理論傳統，是由當時美國文化地理學研究所所長索爾（Carl O. Sauer）在加州大學伯克萊分校塑造的。索爾當時關注的是傳統，是不同人類群體在改變自然景觀中的作用。在傳統中，文化等同於習俗，農村和民間是關鍵主題。因此，伯克萊學派（Berkeley school）的研究重點是在物質文化及其物質型態的探討，而不是社會和其象徵層面（Jackson, 2005: 741）。

　　從方法論上來說，索爾受到人類學（anthropology）的影響，從中得到了對民族志（Ethnography）的研究方法。索爾建立的生態和傳統民族志與法國年鑑學派（Annales School）有許多共同之處，並繼續成為美國人文地理學的一支重要力量。例如，他在《文化地理學雜誌》（*Journal of cultural Geography*）上發表的文章，表明了當代對文化景觀的有形形式和文化習俗對環境的影響關注（Johnston. et al., 2011）。

　　在 20 世紀 80 年代末和 90 年代初時期出現的這個文化轉向，很大程度上是對伯克萊學派文化和景觀概念的新興批評產物。在英

國的文化研究影響下，一些文化地理學家開始挑戰普遍的文化觀念，以及索爾文化地理學中明顯的規範價值觀和信仰，認為其研究議程在理論上是幼稚和保守的（Johnston. et al., 2011）。之後，索爾等人對環境和物質景觀的關注已經被「新文化」地理學家所取代，他們將文化理解為一個「象徵性」的過程，關注文化政治，並參與後結構主義和後殖民理論（Jackson, 1989；Crang, 1998）。這一發展在美國文化地理學上引發了一場被稱為「虛擬的內戰」，故被後來學者稱為「新文化地理學」（Johnston. et al., 2011）。

　　受「新文化地理學」的影響，在當初一些重要的地理學會議上是顯而易見的，像是 1991 年由英國地理學家學會社會和文化地理學研究小組組織的新詞——新世界會議（The New Words, New Worlds meeting），及隨後的會議並由同一研究小組於 1998 年舉行。這時，有關新文化地理學的論述激增，如《厄瓜多爾》和《社會與文化地理學》（*Ecumene* and *Social and Cultural Geography*）等期刊的問世，也都證明了這一點（Philo，2018: 26-53）。

　　然而，究竟是什麼構成了新文化地理學中的文化。各學科的研究學者都曾試圖去定義它。米切爾（Don Mitchell）認為：「基本上，這是關於人與人之間差異的模式和標記，這些差異形成的過程，以及這些過程、模式和標記的表現和排序方式」（Mitchell, 1995: 102-116）。它也是人們將物質世界的平凡現象轉化為意義世界的媒介所賦予含義和附加價值的符號（Cosgrove & Jackso, 1987: 95-101）。在 1989 年彼得傑克遜（Peter Jackson）的書《意義地圖》（*Maps of Meaning*），從書名中似乎捕捉到一個特徵，它本身可能就是「文化轉向」的同義詞。他認為「文化」被理解為一種生活方式，包括思想、態度、語言、實踐、制度和權力結構，以及一

系列文化實踐，像是藝術形式、文本、經典、建築及大量生產的商品……等等（Nelson. et al., 1992: 1-19）。

這些對「文化地理」的理解是對意義、身份、生活方式和代表性的關注，儘管這並不意味著新文化地理就是代表了一種意義、身份和生活方式。所以，麥克道爾（McDowell, Linda）將文化唯物主義和新景觀學派區分開來（McDowell, 1994）。而傑克遜（Jackson Peter）則將景觀圖像學、文學後結構主義和文化政治學分為三大類（Jackson, 1989）。因此，新文化地理學最終被列於廣義的「後結構主義」的認識論框架內（Barnett, 1998: 379-394）。

事實上，無論是在認識論上，還是在新的實證研究物件的建構上，文化轉向的最大特徵可能是一種高度的「再認識論」，對語言、意義和再現，在現實的構成認識中的作用與存在性。新文化地理學也大量借鑒了其他學科的理論啟示，最值得注意的是巴內特（Barnett）。他聲稱這涉及到一系列學科的轉向，在這些學科中，獨特的個人主義威權模式占據著主導地位，例如，薩依德（Edward Said）和巴特勒（Judith Butler）等人，在《人文地理學的視野》一書中，將文化和文化學理論家的這一轉向過程中發揮了關鍵作用（Barnett, 1998: 388）。

因此，從傳統地理學思想演變至今的「新文化地理學」，在整個地理學學科思想脈絡的研究和學術模式上，發生了根本性的轉變，「文化」從此被視為與經濟、政治、社會和環境密不可分的文化轉向（圖 1-1-1）。例如，在經濟地理學中，它表現在對諸如經濟過程的文化嵌入、企業文化和經濟發展的文化背景等問題的認識上（Sadle, 1997: 1919-1936）。政治地理學和歷史地理學也都接受了後殖民理論；而文化轉向的影響，將當代社會身份和關係的產生

爭論理論化，以及自然和環境的文化建設中也都有著很明顯的著墨（Anderson, 1995: 275-294）。因此，菲洛（Chris Philo）將文化轉向比喻為：「是整個人文地理的深度和廣度上發出的衝擊波」（Philo, 2000: 28）。

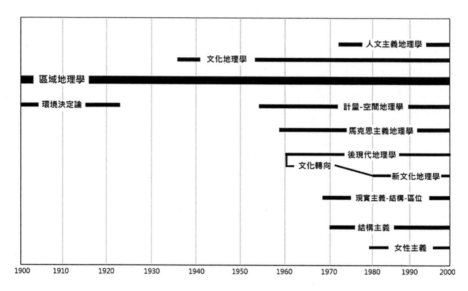

圖 1-1-1　地理學的文化轉向思想脈絡簡圖

　　由上述可知，在許多方面，文化轉向對地理學來說，是非常積極的，它允許出現新的批判性理論觀點，諸如身體等以前被認為受限制的主題研究，開闢了新的空間。它還通過激發人們的興趣在有關於研究方法的重振紀律中，集中體現在關於再現（表徵）、情境知識和位置性的辯論中（Gregory, 1994；Rose, 1997）。

　　另外，在英國，文化轉向被認為有助於擺脫地理學的老學究形象，當時在全國性的各大報紙評論中，變成一個很熱門、很酷又性感的主題（Barnett, 1998）。像是菲洛（Chris Philo）就很好地總

結了這些描述。他說：「人文地理學創造了一種新的氛圍，這種氛圍吹走了許多傳統、保守主義和徹頭徹尾偏見的蜘蛛網」（Philo, 2018: 29）。但與此同時，文化轉向也受到了批評，被指責掩蓋了社會，非物質化的地理思想，缺乏政治實質，並陷入自己的自命不凡之中（Harvey, 2000）。

然而，無論如何，在文化地理學中，有關社會文化研究的「新文化地理學」，自此成為一門新興的學科，帶給了我們對當代文化現象的許多啟蒙與反思。

（二）文化轉向的內容與影響

Aitken & Valentine (Eds.)（2014）將文化轉向描述為「20 世紀末和 21 世紀初的一種趨勢。社會科學和人文學科越來越重視文化，而文化轉向與後現代主義哲學有關，後現代主義和後結構主義（Post-Structualism）則是從文化轉向中發展起來的趨勢與運動，它的實質是將其辯論的主題，強調其意義而不減損其認識論」。

一般認為，文化轉向本來就是相當人文化的西方地理學。西方文化地理學中的文化轉向以馬克思主義（Marxismus）、後結構主義、女性主義（feminism）、後殖民主義（postcolonialism）等後現代思潮為理論基礎，以所謂的「新文化地理學」之姿崛起。世界著名的空間理論家索亞（Edward Soja）是這個文化空間轉向理論的主要倡議和辯護者。但這種對傳統歷史主義及地理想像力批評有著強大影響力的，還是要首推美國馬克思主義批評家詹姆遜。

詹姆遜在 1998 年出版了《文化轉向》為題的論文集，當時的他觀察到，在晚期資本主義階段，隨著商品貿易逐漸滲透到社會生

活的各個領域，文化的威力在整個社會空間裡以驚人的幅度迅速擴張，以至於我們在社會生活當中的一切，無論從經濟價值到國家權力、從社會實踐乃至心理結構，全被「文化化」。依他看來，當代處於一個高度經濟成長與消費的時代，消費社會原本就是視覺文化的溫床，它使一種原被菁英文化所排斥的大眾次文化現象得以成長，它極大地改變了我們的審美活動方式，這對傳統過去的現代美學理論形成了巨大挑戰，其審美的主觀性、敘事性、擬人化、移情的審美客體和虛擬體驗的審美心理在後現代主義下，都具有了嶄新的理論特徵，他將其稱為「文化轉向」。因此詹姆遜認為後現代主義才真能表現出文化的空間性特徵，並指出：「現代主義的焦點是時間；後現代主義的焦點則是空間」（Soja, 1989）。

　　自進入 20 世紀 60、70 年代後，「文化」幾乎成了西方人文社會科學領域最矚目的焦點問題，各種學科紛紛轉向於文化研究。「文化」幾乎跨越了所有的學科邊界而成了社會思想界反覆申論的中心議題。因此，所謂「文化轉向」，顧名思義就是指「轉向文化」。這一名稱正式確立後，人們把這一時期人文科學轉向於對文化研究的潮流稱之為「文化轉向」。英國歷史學者西蒙‧岡恩（Simon Gunn）在 2005 年出版的《歷史學與文化理論》（*History and Cultural Theory*）一書中曾指出：「對『敘事』的關注，若確定成為構成了過去 20 多年中的歷史書寫特徵，那麼！文化轉向似乎是一個更為寬廣的運動，它橫掃整個人文科學領域，並且囊括從意義建構到商品消費等各種形式的視覺文化」（肖偉勝，2017）。因此，在文化轉向的研究中，「視覺文化」研究的興起是當代一個值得關注的課題。

　　「文化轉向」作為後現代媒介社會的主導性文化思潮，在「視

覺文化」的領域下，其濫觴歸因於索緒爾（Ferdinand de Saussure）開創的「結構語言學」（structural linguistics），並經結構主義發展的文化符號學、文本理論，以及李維史陀（Claude Levi-Strauss）創建的結構人類學（Structural Anthropology）等，成為「文化轉向」最直接的理論與思想標籤，它是 20 世紀 60 年代在符號語言學在思想文化層面上轉向的直接再現。

　　就人文社會科學領域而言，文化轉向是 20 世紀一系列轉向；即語言學轉向、解釋轉向以及後現代轉向的新階段，其萌生的源頭似乎可追溯到 20 世紀 60 年代，也就是後來眾所周知的「結構主義」興起時期。索緒爾在二次大戰後與羅曼・雅各森（俄語 Рома́н О́сипович Якобсон）等人發起的「語言轉向」思潮影響下，運用語言學模式對原始社會文化、當代大眾文化，以及戰後大量討論湧現的各種視覺文化現象進行解讀，從中衍生出結構人類學、符號學和文本學等三種主要研究方法（Martinet, 1989: 145-154）。

　　事實上，所有這些結構主義之理論家，均無直接將「視覺影像」作為研究的重心。然而，從上述關於「文化轉向」的各種論述和觀點來看，大多數學者只是基於自己學科立場感受到這股來自思潮所帶來的衝擊，對這種思潮本身的淵源、內涵及其特徵，卻並沒有做較為深入的探討。不過，他們都認為這股思潮的衝擊，超出一般學科領域範疇，導致了整個人文社會科學發生研究的轉向，即「文化轉向」。這種變革一方面不僅衝擊傳統既有學科的陳舊框架，迫使它們集體性地「轉向文化」產生了重要影響。他們的理論和思想深刻地改變了我們理解「視覺文化」的現象，同時在這些論述中，我們也可以看到明顯存在著大量的視覺材料和理論，主要是在攝影照片、電影劇照、畫框、建築以及廣告等影像方面的分析。

所以，即便是這些理論家沒有進行發展後續的影像理論，但他們的思想對於改變當代關於影像及圖像的討論，也提供了許多理論基礎與素材，尤其是在大眾文化與藝術方面。

因此，這些研究路徑既反映了文化轉向在方法論層面所取得的成就，同時又對當代的「視覺文化」與後續的「文化消費」研究，產生了重大而深遠的影響。

二、文化景觀的演進與概說

地理學最早明確提出「景觀」概念的是德國的地理學家施呂特爾（Otto Schluter），這源於德國的術語"landschaft"，原本是地表型態的研究，也作為地理學基本研究視野。

在 19 世紀末德國地理學者開始將其定義為「景觀科學」（柴彥威等人譯，2004: 368）。這個被德國當作地理學主要流派的學科，是聚焦在對「文化景觀」的重視，其演進過程經歷了區域特性、人地關係、文化史等研究主題的轉換。自 20 世紀 70 年代開始出現「文化轉向」後，在文化景觀與存在主義（existentialism）的觀點下，發現對景觀的文化認知，需要以理解性方法解析其地方情感和視覺意義，以獲取感知知識作為新的研究典範。而幾乎同時，視覺文化學科研究領域的「空間轉向」呼應了景觀研究的新視野與新方法論需求。20 世紀 90 年代進入文化遺產領域中的景觀

概念，既包含地理學中對「人地關係」（Man-land Relationship）[4]
研究的傳統景觀論，即是地理學研究從「空間特徵」轉向「文化現
象」的最新成果，也體現了 20 世紀 60、70 年代對於景觀研究出
現的文化轉向與空間轉向經歷，將原作為社會文化研究的「客體」
存在的景觀要素轉向成為「主體」，通過解析景觀的文化意義塑造
過程，開闢了研究人類群體文化結構的新視野（徐桐，2021: 10-
15）。

　　然而初開始，施呂特爾不僅將地理學的研究物件和學科限定於
景觀的概念，而且還嘗試通過可感知的整體景觀來統一和整合地理
的統一性和多樣性，是自然與人文的二元論。由於施氏強調對可見
和可感的事物研究，一些非物質因素的分布，例如社會、經濟、種
族、心理和政治狀況，視為次要地位，不能用作地理景觀的主體，
除非他們有說明瞭解景觀的發展和特徵。他的這個景觀概念在當時
和以後對德國地理產生了深遠的影響，並被引入當時的美國發展，
這個主要的代表人物即是索爾（Carl Ortwin Sauer），及由他所創
立的美國柏克萊（Berkeley school）景觀學派成為此學說的代表。

　　索爾首次將「地理景觀」和「文化景觀」的概念引人美國，他
在其專書（*The Morphology of Landscape*）說明「地理景觀」是製
造景觀文化的一種展示，強調地理景觀與文化有著密切的關聯」
（Sauer, 1925: 19-53）。這印證了地理景觀所具有的文化屬性，意
謂文化研究與批判的社會理論已經納入景觀分析體系，描繪地理景
觀的視覺景物不再被視為中立，而是蘊含著一系列的動態文化機制

[4] 　「人地關係」是人文系統與自然環境系統的動態關係簡稱。意謂人類和自然環境
　　在人文生態系統中是相互依存、相互制約的。自然環境為人類提供生存條件，人
　　類活動反過來影響自然或改造自然（Turner, 1984：126-128）。

和社會關係。

那麼,文化景觀是如何形成的?從廣義來說,文化景觀可以被理解為人類勞動的產物,人們在土地上勞動,從中形成某些事物,所以索爾認為有關文化的知識是可以被掌握的。索爾的文化景觀模型簡單而精緻,他認為對於任何區域,文化都是在自然景觀之上運作並將其轉變為文化景觀(圖 1-2-1)。也就是說,文化景觀是一段被人類改變的自然,但是被改變的自然服務於一個獨特目標:即「形成文化的需要和渴望」。於是,從文化景觀的現實背後(結構)去開展研究,文化地理學家就能夠看到自然如何被改變,並因此瞭解如何在景觀中創造了景觀的文化,文化想什麼?又要什麼?如何生存等問題,通過有關文化和文化變化的線索,就可以「解讀」文化景觀(Sauer, 1963: 320)

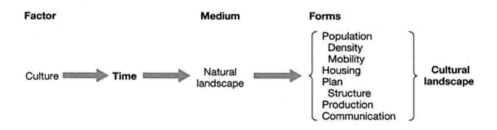

圖 1-2-1　索爾的文化景觀概念模型(Sauer,1925)。

索爾曾說明地理學是研究地球表面,按地區連繫的各種事物,包括自然事物和人文事物及其在各地之間的差異。人類按照其文化標準,對於天然環境中的自然現象和生物現象施加影響,並把它們改變成文化景觀。景觀的圖案包括:一是自然區現象;二是由人類

活動添加在自然景觀之上的型態，稱為「文化景觀」，是人類造成景觀的最後一種力量。這樣，索爾的景觀概念實際上等同了「區域」的概念，他的特別之處在於提出了文化景觀的概念並把它作為地理學研究的主要內容，因為索爾把「人」提到了首要的地位，他所謂的「人」是一個社會群體，人對環境的「能動性」[5]（Agency）不僅包含了物質技術水準，還包括生活態度和利用自然環境的目的與能力，這就是「文化決定論」（Urban, 2006）（Sauer, 1925）。意謂文化景觀是人類和群體在土地上留下的印記，而長期以來這概念也一直受到地理學家的關注，強調景觀的文化歷史與現象學的重要性經驗，人文地理學這個新的、開放的、有哲理性的分支的演變就是起源於這一時期。

　　這個理論後來形成柏克萊學派的文化景觀概念，認為自然景觀是通過文化群體的作用而形成的這一研究觀點，曾在美國風行一時。但是，如同上一小節「文化轉向」的思想脈絡所揭示的，對於索爾來說，他的文化景觀論立足於景觀或多或少的將「區域」或者「地理」的空間視為同義，甚至在根本上就是一個實證科學的研究對象，而非將「文化」的概念居於核心地位。所以，很明顯的，索爾並沒有將地理學的景觀構想包含在文化系統研究內（Duncan, 1980: 181-198）。

　　於是，「景觀」長久以來不僅作為一種地理概念而存在最接近歷史和人文的學科，但是為使其適合當代的思維方式，地理學開始了以人文關懷才具有的文化、身份和意義的研究，這個新研究浪潮

[5]　「能動性」（Agency）是行動者在給定環境中的行動能力，意指是能對外界或內部的刺激或影響作出積極反應或回答，也是通過思與實踐的結合，主動地、自覺地、有目的地、有計畫地反作用於外部世界（McCann, 2013）。

被稱為「文化地理學」。但是，這個理論到了英國後，文化地理學的路徑再度發生了分歧，文化地理學的概念也開始多樣化了起來，在這場歷史演變中，可以清楚地看到兩個主要的歷史浪潮。

　　第一次的文化地理學浪潮，是由當代文化地理學者開始將文化研究和批評的社會理論納入分析體系，呈現和描繪地理景觀的視覺物件不再被視為中立，而是包含一系列動態的文化機制和社會關係與過程。第二次浪潮即是前面提到的「文化轉向」。它的定義是反對統計建模和還原因果的解釋，而是將人類經驗作為思考人類與空間和地點關係的理由。此後，這一浪潮一直在蓬勃發展，並鼓勵人們對地理學採取更為開放的態度，其中包括與性別相關的各種理論和方法論，例如種族、政治活動、宗教信仰、性行為……等等。

　　因此，在文化轉向後，浪漫主義運動和以唯心主義、存在主義等對立觀點為基礎的「歷史決定論」原則影響下，景觀作為一種地理學研究，曾出現過激進的實證科學的理性主義，他們反對陳述法律、尋找規律、主張制度、確定方法的目標。地理學因此被認為是一門「美學」學科，它與單純的描述、獨特的情感享受、主體的敏感性聯系在一起，提倡把地理理解為表現的藝術，作為一種文化活動，一種感知或整體生存、審美和直觀環境的景觀（Ortega，2000）。

　　魏光營（2011）提到：「自 1970 年代以來，文化地理學經歷了『現象學』（phenomenology）[6]和『文化轉向』，開始研究地理景觀的意向之構成（Constitution of intentionality），認為景觀是概

[6]　「現象學」不是一套內容固定的學說，而是一種通過直接知識來描述現象的研究方法。它所指的現象既不是客觀事物的出現，也不是客觀存在的經驗事實，而是一種不同於任何心理經驗的「純粹意識中的存在」（Zahavi, 2003）。

念的構建和社會整體意識型態的實現」。在此之下，許多不同的景觀理論被納入觀點，像是英國地理學家科斯格洛夫（Denis Edmund Cosgrove）指出「景觀」的詞源，是來自於文藝復興時期的義大利以及其他一些地方，蘊含著某種獨特的「觀看方式」含義，包括與作為財產的土地某種具有特殊關係的意思。也就是說，儘管景觀是事物在土地上的關係或積聚，是生產和再生產過程的一個瞬間，但是作為某種意識型態，它還是組織和體驗土地之上那些事物之視覺秩序的獨特觀看方式（Cosgrove, 1990: 1-6）。於是他就把景觀重新定義為「觀看」的方式，而不是影像或物體。

雖然，景觀的外觀並沒有直接揭示它是怎麼形成的，但景觀被科斯格羅夫所說的「觀看」，是「視覺意識型態」的獨特觀看方式，乃因那塊勞動土地就是景觀，也是一件商品。另外，他也將景觀概念的文化建構作為更細緻的調查觀察方式，時常利用美學、藝術史及文化來做為研究案例，讓文化景觀在文化、藝術與美學上回應了荷蘭風景畫的景觀"landscape"定義，自此開始有了當代蓬勃發展的文化景觀各種研究面向。

因此，這個論點與索爾的觀點相反，他認為不可能從景觀中讀出「文化」，至少如果不仔細確定什麼樣的「社會關係」構成了文化的話，景觀的概念將變得神秘與難解。於是這個景觀被後來的學者定義為一種「觀看方式」的理論，被當代許多文化地理學家所引用，作為針對觀看者的不同「意識型態」和「社會文化」背景而建構的，並且在「文化符號學」的分析方法介入下，景觀已被認定為一種「社會權力」關係，並以視覺化和象徵性的「符號方式」象徵地理環境的個性（圖 1-2-2）。

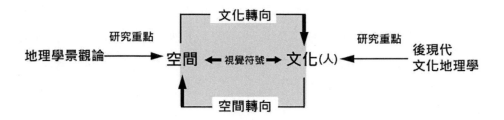

圖 1-2-2　後現代文化地理學的文化景觀研究重點

　　這種對景觀的新詮釋有助於創造一種新的地域文化。所以，Council （2000）曾提到歐洲委員會在《歐洲景觀公約》將此定義為：「景觀是指人們所感知的一個區域，其特徵是自然或人為因素作用和相互作用的結果。景觀的含義取決於人們對景觀的理解（觀看方式），而景觀又以循環方式再次影響人們對景觀的感知」。

　　事實上，人們開始從景觀的角度來考慮和體驗地域時，作為人們生活演變的景觀背景，這代表了理解人們生活的社會物質環境的一種新方式。因此，通過景觀有關文化和文化變化的線索，我們就可以解讀景觀，這個所謂的線索即是「觀看」的方式，是文化轉向上強調形成視覺景觀的符碼，是由文化的「象徵符號」所再現的。所以，後現代文化轉向下的文化景觀可以解讀成是具有文化意義的、結構的、人造的視覺景觀。

三、視覺文化景觀的內涵與本質

　　在後現代文化轉向的思潮下，有一視覺文化影響消費的研究，這個研究主要是針對於大眾文化的探討。大眾文化在傳播媒體的擴

張下，形成了一種文化的研究，這種所謂的文化研究，並不僅是審美或人文的涵義，而是在資本社會下工業社會內部特定的生活方式，是注重生產和流通並藉由視覺、強調娛樂消費的政治性對象，這套文化理論同樣也被稱為「文化轉向」（Fiske, 1987: 62-76）。

文化轉向帶來了當代以視覺為消費的文化景觀。「漫畫」身為大眾文化的重要代表，作為大眾文化的形式，漫畫本身的文化內涵，充分地表達反映了圖像本身在當代文化景觀上的象徵意義和指示性特徵。在當代的文化消費中，由漫畫圖像所形成的文化語境受到後現代文化思潮、網路等新型傳播媒體以及消費社會生產模式等影響，這種原本同時擁有文學與圖像的藝術審美空間得以重建，因而有了文化景觀上的結構意義。由於漫畫的表現力主要是取決於形式，這種表現形式在不同的社會結構和歷史背景、文化地理和交流方式中呈現出不同的表達方法。因此，漫畫這種圖像藝術，在當代成了與世界具有相同時空結構的文化組合體。

海德格（德語：Martin Heidegger）在《世界圖像時代》一文寫道：「從本質上看，世界圖像並不意味著世界為一幅圖像，而是指世界被圖像把握了」。他所謂的「圖像」並不意味著模仿，而是口語的表達含義，是指文化在人類圖像的歷史發展中占有不同的位置，並結合起來形成圖像的複雜語意和文化內涵，用它來指的是整個世界的本身。就其整體而言，就像它對我們而言是規範性的和具有約束力的一樣（Heidegge, 1977: 70-88）。海德格的這一觀點，揭示了圖像時代的一個重要特徵，即圖像同時包含了「表達」與「象徵」的意義，作為世界存在方式的重要表達，因而圖像從誕生之日起，就與人類的精神和物質世界息息相關。

基於諸如數位媒體和網際網路媒體的新傳播方式，令這個時代

充滿了圖像資訊，並且將人類的視覺有意或無意識地占據，以視覺為接收器的圖像已成為人們感知世界的最重要方式。在圖像時代，人們對圖像的依賴已經超越了圖像的表面視覺意義，其人文現象的空間結構已是當代社會文化深層結構的再現（representation）[7]，成為重要的文化內涵與形式，圖像也正逐步取代語言文字而成為社會文化再現的主要方式，與視覺經驗的消費社會建構。

以圖像為主要表現的當代漫畫文化景觀，關注的不僅僅是其本身的娛樂功能，還關注漫畫圖像背後的各種商業階級、權力、慾望和意識型態的「文化消費」作用，及建構與操控著圖像拜物、戀物的形式與內容，與受引誘的消費文化行為模式背後的資本主義無形之手，這些都有著圖像時代整體視覺象徵符號的精神原則與內容。如同哈維（David Harvey）表明的：「景觀的使用價值具有三種特性，即景觀是一種生產工具；其次，景觀也承擔消費工具。最後，景觀具有交換功能，它同時是資本、商品和勞動循環流動的固定空間」（Harvey, 2002）

因此，在當代大眾文化的盛行下，「漫畫」背後的文化消費再現方式的生產與轉變，隨著圖像時代的到來，「漫畫」這一文化景觀型態成為文化再現的重要載體，其圖像所呈現的景觀視覺性和空間性的文化消費意義建構過程，也逐漸受到學術界的重視，其大眾性也間接形成了當代在視覺文化產業上的消費動能。

[7] 意指某種媒介再次呈現事物的形態。「再現」也是一種「呈現」，只是並非直接呈現，而是換了一種方式，即經過任何一種媒介（文字、圖像、聲音等）加以「重新呈現」，我們可以把媒介化的文本也當作一種事物（Pitkin, 1967）。

小結

　　綜觀人文社會科學的過去 20 年，見證了結構解釋和宏大敘事的轉變，在二十世紀學術界占據的主導地位，並強調普遍理論和系統研究更具文化和地理性，這是對人文更深入其特殊性、差異性，及對事件和社會空間景觀的探討，在社會科學中被稱為「空間轉向」和「文化轉向」。這一舉措改寫了人文學科中的「社會科學」和「傳統解釋學」領域，使得雙方越來越重視文化、意義和對「科學」理論的認同。這無論從經濟學、社會學、生物學、心理學或政治學等，毫無疑問地，地理學在科學主義時代，一場反覆出現的身份危機，自此成為這一學科融合中的一個關鍵參考點（Cosgrove, 2004: 57-71）。

　　「景觀」不僅長久以來作為一種地理概念而存在，是最接近歷史和人文學科的學科，但是發起這個概念的索爾，是將其源於英語地理實踐的德語對大地的測量概念。科斯格洛夫認為景觀不應該僅僅是文字學上的興趣，所以把景觀重新定義為「觀看」的方式，而不是影像或物體。從土地、景觀所經歷的意義導向更人文的遷移，使其特別適合當代的思維方式，讓地理研究與人文關懷更具有文化、身份和意義。於是他就將景觀視為「視覺意識型態」的獨特觀看方式，並利用「文化符號學」分析，發現景觀為一種「社會權力」關係，並以視覺化和象徵性的「符號方式」，象徵地理環境的個性（Cosgrove, 1990: 1-6）。

　　由此觀點，我們可從相對的角度來理解"Landschaft"這個「景觀」原詞，而不是絕對空間。因為在英語的解釋，其主要含意是

「風景」。它也被引用的牛津英語詞典（OED）定義為「一幅自然內陸風景畫」。這個詞第一次進入英語是在 17 世紀初作為一種繪畫類型的標誌，當時的許多藝術家也是測量師和地圖繪製者，數學、尺度和視角提供了景觀的空間語言（Cosgrove, 1990: 1-6）。因為，當時的景觀概念是源自一種從荷蘭進口的繪畫流派，流行於尋求代表新獲得或兼併的地產土地所有者，他們中的許多人目睹了所享有的習慣權利之間的鬥爭，與封建農民、地主的財產權在新興的資本主義土地市場上的關係。

　　因此，「景觀」從土地權利到被視為標誌的風景畫、測量圖，再到逐漸帶有意識型態觀看的視覺文化意涵景觀，從物質上的顯赫地位開始到逐漸退去的測試透視平面，再到圖像時代的文化消費。原本這種景觀理念在資本主義財產權與對聚落類型的壓制，以及產生土地所有權的權利習慣，在「文化轉向」下，轉換成了對社會空間與消費文化意義的研究，其尺度與內容的變化也開始朝向空間的控制，開始了「視覺文化」的探討。

　　文化景觀從土地變化的歷史考察，到描寫人與自然的空間關係各種各樣的社會和政治背景。景觀的權威正是來自於其「兩面性」；即它的能力在歷史上的特定社會關係，通常是「自然」的美學外觀和景觀表現得「自然化」，而深層次的意涵則是文化。這當中有許多學者試圖揭開景觀的面紗並使其變性，重視其繪畫和文學表現至於物質空間本身，並拒絕景觀表面價值，這樣的景觀研究超越了原來陸地景觀施呂特爾的日爾曼式感覺，也超越了荷蘭或英國繪畫的景觀感審美統一的空間，更超越索爾傳統作為土地與生活的地理意義。它借鑒並促進了概念化的修正方法，讓我們可以探討空間，把空間當作一個自然函數和社會過程的文化仲介結果，期許創

造和改造物質世界。

　　當代美國大名鼎鼎的學者和思想家丹尼爾‧貝爾（Daniel Bell），在其專書《意識型態的終結》（*The End of Ideology*）中指出：「當代文化正在變成一種視覺文化，而不是一種印刷文化」（Bell, 2000）。也如周憲所言：「我們正處於一個視覺通貨膨脹的非常時期，一個人類歷史上從未有過的圖像富裕過剩時期。越來越多的淺視現象彷彿是一個徵兆，標誌著人們正在遭遇空前的視覺逼促」（周憲，2001）。這種現象催生了視覺文化研究的興起，並且成為當前學術界的熱門話題。

　　如今，我們正身處於後現代的視覺文化景觀中，它是如何將自然、文化和想像融合在一起，同時又存在一個空間模型中，我們或許可如揭示的，以視覺圖像的「文化消費」為視點，將後現代流行的「大眾文化」作為一個活性劑，重新放進原本由物質世界所匡列的景觀容器中進行重塑。因此，若要正確理解「視覺文化」的涵義，則必須要探尋「觀看」這一行為所具有的本質內涵。因為視覺文化畢竟是一種以圖像感知為核心的視覺體驗，透過景觀有關文化和文化變化的線索，我們就可以解讀景觀，這個所謂的線索，可藉由文化轉向上強調形成視覺景觀的「文化符號」來探詢，這也就是「觀看」的方式。

　　「景觀」，如今也像地方一樣，可以在概念上發揮重要作用。在當代則是以「視覺消費」為前提的文化景觀，利用學術的方法，我們對其複雜的歷史，可作為一個空間的行為體，將自然和文化融合在一起，得以進一步探討視覺文化景觀的內涵與學術價值。

第二章　後現代的漫畫視覺文化與文化消費

一、漫畫的視覺文化與語言

　　由 20 世紀 80 年代末至 90 年代初興盛起來的「視覺文化」，可說是直接由文化轉向思潮所衍生的方法論。「視覺文化」一詞，指的是社會中的視覺形式和實踐，包括日常生活、流行文化和高級文化的視覺形式和內容，以及與之相關的生產、消費或接受過程。這包括所有視覺媒體，也包括審美化、圖像感知、視覺消費、視覺性、視覺行銷、視覺實踐、視覺符號學等（Wanzo, 2015）。

　　漫畫的形式本身並不缺乏文化意義，雖然從史前時代起就開始用圖畫來描繪故事。在「連環漫畫」中，由各種框格分隔的場景和對話氣球（框）組成的系統化格式，是 19 世紀末的一項發明。Beaty（2012）提到：「在這種獨立的圖像形式下，它的視覺語言與文化，基本上是由美國所創立的，它在 20 世紀 30 年代和 40 年代流行，用來描繪『超級英雄』的冒險故事，即使在那時，看似逃避現實的主題也被用來傳達有關當前問題的資訊，即作為戰爭宣傳和鼓勵購買戰爭債券」。

　　與此同時，被賦予超人力量的主角受歡迎程度可以被視為反映了讀者對軍事衝突另一方的明確優勢渴望。自 20 世紀 70 年代以來，關注當代問題和關注漫畫書內容，也出現了類似的趨勢。80

年代中期以來，伴隨著較少的圖解格式和更大規模的腳本，所謂的
「現代」不僅普及了在藝術上更具雄心的超級英雄冒險，而且還推
廣了使用漫畫書的形式來呈現故事，在更大程度上，更關注心理過
程和文化面的社會互動，而不只是行動和冒險。

　　在當代，漫畫文本和漫畫相關產品，越來越被廣泛認為是值得
用來探討有爭議性或微妙主題的媒體，也是當代藝術家探索自我的
有效媒介。Ryall & Tipton（2009）指出：「20 世紀 40 年代和 50
年代流行的漫畫與青少年犯罪之間有著負面的連繫，在 21 世紀之
交，即使沒有被取代，至少也被一種意識所補充」。即漫畫這種
「序列藝術」以一種開放的形式，同時可包括低級、中級和高級題
材，與此同時，文學批評和文化研究已經承認，漫畫文本是關於視
覺藝術表現形式以及心理和社會學過程的現象寶貴資訊來源。因
此，通過漫畫來瞭解當代的視覺文化，可說是一種有效的方法與途
徑。

（一）漫畫的視覺語言

　　視覺語言的詞彙來源於人們的繪畫方式，詞彙是語言使用者長
期記憶中儲存的形式和意義之間的映射，口語將「音韻學」
（Phonology）映射到意義，再編碼為單詞。在視覺語言中，圖形
結構（線條和形狀）和意義之間出現了映射模式。漫畫的視覺詞彙
項主要是圖像的組成部分（某人如何畫手或臉）、與其他部分結合
的部分（移動線條或頭頂上的燈泡）、圖案符號的整體圖像，甚至
是序列模式（Cohn, 2013b）。

　　詞彙項分為兩大類，創建新的開放類項目很容易識別，這些案

例在視覺形式上通常是標誌性的，因為很容易發明新的方法來繪製動物、位置、物件等。較難發明新的案例都是些通常構成了漫畫中的「符號學」，比如用運動線條來表現動作或速度、用頭頂上的燈泡來表示激發靈感，或者用「愛心」代替眼睛來表現愛慕。這種形式是高度約定成俗的傳統化，因此難再發明新穎的類型。封閉類視覺詞彙項因其組合特性而常令人感興趣，綁定語素（morpheme）不能單獨存在，必須與詞幹（stem）結合（Cohn, 2013b）(Forceville & Charles, 2011: 875-890）。例如，語言氣球必須連接到說話者，就像有時出現在角色頭部上方的燈泡或星星，是不能獨立漂浮在同一意義上的一樣。

視覺語言使用與其他語言類似的組合策略。詞綴（affix）在詞幹之前（首碼）、之後（尾碼）、內部（中綴）或周圍（環繞）附加一個限定語素（Morpheme）。視覺詞綴可以覆蓋一系列空間位置，但向上的詞綴是一種懸停在角色頭部上方的符號元素（如星星、心形或燈泡）。語言氣球也附著在說話人臉旁，而運動線附著在移動的物體上等等（圖 2-1-1）。也可以完全通過補語（complements）替換。從圖形上看，當角色在戰鬥時手臂和腿腳突出的動作，或者虛線顯示隱形時，就會發生替代。像是用「圓圈」的圖像取代了寫實的眼睛，用符號象徵了例如內心的欲望、「螺旋」代表眩暈、「美元」符號代表對金錢的渴望等。最後，「重疊」被用來重複形式，在視覺上，當一個人物的全部或部分在同一幅圖像中採取不同的姿勢來表示動作時，或者當線條以偏移量重複以描繪另一個人物的搖晃或雙重視覺時，就會發生這種情況。

圖 2-1-1　漫畫人物打鬥、移動的運動線（張重金，2016）

　　視覺型態學通過這些組合以不同的方式獲得意義。有時，一個封閉的類詞素本身傳達了這個意思，就像是「愛心」的圖案一樣，它意味著「愛」，無論是放在頭上還是代替眼睛。在其他情況下，背景很重要，比如星星符號，它們沒有內在的感覺，在頭頂上（表示頭暈、疼痛）、代替眼睛（表示渴望）或漂浮在身體部位附近（表示疼痛）時，它們的意思不同。其他語素描述基本的概念理解，如運動線描述運動路徑，或虛線描述觀眾對視覺路徑的理解（Cohn, 2013b）。

　　視覺型態學也可能會引用更深層次的概念隱喻，其中一個區域映射到另一個區域。例如，把頭上的齒輪符號改成象徵「思考」的意思，涉及到的思維是一台機器的隱喻（Lakof & Johnson, 1980: 453-486）。又如蒸汽從耳朵裡冒出來的意思是「憤怒」，這源自於壓力容器中的熱流體（Forcevill, 2005）。這種「隱喻理解」是跨領域人類語言的一個基本方面，它在視覺型態學的許多應用中都

有微妙的體現（Forceville, 2005: 69-88）（Shinohara & Matsunaka, 2009: 265-296）。有關語言學的理論相當龐大，無法在此一一說明，本文僅針對漫畫圖像的視覺語言作為基礎案例探討，相關漫畫視覺符號的空間意義將在第四章作一較完整說明。

（二）漫畫的跨文化性

視覺型態的跨文化差異通常是很容易識別的，例如日本漫畫。除非你知道在日語視覺語言中，鼻子上的氣泡意味著困倦，否則這可能看起來很匪夷所思。然而，只有少數實證研究對視覺型態學進行了注釋。Forceville & Charles（2011: 875-890）指出在過去的案例研究上，考察了漫畫中特定的語素範圍，通常使用隱喻參照，而其他研究則使用小型語料庫來比較某些結構（Abbott、Michael & Charles, 2011: 91-112）（Forceville, 2005: 69-88）。

最近的研究還使用視覺型態學來描述視覺語言中的一致性和變化。Cohn、Beena &Tom（ 2016: 559-574）比較了日本少年漫畫（Shōnen manga）和少女漫畫（shōjo manga）中的封閉類語素。總體來說，大多數語素出現在這兩種語體中，這表明這兩種語體都有一種廣義的日語視覺語言。然而，日本的少年漫畫使用了更多與動作（速度線）、憤怒（尖牙、大喊大叫的誇張表情）和喜怒無常的線條等相關的語素，而少女漫畫使用了更多與尷尬（臉紅）、情緒（變形）的相關語素，以及與情感相關的背景（花瓣、火花）。這些比例差異表明，少年漫畫和少女漫畫中使用的系統可能構成更廣

泛的共同 JVL（Japanese of visual language）[8]方言。

　　視覺詞彙也在漫畫中的視覺語言之外進行了詳細描述，例如 Jennifer（2014）提到的澳大利亞沙畫、瑪雅陶器或掛毯等歷史作品中的視覺詞彙（Díaz & Javier, 2013: 269-284）。這種研究有效地描述了系統的多樣性，並暗示了各種慣例的規律性，比如描繪路徑（運動線）、言語和一些隱喻，這也是東、西方美、日漫畫的視覺文化差異（第五章將進行比較）。因此，這項工作預示著在文化內部和文化之間進行更廣泛的類型學（linguistic typology）研究。

　　漫畫的視覺型態學處理主要集中在一些語素上，比如載體（語音氣球和思維泡泡）、運動線和向上修正。或是運動線的省略會降低所描述動作的可理解性，並有助於感知物體在移動（Yannicopoulou, 2004: 169-181）。這種理解超越了簡單的知覺處理，並受到人們閱讀漫畫的頻率影響（Cohn & Stephen, 2015: 73-84）。同時，這語音氣球也被限制出現在角色頭部的上方，並與角色的面部表情一致。由於違反這些約束在傳統的和新穎的修復中都被認為是更糟糕的，這表明它們涉及一個抽象的模式，而不僅僅是單獨記憶的標記，是受視覺語素的理解與年齡、閱讀漫畫的頻率，以及對這些語素出現在漫畫中的頻率影響（Cohnl & Tom, 2016: 559-574）。

　　儘管東、西方漫畫的基本結構可能在不同的文化中普遍存在，

[8]　JVL 指的是日本漫畫的視覺風格是一種專屬於日本的視覺語言，這種與漫畫相關的獨特視覺風格描述為「標準日本視覺語言」。包括三個可識別的模式：第一種為日本漫畫中的人物角色，可被歸納與描繪成一種可識別又刻板的模型，比如大眼睛和小嘴巴；第二個模式，是運用標誌性的圖形符號來表示；最後一種模式，是漫畫所使用的視覺語法，通過其獨特的連續圖像內容與漫畫讀者進行相互交流（Cohn, 2010: 187-203）。

但它們的表現形式仍然有所差異。例如 McCloud（1993）首先觀察到，歐美的漫畫在動作、角色和環境資訊之間的轉換，與日本漫畫在不同的框格間的語義變化上有所不同。其分析表明，若以主流的美國英雄漫畫和日本漫畫比較，美國漫畫使用了更多能展示角色、較大的版面和描繪整個場景環境顯示資訊的框格（Cohn, 2013b）。

　　最後，這項關於跨文化差異及其理解的研究挑戰了漫畫媒介這個單一概念本身的假設；相反的，漫畫媒介產生於幾種不同視覺語言之間的假設相似性，這些語言通常與來自不同區域文化的語境與讀者文化背景的互動連繫有關，而這些語境與其讀者的社會結構也形成對比。當我們認識到一般視覺語言和特定視覺語言之間張力的這種多樣性，即可以為對漫畫的視覺空間結構和其文化景觀開闢一條實證研究的道路。

二、視覺的文化消費與消費文化

　　文化轉向下，文化消費（Cultural consumption）的背景是「消費文化」的誕生。根據《維基百科》解釋，文化消費是指在一個社會中熱衷於消費藝術、書籍、音樂和現場文化活動的人，消費社會中的文化意義會不停地從一個地方轉移到另一個地方。在文化轉向的軌跡中，文化意義首先從文化構成的世界轉移到消費品，然後從消費品轉移到個人消費品（Wikipedia, 2019）。

　　百度百科（2021）解釋為：「文化消費是以物質消費為依附與前提，其需求度與社會的經濟生產水準發展成正比，因而文化消費

水準能夠更直接、更突出地反映出現代物質文明和精神文明的程度」。這部分尤以「文創商品」最具代表說明性。在知識經濟條件下，「文化消費」被賦予了新的內涵，呈現出主流化、高科技化、大眾化、全球化的特徵，同時也是指對精神文化類產品及精神文化性勞務的占有、欣賞、享受和使用等。

文化消費研究，是一個跨越社會科學不同學科的蓬勃發展的領域，它是指以審美功能為主要工具用途的商品和服務的消費。其精神是指人們根據自己的主觀意願，選擇文化產品和服務來滿足精神需要的消費活動，它的基本特徵體現在兩個方面：一方面它所滿足的是消費主體的精神需要，使主體感到愉悅、滿足；另一方面是滿足主體需要的對象，主要是精神文化產品或精神文化活動，例如，感人的藝術品或敘事作品等，其消費的內容十分廣泛，不僅包括體驗的精神、感官、娛樂與其他文化產品的消費（Rösse、Schenk & Weingartne, 2015: 1-14）。這些文化消費工具和消費方法，其項目幾乎涵括了當代所謂的文化創意產業所有範圍與領域。

文化轉向作為後現代人文地理學的文化分析，其中一個主要關注點是「消費主義」對社會生活的影響。詹姆遜說明後現代主義是被理解為資本主義對日常生活各個階段的無情商品化最終結果（Collins, 1992: 327-353）。而文化地理學的研究正是為這種「消費時代」的背景廣義文化，探討不同地域特有的文化及包括民生文化、制度文化、意識型態文化、文化滲透和轉變關係（白凱、周尚意、呂洋洋，2014: 1190-1206）。這種文化研究的焦點開始從物品的生產轉到其他面向上，認為消費也具有同等重要的地位，因而產生了文化轉向的概念。

因為，評論家們認為後現代主義的特色主張是拒絕大理論和反

對實證論與結構主義的論述，強調人類的差異性、多元主體的出現和個人的詮釋，聚焦於差異、特殊、個別差異化，關注語言與文化的論述，是一種僅是用論述構建的人與其社會關係。地理學的主要研究對象雖然是地理空間，但是，地理知識的形式和內容不能與知識的生產和應用的社會基礎分開。因此，詹姆遜指出一個文化研究應將焦點從物品的生產項目「轉移」到其他方面，認為「消費」也同樣具有重要性。因為，消費者消費產品的方式將賦予物品不同的意義（胡亞敏，2018: 2-3）。

後現代地理學來看，學者們普遍認為，對地理和空間的審查不能脫離其產生的社會過程，在揭示資本主義社會空間關係的作用和功能的過程中，空間生產過程是地理學研究的重要組成部分，特別是在資本主義社會制度下，空間結構及其轉換已經產生，這尤其是表現在當代虛擬、想像的大眾文化景觀上。這些理論由法國後現代主義理論家波德里亞（法語：Jean Baudrillard）認為主要是在當代資本主義社會中，人們不再是消費物品，而是消費「符號」的消費社會（consumer society）有關（李明明，2013: 2-3）。

在消費文化裡，消費是「符號」調控的一種系統行為，它當然建立在認可符號自身價值的前提之上，符號價值由此成為消費文化的核心。波德里亞的解釋，消費社會中的「物」或「商品」作為一個符號被消費時，是按其所代表的社會地位和權力，而不是按物的成本或勞動價值來計價的（Baudrillard, 2018）。就波德里亞早期鼎力闡述的消費社會文化理論，明顯是以「消費」、「生產」為全球化語境中後工業社會的核心概念。消費的文化使得物質及商品本身的使用價值已經不值一提，更引人關注的是商品背後的「符號價值」，即商品可以顯示的社會地位。Baudrillard（2018）在他的代

表作《消費社會》一文，開章即說道：「今天在我們周圍繞著一種由不斷增長的物質、服務和物質財富所構成的驚人消費和豐饒現象。它構成了人類自然環境中的一種根本變化。確切地說，富裕的人們不再像過去那樣受到人的包圍，而是受到『物』的包圍」。

那麼，什麼是「物」？波德里亞的回答是：「所謂的『物』既不是動物也不是植物，但是它給人一種密密麻麻透不過氣來的熱帶叢林感覺。在這裡，現代人變成了新的野人，因為很難從中找到文明的影子。只是如今制約這新的物質叢林的，不是自然生態的規律；而是交換價值的規律」（Baudrillard, 2018: 193-203）。

對此，波德里亞引用了馬克思的一段話，認為馬克思對 19 世紀倫敦商業的描寫，完全適用於當今的後現代消費景觀：在倫敦最繁華的街道，商店一家緊接一家，在無神論的櫥窗眼睛背後，陳列著世界上的各種財富，印度的披肩、美國的左輪手槍、中國的瓷器、巴黎的胸衣、俄羅斯的皮衣和熱帶地區的香料等。但是在所有這些來自如此眾多國家的商品正面，都掛著冷冰冰的白色標籤，上面刻有阿拉伯數字，數字後面則是簡練的字母 L, S, d（英鎊、先令、便士），這就是商品在流通過程中所表現出來的形象。在波德里亞看來，雖然文化也成為商業中心的一個組成部分，但這並非是文化的墮落，也不是商品在糟蹋文化，事實上是因為商品反過來「被文化化了」（Baudrillard, 2018: 193-203）。也就是說，琳琅滿目的服飾、餐飲和各式各類的小商品，都披上了「文化」的色彩，變成一種全新生活的有機組成部分；而商業中心的空間在空調的調節下，冬暖夏涼，獨立一個不同於外的世界，這裡無所不有，我們可以一次性購買個夠。不僅如此，咖啡店、電影院、書店、音樂廳，一切有文化品味的場所全在這裡聚集。概言之，我們的整個生

活已經是處在「消費」的控制之下。

　　波德里亞看到隨著現代消費社會中符號消費日益取代了「物」的實體消費，文化消費也相應發生了變化，成了一種「符號消費」。他們之所以被消費是因為其內容並不是為了滿足自主實踐的需要，而是一種社會流動性的滿足，是針對一種文化外的目標，而且乾脆擺明了說，這就是社會地位的需求（Baudrillard, 2018: 193-203）。從這個概念看，在後現代之前的現代主義精英所認可的藝術跟文化，都是屬於權貴或者是特殊人士的需求，一般普羅大眾並不能接觸這些所謂的高尚藝術品，因為消費文化讓文化與藝術走出了高尚的殿堂，朝向芸芸眾生，使大眾在世俗中參與到文藝的生產跟消費，打破了長期以來藝術跟文化被所謂的上流社會獨占的局面，也敲碎了權貴跟精英階層對藝文的壟斷，同時也是「漫畫」這種大眾藝術被推上了檯面的時候。

　　文化消費和生活方式在日常生活中日益重要的主張，強調了從以生產為中心的社會轉向至以消費為中心的社會轉變，消費取代生產成為消費社會的主導組織原則。消費是對日常生活的一種廣義解釋，它解釋了擴大的文化生產對社會群體形成的影響，個人或群體的生活方式或消費習慣越來越影響經濟關係（Warde, 2002: 185-200）。

　　自此，文化消費更多的是被商業文化所收編的「文化化」結果，它深受消費文化的影響。文化消費的熱潮所以發生，是因在商業社會文化日益成為新的商業賣點，可為創造利潤的資源開始，文化消費就是商業文化，只有在消費文化大流行的時代裡，才能突顯的消費景觀。在這個時代，人們不僅是消費商品的物質載體與物質性的功能，而且消費商品的品牌、形象和各種文化象徵意義。文化

消費即是主要消費這種文化附加價值，而這種文化附加價值在相當
大的程度上，乃是商業文化跟大眾傳播合力策畫倡導的產物，讓生
產和消費之間的連繫體現了經濟嵌入社會的複雜方式，這也是當代
經濟範疇和社會範疇在市場關係和經濟行為結構中，相互交織的微
觀結果，令文化得以生產與消費，方有了「漫畫」這種文創產業發
展的機會。

三、小結

後現代的誕生，並非是某位或某群思想家的突發奇想之物，而
是向大眾展示了一條從現代到後現代的歷史嬗變軌跡。透過不斷地
遭到傳統文化機制的箝制、生產革新和評價模式的質疑，方有了推
翻把持著知識霸權跟精英話語的現代文化，並轉向為重視現實生
活、時間跟社會體驗的「後現代文化」。

當今後現代主義最重要的特徵或實踐之一是「模仿」，講的是
「風格」，一種文化的風格。詹姆遜的解釋是，這個術語常令人們
通常傾向於混淆或同化與之相關的、被稱為模仿的語言現象。模仿
和被模仿都涉及到模仿，或者更好的是模仿其他風格，特別是其他
風格的矯揉造作和扭曲風格。很明顯地，現代文學總體上為「戲
仿」（parody）[9]提供了一個豐富多彩的領域，因為偉大的現代作
家都被定義為相當獨特風格的發明者或生產者（Jameson, 1985:

[9]　又稱「諧仿」或「諧擬」，屬於一種二次創作，指對他人的作品進行借用，以達
　　到調侃、嘲諷、遊戲甚至致敬的目的。漫畫的「同人」作品是其代表（Rose,
　　1993）。

111-125）。

　　從高雅文化與大眾文化之間壁壘分明的差異消失，作為對後現代主義文化風格的特徵，總結來說，後現在主義文化理論代表的詹姆遜，在更宏大的意義上將後現代主義視為一種主導社會的文化邏輯。他指出：「後現代主義的出現，跟晚期的消費或跨國資本主義有關」（Jameson, 2018）。我們觀之這幾十年來，網路與新媒體技術的傳播，使後現代的文化與空間更加速轉向了全球化，其趨勢即是消費主義跟大眾文化的迅速蔓延，也就是在這種轉向開始創造了有力的現實環境，而影視、動漫、遊戲更在此之下，拓展了後現代文化的精神與其利基點。

　　文化是一種語言符號。在視覺語言中，除了圖形結構和意義之間出現的映射模式之外；漫畫的視覺詞彙項主要是圖像的組成部分。Jacques Lacan（拉康）指出基礎的語言符號具有兩個或三個成分概念；即一個符號、一個詞、一個文本，在這裡被建模為一個「能指」，是一個物質物件。一個詞的聲音與一個文本的腳本即一個「所指」，也就是一個物質名詞或物質文本的意義之間關係。第三個組成部分是所謂的參照物（referent），即符號所指的真實世界中的「真實」物件，例如當我們提到「貓」，即是指與「貓」的概念，或聲音是「貓」的聲音（Roudinesco & Bray, 1997）。此種指稱的語言模式是正統的「結構主義」模式，他認為與後現代主義的出現，與新的消費或跨國資本主義時代的出現密切相關，它的形式特徵在許多方面表達了這一特定社會制度的深層邏輯。

　　在這種情況下，「漫畫」透過獨特的語言消費，是「翻譯」與「解碼」活動的一個重要過程，美、日的漫畫符號也因文化差異多有不同，要瞭解這些活動，實際上是須以掌握其語言的符碼為前提。在

某種意義上，這是屬於視覺的，人們可以說，「觀看」的能力就是一種知識的功能，或是一種概念的功能，亦即一種詞語的功能，它可以有效地命名可見之物，也可以說是感知的典範（Paradigm）。一部漫畫作品只是對那些掌握了文化能力（翻譯符碼的能力）的人來說，才會是有意義和有趣的。這在以圖像為主的漫畫，適時發揮了其「語言」上的文化意義，也就成了當代文化消費的載體之一。

　　消費社會是工業化、都市化和市場經濟的產物；消費社會也是現代性的後果之一，是從生產型社會向消費型社會的轉變，在某種程度上也就是現代向後現代的轉向。波德里亞特別強調：「消費社會不同於傳統社會，商品的交換價值規律，已經取代了傳統社會的自然生態規律」。在消費社會中，「觀看」的行為本身就構成了消費，不但像影視作品、旅遊景觀這樣的純粹視覺物件是視覺消費的「產品」，而且傳統上並不具有被觀賞性的許多物品也可以成為視覺消費的物件。對於我們理解視覺文化來說，他認為消費者與物的關係出現了變化，人們不會再從特別用途上去看這個「物」，而是從它的「全部意義」上去看全套的物，是一種主要靠視覺的消費。文化的中心同時也成了商品中心的組成部分，可以說消費社會中人們消費的不只是一般的商品的使用價值，更重要的是其交換價值，尤其是商品所傳達的某種複雜的文化意義（Baudrillard, 2016）。

　　因此，在以視覺消費為主的大眾文化裡，像是以故事、偶像為消費對象的電影、電視、動漫等，因其所創造的偶像，化為廣告的消費符號，成了大眾流行、追捧、模仿、企圖擁有與之相同的戀物情結，使得漫畫在這一種與偶像有約的特定商品中，激發了文化消費的動能，使得漫畫因而有機會透過其獨有的視覺語言（符號），展現了因應不同文化區的視覺文化景觀，也是消費景觀。

第三章　漫畫的視覺文化景觀構成與生產方式

一、漫畫的視覺文化景觀與構成

景觀是視覺感知的理解，文化景觀則是文化符號的視覺再現。

依照前述文化景觀的定義：漫畫文本在特定地理空間範圍內，通過集體展示形成具有特殊外部視覺符號特徵，創造出特殊位置觀看的人造場所環境，我們可以定義為「漫畫景觀」（Comics Landscape）。

現代漫畫被稱為"Comic"。當初是因為它的敘事功能與連續性形式，有別於傳統漫畫，且受電影影響頗深。連環漫畫的運鏡與內容所造成視覺與心理的情境與電影很像，如同電影的分鏡腳本，因而讓 Comic 成了「現代漫畫」的名詞共識（王庸聲，2008）。

（一）漫畫景觀的文化與演變

身為後現代當代中，帶有指示性意義與文化消費價值的漫畫，主要指的是有敘事功能的「連環漫畫」，為方便說明，本書皆統一稱為「漫畫」。

根據威爾・艾斯納（Will Eisner）說明：「漫畫是一種序列藝術，是經過深思熟慮的影像順序，旨在傳達資訊給觀眾的美感反

應」（虞璐琳，2011）。他所指的漫畫即是「連環漫畫」，它是漫畫的一種全新形式，除了繼承傳統漫畫的許多特徵外，像是美國漫畫還擴展了其材料和表達方式的範圍，並且圖像較為寫實。1964年，Richard Kyle 創造了「圖像小說」（Graphic novel）一詞（Hatfield, 2011: 21），同一般俗稱之連環漫畫類似。也有美國學者 Hillary Chute Marianne 倡議為「圖像敘事」（Graphic Narrative）以這個詞彙來突顯這種圖文兼備的作品（馮品佳編，2016）。

把「漫畫」視為一種涵義的視覺文化，是理解漫畫這種景觀重要的認識，這個詞和其他類似的概念相同，並不能真正以一種令人滿意的方式來定義。以中文來說，「漫畫」一詞在中國古代是黑面琵鷺的別名，因為用嘴在水中捕魚與畫家在紙上隨意下筆的姿態相似而得名（李闡，1998）。故最初因形容其義，它被寫成「漫畫」，第一個漢字的「漫」意思是異想天開的、不自覺的或無拘無束的；第二個「畫」字是指筆觸或圖畫（Stewart, 2013: 27-49）。既然是作為含意的文化，以美術學門來定義的話，漢語的發展較慢，但在動漫大國日本早有相關文獻。根據日本清水・勳於 2007年著的《年表日本漫畫史》紀載，是由 1814 年著名的日本民俗畫家葛飾北齋（かつしか ほくさい）率先提出，用來描述他的三卷繪畫作品，這個詞即是形容那種自由隨意誇張的美術風格。之後，在漢語和朝鮮語中也沿用這兩個字（清水・勳，2007）。

但是，確立了日本現代漫畫形式的，還是要以 1905 年在日本第一份創辦的漫畫刊物《東京小精靈》（日文：東京パック），又

稱為日本的潑克（*Puck*）[10]的北澤樂天開始（清水・勳，2007）。
美國哲學兼藝術家亞瑟・丹托（Arthur Danto）在 1984 年宣告了藝
術史的終結，當代藝術的歷史障礙也不復存在，這意味著任何事物
都可以成為藝術。這個年代，也正是動漫畫蓬勃發展的黃金時期，
在往後的數十年中，這種帶著「宅文化」的景觀，正以強烈的後現
代性開啟大眾文化的潮流（林雅琪、鄭惠雯譯，2010）。

　　漫畫的發展歷史也是人類文明的發展縮影，漫畫以一種古老的
藝術形式，在人類悠久的歷史中形成了自己的系統。漫畫隨著社會
和文化的高度發展而成為美術的品項之一，它以獨特、與時俱進、
流行時尚的面貌出現並風行已有三百多年的歷史，如今已成為文明
國家中廣泛流行的大眾藝術。從西方藝術史的角度來看，漫畫從誕
生之日起就標誌著它獨特的藝術血統，這早在 15 世紀的歐洲，繪
畫創作中就出現了一些誇張和變形的人物。在 15 和 16 世紀的民間
宗教繪畫或故事繪畫中，有類似於漫畫敘事技巧的圖像表達方式。
18、19 世紀時，又出現了既是藝術家又是漫畫家的創作者，例
如，來自英國的霍加斯（William Hogarth）及法國的杜米埃
（Honore Victorin Daumier），這兩位畫家對現代漫畫的發展產生
了深遠的影響。接著流行於 1950、60 年代後的「普普」（Pop
Art）、「後普普」（Post POP Art）藝術，讓漫畫與藝術的關係呈
現了最親密的狀態（吳垠慧，2004: 71）。

　　由於受西方人道主義思想和人文科學精神的影響，以人為本、
關注人性，漫畫的發展逐漸演變成一種特殊的社會符號，傳統漫畫

[10] 1871 年美國聖路易市德裔的政治漫畫家 Joseph Kepler 創立了 *Puck* Magazine，雜誌的特色是以幽默戲謔的態度和極為諷刺的漫畫來評議當時的政治和社會議題，因其大受歡迎，日後在歐洲及日本也出現了類似性質的刊物（Dueben, 2014）。

的藝術形式是描繪生活或時事的一種簡單而誇張的圖畫。通常,使用象徵、變形、比擬、暗示和影射的方法來形成幽默的單幅圖片或連續圖片組,以獲得諷刺或敘事的效果,具有很強的社會性。當代漫畫則是一系列排列成小組的連續影像,基本上是一個視覺故事,按照框格順序排列在版面上,所以被稱為「連環漫畫」(Comic Strip 或 Comic)。

英語「漫畫」這個詞,Robinson(1974)指出源於英國畫家霍加斯,他將文章和圖片結合為一個整體,確立了插圖故事的連續性,並取得了戲劇性的效果,從而產生了一個新術語「卡通」(Cartoon),所創作的《蕩女歷程》和《浪子回頭》可以說是連環漫畫的始祖。當然,這時還稱不上具有現代意義的連環漫畫。之後,原本由嘲諷滑稽出發的漫畫 "Caricature" 或 "Cartoon",直到 1890 年英國推出《幽默喜劇》畫刊,這才是文獻上首次使用 "Comic" 一詞,以此喜劇故事情節為主的「敘事型」漫畫稱為「連環漫畫」,自此方定義其為 "Comic",沿用至今,成為當今「漫畫」的普遍定義與稱呼(徐琰、陳白夜,2007)。

但是,這不是現代意義上的連環漫畫,直到 18 世紀末,英國畫家詹姆斯‧吉利(James Gilley)使用了很多對話氣泡(從角色的嘴中抽出氣球狀的線框,中間置入的文字為角色的話語)和使用連續圖片的創作方法,才是當代漫畫的視覺原型(洪佩奇,2007)。連環漫畫起源於歐洲而興盛於美國,因為它的「敘事功能」與「序列形式」,有別於傳統漫畫,且受電影影響,帶有分鏡頭的概念,如同電影的分鏡腳本。日本向世界推廣了這種獨特的繪畫藝術形式,所以我們台灣當今看到的漫畫形式,其主要也是受了日本漫畫的影響。

　　以美、日兩大漫畫生產國而言，我們當今看到的日本漫畫景觀形式，如今已在美國漫畫市場上占據重要地位，美國因此直接用日語的漫畫發音"manga"（まんが）來稱呼日本的或是日本風格的漫畫。雖然"manga"一詞在日語中有一定的含義，但是 Cohn（2007: 35-56）認為它對日本以外的人有兩種含義：「一是將日本漫畫與周圍的產業和社區一起指定為社會文化的對象；另一種是特定視覺語言本身的名稱」。漫畫本身是對其身為當代大眾文化代表的新再現理論實踐和經驗的看待物，因為文化是在社會生活中產生和消費的，特定的文化器物和文化實踐，必須處於文化傳播和消費生產與接受的社會關係之中，才能得到正確的理解和解釋。由於漫畫本身是以一種「說故事」方式的傳播媒介，為了在大規模的社會變革中發揮作用，媒體的影響力通過直接途徑和社會仲介途徑兩種途徑發揮作用。在直接途徑中，媒體直接向參與者推動變革；而在社會仲介途徑中，媒介將參與者連接到由社會網路和社區環境組成的社會文化系統中（Bandura, 2001: 265-299）。因此，將漫畫文化景觀的形式、內容和受眾者置於特定的社會空間情境中，有助於說明漫畫是如何反映或再現具體的社會關係和條件，也才能認識「宅文化」。

　　作為文化轉向下視覺文化部分的漫畫，也同樣深植於文化景觀與生產的社會空間物質基礎上。漫畫通過創造和想像，對不同的文化景觀進行再現和闡釋，展現出多樣富有感情理解世界的方法，賦予了不同視覺觀看的社會意義和流行文化關係。如同居伊‧德波所謂的：「『景觀』，即是我們可視且欲視的對象，在視覺文化時代不是單純的影像的堆積，而是以影像為仲介的人們之間的社會關係」（Debord, 2012）。

（二）漫畫景觀的構成與功能

　　漫畫既然可作為景觀定位的特定現象，它便有著內在的地理學屬性，漫畫的物理空間和精神空間結合在漫畫由載器所感知的、獨有的框格敘事文本結構語境中，同時也揭示了文化地理的結構和所制約的社會行為，說明漫畫的視覺圖像和風格不是孤立和客體的存在，其景觀的視覺構成是與特定的文化空間中的行為及思維，有著有機的特殊歷史關係（表 3-1-1）。

表 3-1-1　漫畫景觀之視覺文化構成要素

構成要素	表現形式
物質因素	指漫畫創作與承載的載體。例如 3C 產品、紙本、服飾、文具百貨、玩具、雕塑、模型、場景復刻等。 創作工具包含漫畫繪製的相關工具與電腦軟硬體等。 具有創作內容、創作風格、出版方式、文化群體等的差異。
非物質因素	與漫畫家有關的傳說、軼聞故事等。 隱含在漫畫理論著作中的價值觀念、感知、行為……等等。 與漫畫有關的思想意識生活方式、風俗習慣、宗教信仰、審美觀、價值觀、道德觀、政治因素……等等。
文化消費品	由物質因素與非物質因素綜合而衍生的視覺文化消費品。例如動畫、遊戲、虛擬偶像、唱片、吉祥物、表情貼圖、品牌 IP……等等。

　　漫畫若被認列是一種文化製品，或稱為一種文化標誌，它的獨特魅力在於它是一種激發視覺和圖像符號記憶本能的藝術，也是一種感官欣賞和直觀理解的藝術。這些漫畫標誌與製品的型態以及生產它們的民族所擁有的價值觀、生活方式、信仰和文化認同感均不同，漫畫產品的型態能告訴我們有關該區域文化的社會、經濟和政治的動力與機制。在 20 世紀的藝術家試圖在一系列的序列中建立一種包含聲音、語言、圖像、思想、行動作為藝術性的文化綜合載體時，這個演變過程產生的製品就是「漫畫」，法國稱為 "bande dessinee"[11]（Miller, 2007）。

　　漫畫作為文化的一種標誌，也是構成地方（區域）視覺景觀感知的重要因素，它不僅具有審美意涵，對人類景觀場所感知行為模式等，都具有一定的影響，所以漫畫的文化景觀以視覺來看，主要有幾個部分：

1. 地方的標誌物

　　漫畫作為景觀元素中地景標誌的具體作用有兩種：一是作為空間組成的重要元素本身，它象徵著空間組成的標誌；二是作為空間檢索的工具，也就是作為人們空間感知與對空間方向進行組織的座標點，以動漫為地標的如東京台場景點的鋼彈機器人、東京秋葉原的 SEGA 秋葉原 2 號館、美式英雄漫畫時常出現位於紐約的帝國大廈（Empire State Building）等，一如美國紐約的自由女神像、日本的東京鐵塔等。它們是地方的指標，也是人們確定地方位置的重要

[11] Bandes dessinées（單數帶狀 dessinée。字面意思為「抽籤」），也被稱為法國或比利時漫畫 BD franco-belge。通常是法語的漫畫，在法國和比利時為讀者創建，最著名的即為《丁丁歷險記》（Wikipedia, 2018）。

參照物。

2.地方文化或地方感的象徵

漫畫可以成為地方的標誌跟地方文化的標誌。「地方」
（place）是人文主義地理學與現代地理學的一個核心概念，人們
對它有不同的定義，地方不等同於空間，它具有獨特的精神跟個
性，是歷史文化演化發展序列的基礎，也是自然因素跟人文因素的
具體統合。它具有自己的氛圍跟特定的內涵，地方也是具有文化意
蘊的空間。漫畫作為這種文化底蘊的組成元素，無疑也是地方形成
的要素之一。像是在日本城市中有許多帶有明顯的動漫社區地方
感，這種強烈的地方感常來自跟社區的招牌、藝術裝置、商品櫥
窗、街區設計等密切相關。例如，動漫迷必朝聖的日本東京都豐島
區的池袋（いけぶくろ）、東京商圈的秋葉原（あきはばら）（圖
3-1-1），就有著大量的動漫景觀，標誌著這個城市的個性，也是
「地方」給人們的印象，具有強烈的身份認同感，這種認同感就是
地方的特性，也是以動漫畫為主的消費景觀跟名片。

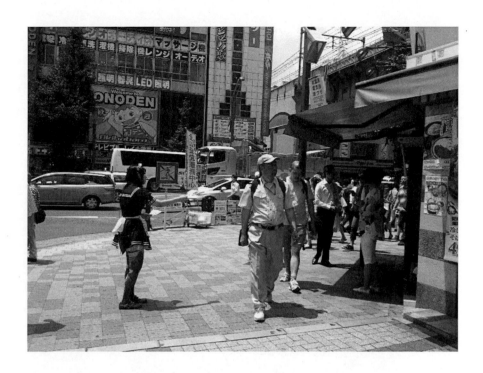

圖 3-1-1　東京秋葉原街上穿著女僕裝發傳單的女子

3．景觀氛圍與審美元素

　　漫畫作為景觀氛圍的物質元素，主要是景點。例如，風景區跟景點規畫引起的審美，帶有文化消費的引導作用，不僅是點綴；也是一種裝飾。作為風景區審美元素構成的審美環境，同時也組成旅遊地區的商業消費景觀，與動畫或漫畫作為休閒旅遊的商品即是景觀衍生的消費產品。例如，美國在世界各地的迪士尼樂園、日本東京台場購物廣場（圖 3-1-2）、藤子・F・不二雄博物館等。許多透過動漫人物角色所創造的地方或地景的文化與商業氛圍，同時也美化了風景區以及戶外景觀，帶有景觀的審美作用。著名的美國漫畫評論家 McCloud（1994）在其專書 *Understanding Comics* 裡就曾

說：「漫畫是一種經過有意識排列的並置圖像，既傳遞訊息也激發美學」。因此，這些帶有「符號感」的美學標誌，帶有當代後現代的視覺文化含義，不僅標誌著審美觀念的轉向，也引領著文化消費的方向。從原是文化與精神空間的漫畫文本，在文化轉向下，因勢利導的具體化成了有消費意義物質的空間景觀。

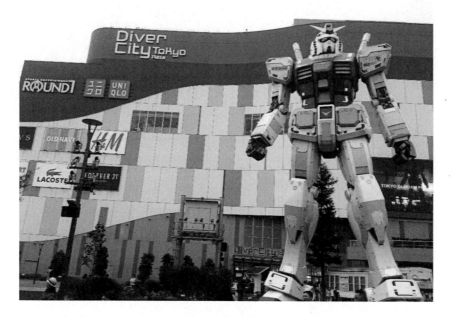

圖 3-1-2　2014 年日本東京台場購物廣場前的超大鋼彈機器人地標

　　從後現代主義興起後的今日，動漫和電玩遊戲的熱衷喜愛情況實際上已是一種全球性的文化現象，而被視為純粹、高尚的精英文化沒落，更是促進了一種尋求自娛和自我逃避的大眾文化消費與文化擴散。和漫畫相提並論被稱為 ACG 產業的動畫（Animation）與遊戲（Game）普及性，在當代普遍瀰漫在虛無精神和物質化的文

化現實時代中，適時地提供與彌補了娛樂與文化消費間的本能性，以及對於精神自足性的「迷文化」與漫畫世界的理想性、唯美性，令漫畫景觀得以成長與發展。

二、漫畫的文化消費價值

文化消費主要滿足了人的精神生活需求與人的心靈訴求，這跟文化交流息息相關。一般商品的消費具有明顯的物質性消費特點，消費的過程是其使用價值，是有形耗費的器物，一如我們的生活用品、服飾、器具等。但是文化的消費卻不同，文化或藝術轉化為消費，是因為出現了外加價值，這種價值是一種「視覺」所帶來的感官經驗，是一種由資本主義操作的視覺符號所賦予的外表，消費的不是實用的物質載體，而是物質本身所代表的符號品味、價值與意涵。這意謂消費者消費的其實只是一種「感覺」，由某種感覺而產生的「需求」便足以構成消費的動機，任由商品構築了我們的記憶與生活的世界。這尤其在大眾文化的圖像藝術與影視、廣告媒體等，最容易看到，滿足我們的不再只是感官的娛樂，還有心靈的滿足。文化消費跟文化產業是兩個密切相關又殊途同歸的概念，大規模的文化消費活動，主要是文化被廣泛地作為用來消費的商品。現代意義上的文化消費得以確立是在文化成為產業文化，被納入商品營運的產業化軌道，而且得到大規模的產業開發、生產經營，具有非常明顯的產業性商業意味。

如今，被捧上天的文創產業，主要即是由大眾文化藝術領軍的視覺文化消費代表。這得歸功於文化轉向下由圖像符號所建構的消

費社會環境，因它所呈現出來的視覺圖像審美已轉至感知的領域，並轉向以感覺為核心的生產，這從當代人們追求視覺快感作為基本的需求可看出（胡亞敏，2018：6）。隨著全球化的推進和視覺技術的革新，當代文化視域呈現出視覺占據文化主體地位的局面，有西方文化學者認為自 1990 年代以來，大量的社會科學學科皆開始重視與視覺相關的議題，圖像文化不僅是文化實踐的載體，亦是主體視覺經驗與社會文化相互建構的過程。英國地理學家傑克遜（William Jackson Hooker）與考斯格羅夫（Denis Cosgrove）是最先為這種「新文化地理學」發聲的學者，提出要注重文化的內部運作、符號生產與價值內涵，再基於這些內容來考察空間構成、空間秩序與空間競爭，朝向了更人文的領域。

　　而後現代主義的文體特徵關鍵也在於「大眾化」的重構，是審美與文化的異質性實踐，更是文化實踐和不同形式模式的自由混合，其中的流行文化是後現代平等主義的表達，宣示著它不再與高雅文化有所羈絆，而是來自其消費文化的洗禮（Hillary, 2011: 354-363）。若以當代「大眾文化」一詞的認知，則是對於消費、休閒、娛樂、旅遊、流行等內容，包含影視、動漫畫、遊戲等的文化商品，正呼應了這個也是文創產業的主要項目。當代藉由圖像發展成景觀的案例不少，例如遍佈全台的社區彩繪景點，即是以漫畫卡通、插畫圖像、LINE 貼圖等為設計的地景藝術、裝置藝術等，帶動不少以視覺地景為號召之觀光旅遊的網紅景點，因而隨著全球化的推進和視覺技術的革新，文化景觀即呈現出視覺性占據文化主導地位的局面。當今的文創產業，也因為它具有消費時代的價值，方能成為「文化消費」的產業。漫畫產業也因此在文化消費的領域上，以其獨特的藝術景觀形式與敘事方式，躍上了大眾流行文化的

商業舞台。

　　再從文創的角度來看，任何文創商品的表現手法，都離不開「故事性」和「藝術性」的兩大條件，對於漫畫能成為當今重要的文創產業來說，它正好具備了此兩種要素（周德禎編，2016: 331-347）。「漫畫」在台灣文創產業中雖然是列為「出版業」，但其衍生性常與動畫、遊戲產業列為同屬「數位內容產業」（文化部，2021）。因其衍生、相關產品包括了文創產業的多數面向，可說是文創產業中，產值最大與循環性、衍生性最高的產業。這在當代文創產業的盛行下，其成就原因就在於它透過視覺文化，以大眾通俗娛樂方式傳播藝術、文化、產業等文化消費所具備的消費價值。

（一）藝術價值

　　漫畫的藝術價值主要表現在「思維美學」和「視覺美學」兩方面，二者之間不可分割，他們相互依存、連繫，構成了漫畫藝術美學的基本型態。

　　在思維美學型態上，任何一門藝術，均是通過人的思維活動來完成的。漫畫通過造型的誇張變形、詼諧幽默等手段，除了表達事物的精神實質，也向人們傳遞文學和哲學理念。欣賞者通過這種異於現實的思維活動和出乎意料的狀態下，產生審美的愉悅和快感，並形成了審美情趣。在視覺美學型態上，漫畫本身是視覺藝術，它囊括了一切繪畫表現技法，通過形式對作品的描繪，對故事主題起到了渲染和烘托作用，使漫畫主題思想深化。這種獨有的繪畫表現形式，是漫畫的表現技術，是一種掌握視覺美學型態的方法。

　　中國近代漫畫大師豐子愷先生曾說過：「漫畫是介於文學與繪

畫之間的一種藝術」（龍瑜宬，2012: 115-124）。一語道破了漫畫
的真諦。漫畫是視覺藝術，也是形式藝術和風格藝術，漫畫是美術
的一大種類，有著「序列」意義的連環漫畫，不僅是視覺藝術、造
形藝術，也是空間藝術。

　　從早期單一的政治諷刺漫畫發展成世俗的幽默漫畫及多元漫
畫，開始了漫畫藝術表現形式的豐富和審美情趣。漫畫不僅僅有自
己獨特的藝術特徵，同時包含諧劇特性，因而標誌著此種圖像藝術
具有豐富的創意型態和審美價值。漫畫藝術的審美價值，經後現代
主義的洗禮後，它早已不被認為是次文化與邊緣藝術，已被提升到
一個前所未有的高度，甚至被拱上了美術館展覽、藝術拍賣市場的
寵兒與被典藏的藝術品。

　　漫畫藝術也不同於其它繪畫藝術，至少在形式、內容和媒材上
是如此。漫畫藝術從人物的造型變化，可以傳遞出人物的情感變
化，交代故事情節，給人以美的享受，這是其獨特的美學藝術之
一。漫畫的形式和內容遠遠大於其它繪畫藝術，它取材極為廣泛，
從宏觀到微視、從具象到抽象、從意識到型態都可以透過漫畫來表
現。在媒材使用上，它也不受繪畫品種與表現的限制，一切繪畫表
現技法均為它所用，從而豐富漫畫藝術的表現形式，成了最具創意
的繪畫創作品項。因此，漫畫藝術無論形式、內容和媒材都具有創
意情趣和審美價值。它們在精神核心上有別於其他繪畫的創作規
律，是一種新型的藝術表達形式，在當代漫畫的表現取材內容上，
更注重從本我的精神世界裡，發掘出更為個性化和深度的精神內
容，隨著時代與科技的發展上重新建構的新型態藝術形式，讀者跟
隨著作者產生精神的共鳴，是漫畫所獨創、獨有的形式特徵和審美
價值（Abbott, 1986: 155）。

（二）文化價值

　　漫畫和一般的流行文化一直是一個日益增長的學術研究領域，因為它們揭示了我們的社會。許多研究人員利用漫畫來探索女性角色和不斷變化以及種族和民族觀點不斷演變等文化主題（Kelley，2009）。

　　漫畫作為一種文化表達媒材，在很長的時間內一直擔任針砭時弊的社會重任，具有嚴肅的社會功能，例如「新聞漫畫」也稱「政治漫畫」或「社論漫畫」。然而時至今日，現代社會生活節奏快速，人們面臨面對社會與文化的迅速變遷，工作高壓與高房價、高物價現狀，變得無所適從，因而轉向為一種輕鬆幽默的速食式文化來抵消社會賦予的焦慮。所以，漫畫作品都有著一種蘊藏在人物內心和整個社會環境中的大眾情感或民族精神。例如我們從歐美或日本的許多漫畫作品中，無論背景時空上是以現代或者有科技感的未來世界或架空世界，來作為世界觀設定，故事內容大多是主角們組隊共同抵抗外在的威脅，隱喻出人類面臨困難環境與不可抗拒的災難時，一種積極鼓勵向上的精神，從中置入的民族意象、文化特徵也在無形中受到瞭解與嚮往。

　　網絡時代，漫畫在當代社會除了是一種娛樂之外，它的想像、幽默與趣味，是社會關係跟社會互動相互組成的重要因子（Lockyer & Pickering, 2008: 808-820）。透過網路媒體傳播，人們在社交場合或是交流時常會運用的動作、形容詞，無不帶有漫畫的語言與符號，例如我們用以形容尷尬時的「頭上三條線」、拍照時比出食指與中指「耶」的動漫專屬可愛動作等，無形中都顯現出當代的社會文化特徵。其產生的社會文化空間得以拓寬人際交流面，

喜歡二次元的御宅族也很多，可在這個動漫二次元的世界遇到和認識很多志同道合的人，發展文化性的交流，這也是當代的社會結構表徵呈現。動漫的題材豐富，也不僅僅只有搞笑娛樂，還有讓人印象深刻的，在娛樂放鬆的同時思考，透過好的漫畫敘事，隨著劇情發展，主角的奮鬥經歷，會變成這種結果的原因，以及這個故事告訴我們的道理，行使置入這些文化教育理念，可以解決傳統、單調的說教與學習方式，得以輕鬆學習其知識、拓寬見識，塑造正確的文化與人生價值觀。

　　若以文化的影響力來看，世界主要生產漫畫最具代表的大國即是美國與日本，無論是日本、美國，透過漫畫的輸出，分別將美式文化、大和文化傳輸到世界各地，皆以「後殖民主義」者姿態囊括了非常豐盛的成果。從流行與時尚的語彙來看，漫畫除了含有自身文化的特色外，也是當代社會思想的一種縮影，更是流行與時尚的語彙，不僅提供了當代藝術家非常豐富的創作養分，漫畫的流行，象徵當代文化由數位影像多樣，且具特色的鮮明造型藝術中，培養出新世代的審美品味，也就是由漫畫所帶動的新世紀美學（陸蓉之，2010: 20-22）。

（三）產業價值

　　漫畫本身不僅具有藝術品的交易價值，其形成 IP 的智財權品牌消費，更是其衍生商品收益與經濟產值的母體。另外，在注重文化旅遊與故事行銷的當代，以漫畫改編的動漫影視帶動的觀光產業，對於大多數的觀眾來說，無論這部影視動畫是改編還是原創，其實都不太在意，觀眾買單的是其故事的內容到底能不能打動人

心，讓觀眾興起前往旅遊的慾望才是最主要的。

　　所以，漫畫的文創核心價值是在於一個包裝的「好內容」（好故事），因為並不是所有漫畫的取景點都能成為觀眾心中的「聖地」，經過有層次的內容加值才得以發展內容產品，尤以電影、漫畫、遊戲等數位內容最具影響，產值亦最大。其中漫畫則是被公認成本最小、衍生性最高、發展潛力最大的文化創意產業，也是文創設計源頭之一，世界各國皆以其作為文化、教育最好的傳播媒介。以漫畫形式所創作的故事，不僅是將無形文化資產以大眾文化角度的文本呈現，其故事角色的設計、分鏡的產出，得以帶動文創產業的衍生商品發展，美、日漫畫所衍生出的商品即為最好說明。

　　以國內為例，由阮光名漫畫創作所改編的《東華春理髮廳》電視劇，創造出本土新一代的漫畫改編風潮外，還有膾炙人口的電影《賽德克·巴萊》是由漫畫家邱若龍繪製的《霧社事件》漫畫改編而來，不僅令國人重新認識這段幾乎被遺忘的歷史，更帶動原住民相關的文創產業，其作品的產出亦深具文教意義。如今漫畫產業被世界各國大力推動，台灣自將文創產業納入國家重點發展計畫以來，為獎勵優良漫畫出版，不僅舉辦由新聞局舉辦的「金漫獎」國家級競賽，且立法獎勵補助漫畫出版與輔導人才培育及海外交流。像是文化部漫畫產業人才培育計畫的「2015 漫畫繁星」活動、法國安古蘭國際漫畫節（Angouleme International Comics Festival）參展畫家徵選（文化部，2016），與各地政府相繼以漫畫為主題成立的城市觀光，可看出此一產業對於文化消費價值的重要性。

三、漫畫的視覺文化景觀型態

　　以英文來說，在《人文地理學辭典》中"landscape"通譯為「景觀」，亦稱為「地景」、「土地」（柴彥威等人譯，2004: 367）。在翻譯成中文的解釋上有「風景」、「山水」、「景色」、「江山」等詞，主要指的是自然景觀。《牛津英語詞典》（OED）則定義為「一幅自然內陸的風景」。「風景」一詞，既指「土地」本身的特徵，又指「風景畫」，所以其主要含義在原意上指的是「風景」。這在 17 世紀初，從它第一次進入英語辭典，即是作為一種「繪畫類型」（指的就是風景畫）的標誌（Cosgrove，2004: 57-71）。當初這是以「視覺」所見為主的解釋，仍是以自然的、物理為主的地理景觀。但是隨著荷蘭風景畫景觀的定義後，各學科的跨域發展，開始有了新的解釋，讓視覺美學的文化景觀有了立論基礎。

　　自 19 世紀末至 20 世紀初，人文地理學建立出「自然景觀」、「文化景觀」二元論後，景觀的研究主旨成為解析其蘊含的人地關係。景觀學派建立後，20 世紀 70 年代以來，景觀研究出現文化與情感轉向，景觀的研究主旨轉為解析其蘊含的地方文化與情感價值。這些研究主旨的轉換，推動了對「景觀」本質的認知及其研究的轉變。而自荷蘭的風景繪畫中使用了"landscape"此一詞，用以描繪風景繪畫空間景深的特殊構圖方式之後，從原是將景觀作為傳統行政單元（customary administrative unit）的目光，自此轉移、開闢了雙重的含義，共同支撐了空間審美意象（scenery）與空間地理學，並由「環境決定論」到「文化決定論」的文化景觀擴展了路

徑，讓文化景觀的定義與面向更符合當代跨學科的研究。

　　以廣義的文化景觀型態來說，景觀可以被理解為人類勞動的產物，人們在土地上勞動，從中形成某些事物。但事實上，身為創始者的索爾並沒有這樣的擴展性觀點，因為他從來就不試圖將「文化」拆開來看。在他長期的職業生涯中很多經驗研究都支持了這個觀點，他認為文化是傾向於作為一個假定的或未加檢視的「事物」本身，是一個被具體化具有自身規則和邏輯的「超有機體」[12]（superorganism）。在那超有機體的背後，正如在商品的背後，才是人類勞動形成它有意圖的實踐和社會關係（Mitchel, 1994）。但是，無論索爾是否將文化作為單獨的思考，為了理解景觀及它所存在於其中的「文化」，需要考察人類實踐的勞動方式，通過勞動，方能知道景觀的交換價值是如何形成與被認識。在景觀之上和之內的勞動中，人類也因此有所變化，無論是在文化層面上被理解，還是在個人身體層面上的被理解（Duncan, 1980: 181-198）。

　　景觀若有交換價值，同時對於交換價值的形成也必不可少。漫畫本身是商品，是勞動後的文化產物，它同時具有物質與非物質的組成因素。若將漫畫視為文化景觀是促使其得以形成各種社會關係的具體化展現，也是生產、消費和交換的各種社會過程實踐的現象形式，一如所有文化景觀的形成過程和實踐。在視覺的文化轉向下，漫畫的文化景觀也是一種消費的觀看方式，若把它的觀看方式分析，可以知道它也是由不同意識型態和社會文化的背景建構而成

[12] 「超有機體」又稱「超個體」，意旨一個由許多有機體組成的有機體系。這通常意味著是一個社會性動物的社會單位，在那裡，社會分工被高度專業化，且個體無法獨自長時間地生存。螞蟻是這種超個體中最有名的例子（Kelly, 2009）。

的，並且在「符號」[13]的方法介入下，漫畫的文化景觀已被視為一種社會的消費文化關係，它以獨有的視覺象徵性符號和生產方式表示出不同區域的地理環境個性。

「符號」的介入，除了列斐伏爾揭示的以外，波德里亞（法語：Jean Baudrillard）對消費品與符號學批判和擬真的研究上也有其獨到的見解。「景觀拜物教」就是在波德里亞在吸收前人思想精華的基礎上，對現代資本主義經濟物化的現實景觀有其獨特描繪。波德里亞認為：「二戰以後的資本主義社會已經從生產階段發展到景觀階段。在此階段，生活的每個細節，幾乎都已經被轉化成景觀形式，所有活生生的東西都僅僅成了再現，資本主義的社會控制形式，已經由看不見的隱性霸權轉向看得見的虛假影像控制，物質遮蔽的社會關係再次發生顛倒，成為表象化的存在」。這反映出當代西方社會在經濟、政治、文化、日常生活領域的物化現實，波德里亞借助景觀拜物教，揭示出資本主義社會發展到新階段的特徵，指出消費主義成為這個顛倒再顛倒的表象世界的主導邏輯，視覺文化成為與外界建立連繫的主管道（Baudrillard, 2018: 193-203）

基於波德里亞的說明，我們可以得知「拜物教」（fetishism）[14]是以「文化」為消費的基礎視點，這同樣適用於漫畫的文化消費景觀上，將文化機制更廣泛地運用於資本社會體系下的運用。若以

[13] 這裡指的「符號」是指索緒爾（法語：Ferdinand de Saussure）的語言學理論。它有兩種類型：能指（signifier）和所指（signified）。功能上，能指符號顯示聲音和代表的形象，所指符號是顯示類別、內容和含義，強調「意義其實是被語言創造出來的」（Williams, 2011）。

[14] 全名為「商品拜物教」此一詞，由馬克思在《資本論》中首創。是指在資本主義市場社會中，社會關係體現為一種基於商品或貨幣的客體關係，此一詞在精神分析領域還有一個廣為人知的譯法——「戀物癖」，關注的是人們（戀物主體）為什麼會對物（迷戀對象）的探討（Billig, 1999：313-329）。

地理學文化景觀的形式與內容為依據，將漫畫這種藉由角色與故事創造的象徵符號轉化成的消費景觀來看，可運用文化地理學的「空間尺度」、「場所環境」、「景觀型態」、「文化屬性」與具有「存在形式」的物理空間型態，分別逐一舉例與探討。

（一）空間尺度

「空間」是地理學的專有名詞。空間的定義以亞里斯多德（Aristotle）認為是事物的「場所」，即為物質存在所占有的場域（胡化凱、張道武，2002: 117-121）。Agnew（1987）指出：「這個空間概念，是人或物所占據的地方，這種相互作用是由社會與經濟的運行過程所確定，是地方的感覺結構（Structure of feeling）[15]」。

我們從生活當中觀察到的漫畫物理空間景觀，是屬於人為景觀（anthropogenic landscape）。人為景觀也稱「文化景觀」或「人造景觀」。意旨根據某特有的文化內容為主體或主題，採用現代科技和設計方式，建立以市場行銷、服務、娛樂、休閒和創新為導向的現代化人工景區（桓占偉，2004: 76-79）。在文化轉向下，漫畫透過一系列包含故事主角、場景主題的「符號」，為遊客提供身歷其境的娛樂和消遣，其類型主要以消費為前提的主題內容進行不同尺度的劃分，也有以吸引範圍或規模大小來進行區別。例如，以漫畫中的故事場景為主題，可仿照或縮小、復刻再現其漫畫中的角

[15] 又名「情感結構」。它是客觀結構和主觀感覺之間的張力，突出了個人情感和經驗在塑造意識形態中的作用，以及在社會形式中體現的特殊文本和實踐形式（Williams, 2011）。

色、場景至整個自然環境或街區中，來達成吸引大眾「消費」的目的（圖 3-3-1）。

　　另一種方式，是將其故事場景、角色，以平面或立體形式，將各種漫畫主題元素輸出、印刷、裝置、虛擬，以「空間再現」的方式，裝飾於室內場所，使觀看者受到場域的渲染，滿足其收藏、擁有與偶像的近距離接觸幻想（圖 3-3-2）。

圖 3-3-1　2017 年日本東京國際動漫展場內之裝置景觀

圖 3-3-2　以動漫畫場景看板吸引民眾拍照的景觀

（二）場所環境

　　時常被相提並論的「動畫」是漫畫的孿生兄弟，這個藉由影視的媒材將靜態的漫畫發揮到極致，當代合稱為「動漫」。

　　動漫的景觀場所發生地，常成為具有所謂的「場所精神」[16]（Genius loci），這些作品的故事發生場景時常被作為觀光景點的標誌。例如，在以國防戰略角度推動的日本漫畫產業裡，因動畫的熱播與宣傳，世界各地民眾組團去動漫影視場景的遊客非常多，藉由動漫畫帶動觀光熱潮，相當具有成效。因動漫 IP（智財權）衍生的「創意生活（觀光）產業」活動（文創產業類別中的一項）被稱為「聖地巡禮」[17]（日語：せいちじゅんれい）。這些有著優質作品與帶有濃郁的場所精神，甚至是置入「戀地情結」[18]（topophilia）的宣傳下，動漫畫逐漸成為了日本這個國家的文化代表。

　　所以，這是一種將自然景觀與文化景觀連結起來的感覺結構操作，以戰略性的思維將觀光旅遊業緊密地結合在一起，像這類有目的性，以地方景觀為場景或者置入地方文化的影視作品，除了讓作

[16] 「場所精神」可解釋為對一個地方的認同感和歸屬感。"Genius Loci"在古羅馬文化中指地方的守護神，後來引伸為地方獨特的精神和氣氛。「場所」這個詞在英文的直譯是 Place，其含義在狹義上的解釋是「基地」。在廣的解釋可稱為土地或脈絡，也就是英文中的 Land 或 Context。「場所」在某種意義上，是一個人記憶的一種物體化和空間化，也就是城市學家所謂的"Sense of place"（施植明譯，2010）。

[17] 向井颯一郎（2014）說明：「聖地巡禮即為『御宅族』根據自己喜愛的作品，造訪故事背景場域的旅遊，該場所被稱為『聖地』，是一種類似儀式感（Ceremonial sense）的朝聖活動」。

[18] 地理學者段義孚的成名作，主要講述人與周圍環境的關係。包含地理意識和地理研究中的美學的、感覺的、懷舊的和烏托邦式的層面，是地方與景觀象徵意義產生的基礎（志丞、劉蘇，2018）。

品本身更加親近與具真實性外，更能豐富其作品的文化內涵，最終得以潛移默化、置入行銷當地的文化，進而達成消費的產業經濟（圖 3-3-3）。

　　另外，則是動漫畫作品以展覽的形式呈現，不僅宣傳，也同時帶有經濟與消費活動及次文化擴散的後殖民效益，形成的景觀環境是一種被稱為「宅文化」的生產聚落與文化空間（圖 3-3-4）。如同索亞（Edward W. Soja）提到的「空間」這一術語，應該在一種特定的現象學和意識型態上的過程方能得到應用，並且作為一種現代性生產方式和物質文化的資本主義生存、發展連繫在一起（Borch, 2002: 113-120）。

圖 3-3-3　被譽為臺版日本動漫《灌籃高手》動漫場景中的
臺東太麻里平交道

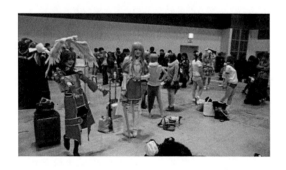

圖 3-3-4　2017 年日本國際動漫展的角色扮演（Cosplay）經濟活動

（三）場景型態

在文化景觀的衍生性解釋下，英國地理學家 Harriet（2011: 464-478）認為：「景觀所強調的是『行為』與『對話』。『行為』可解釋為創造性的地理，景觀即是文化產物。所謂的『對話』，是讓地理作為藝術的解釋翻譯角色，讓地理去對景觀、空間或其性質爭辯分析藝術作品」。

漫畫的藝術呈現在視覺的地理景觀表現方式有兩種：一為平面的印刷品，在文化結構的深層涵義上來說，自古以來，最早出現的漫畫形式是單格漫畫，它的出現主要是為了能起教化作用的宣傳功能。例如早年的反共抗俄宣傳品，有許多諸如此類的漫畫畫報充斥著當時的社會。現代則如各機關學校的各式政令宣導文宣、海報或壁畫，也都有異曲同工之妙。多少都帶有思想教育體制下的種種規訓，屬於一種由上層對下層階級的俯視，是一種權力的景觀。在威權體制解體後，自由、民主下的資本企業，接手了這類景觀的運用，在當代進入了以視覺文化主導消費的經濟模式下，除了成為企業、政府或教育單位為行銷、宣導政令或鼓勵做某件事所為的宣傳符號。在後現代文化轉向的眼球經濟衍生下，轉換成了大眾流行商品，像是 LINE 貼圖、吉祥物、促銷 DM 等，形成一種「景觀社會」[19]（Society of the Spectacle）。

這些以圖像符號型態呈現的作品，大多是以插畫或海報形式來

[19] 「景觀社會」是法國思想家居伊・德波提出的概念，指的是以視覺圖像為存在標誌物的社會。在這樣的社會中，影像控制一切，媒介起主導作用，社會以圖像展示商品價值，生活本身成為景觀堆積，直接存在的一切都轉化為表象（王洪義，2016：125-130）。

呈現（圖 3-3-5），這在許多的設計品與出版品中也不難發現其蹤影，尤其是在數位媒體與行動載器發達的當代，被大量應用於生活物品上成了消費品牌，其產生的 IP 成就了因圖像而擴增的產業經濟環境，使消費得以不斷循環。

　　另一種，是存在於物理空間的自然環境實體，像是各種以漫畫故事內容為主題的場景或建築體，尤其是室外環境，這也是我們一般認知所稱的「地景」（圖 3-3-6）。透過幾乎一比一的空間再現復刻手段，因其量體夠大、真實感足，形成視覺喚起知覺的一種感受。

圖 3-3-5　日本東京車站內的海報廣告　圖 3-3-6　2011 年台灣九族
　　　　　　　　　　　　　　　　　　　　　　　　　文化村以日本人
　　　　　　　　　　　　　　　　　　　　　　　　　氣漫畫《海賊王》
　　　　　　　　　　　　　　　　　　　　　　　　　為主題復刻之場景

（四）文化屬性

在當代休閒服務業發展的潮流中，全球化與體驗經濟（The Experience Economy）的迅速發展，對近年來全球社會、經濟、文化等方面的發展產生了巨大的影響。漫畫在表現的形式與內容上，可以分為構思具創意、敘事性強的「故事性」，與注重形式美學、造型概括性強的「藝術性」。前者在作品中體現作者的人文思維和哲學理念，透過畫面表達出明確的主題和豐富的內涵，後者則透過造型能力細緻入微的描繪，強化出視覺藝術效果，具備了很高的藝術價值也展現了創作者的思想睿智和繪畫功力，營造出一種非現實的視覺虛擬空間。

如果從經濟價值的角度來看，無論是文化性還是藝術性，二者對漫畫這門藝術或產業都具有價值和意義。人們透過藝術表現形式，傳達多元不同的視覺感受，賦予作品深刻內涵和審美價值並產生審美的快感，藉由其轉換的圖像符號發展出眾多的衍生商品，豐富了現代人的精神生活。而故事內容與創作產出的角色符號是一種與觀眾溝通和互動的回饋機制，虛幻的故事情節與主角形成了偶像崇拜與追星的粉絲（Fans）—「迷文化」（周德禎編，2016: 331-347）。

這種利用「宅經濟」[20] 所創造的「迷」（Fans）營力（process），所開發創造出各式文化或教育商品與消費客體的意

[20] 宅經濟又成為「閒人經濟」。意指一種藉由網路和其他媒體完成在家購物和其他生產活動的新經濟形式。狹義的宅經濟是一種基於窩居的宅男經濟活動，主要是指圍繞於動漫和遊戲的文創產業。從廣義上說，宅經濟本質上是一種由電信和網路共構的遠端服務型態（李文明、呂福玉，2014）。

象（圖 3-3-7），讓漫畫儼然成為一種「消費地理」[21]（consumer geography）。如 Cloke（2004）等人所言：「幻想與懷舊的敘事內容時常告訴我們與自然世界是分離的，是對真實自然的逐漸疏離，理性屈服於想像，技術將自然與文化分離，對新穎性的崇拜，切斷了現在和過去，大眾媒體破壞了真正的社會互動」（王志宏等人，2006）。這種疏離與崇拜，正是由「逃避主義」[22]（Escapism）的御宅族迷們所創造的文化空間，是文化消費的代表。

圖 3-3-7　利用漫畫設計的教育出版品（張重金，2017）

[21] 消費地理學主要是研究人類在地理環境中影響消費者行為的因素。在後現代時代，大眾文化和大眾傳播促進了商品與商品的關係，提供解放的、享樂的和自戀的可能性，這些都是自我實現幸福和滿足感的關鍵（Mansvelt, 2008：105-117）。

[22] 所謂「逃避」，是指人類對自然、人際關係固有的逃避心理。由於這種心理，它促進了人類物質和精神文化的創造和進步。在逃避的過程中，人類需要訴諸各種文化手段（組織，語言，工具等）。因此逃避的過程也是文化創造的過程（周尚意、張春梅，2014）。

　　從後現代主義興起後的今日，影視、動漫畫和電玩遊戲的熱衷喜愛情況實際上已是一種全球性的文化現象，更是被視為純粹、高尚精英文化的沒落，是一種促進尋求自娛和自我解脫的大眾文化消費。另外，由漫畫所衍生並相提並論被稱為 ACG 產業的動畫（Animation）與遊戲（Game）的普及性，在當代普遍瀰漫在虛無精神和物質化的文化現實時代中，適時地提供與彌補了娛樂與文化消費本能性。在此消費文化裡，消費成為 ACG 符號所調控的一種系統行為，它建立在認可符號自身價值的前提之上，以及對於精神自足性的「迷文化」與動漫世界的理想性和唯美性，這種文化符號價值由此成為消費文化的核心，這也是宅文化的文化聚落得以風靡的原因，也才成了經濟大國間，以國防戰略思考所重視的「後殖民主義」[23] 之文化輸出產業（圖 3-3-8）

圖 3-3-8　日本動漫文創商品

[23] 「後殖民主義」又稱後殖民批判主義（postcolonial criticism）。它作為一種文化現象，是為了強調文化、知識領域內對以西方為中心主義現象的反思與批判。因現代文化被西方文化所壟斷，非西方文化的區域、國家、民族想要被世界接納、現代化，就必須採用西方的語言、文化、思想，認為這是一種文化殖民主義的壓迫（Young, 2016）。

（五）存在形式

　　漫畫這種存在的形式是物理的；也是精神的。物理的是它的版面形式與載體，精神的是漫畫這門二次元（Dimension）的創作，即所謂「二次元」的平面圖像空間。透過漫畫藝術獨有的分鏡，以其「框格」形式，分割成格狀的視覺景觀。其尺度除了受限於出版品的大小或數位行動載器的螢幕視窗外，當中的分鏡（框格），是一種視覺心理的「閾限空間」，框格的閾限（sensory threshold），亦稱「感覺閾限」。在地理學的翻譯為「閾值」，是指一種範圍領域或系統的界限，其數值也稱為「臨界值」。

　　這一詞源自拉丁文“limen”（英語 threshold），它將地理系統中的各種狀態加以分隔或區分，對某一性質的呈現範圍加以限制和說明（地理學名詞審定委員會，2006）。閾限的概念最早由民俗學家阿諾德‧範亨尼普（Arnold van Gennep）在 20 世紀初提出，後來被維克多‧特納（Victor Turner）採用。近年，這個詞的用法已經擴展到描述政治和文化變化以及儀式（McIntosh, 2005）。在其他學門的定義上，皆有底線、臨界、極限，俗稱「門檻」之意。

　　所以，在以視覺為展現的漫畫「閾限空間」是視覺的閾值，簡稱「視閾」（visual threshold）。此名詞與「視域」不同，視域是指眼睛可以看到的範圍，即一般我們稱之的「視野」。「閾值」是由兩個邊界值組成，所以視閾是指視覺產生的最高和最低刺激強度。它使我們能夠不斷地感受和探索視覺產生的最高和最低界線，這邊緣的這兩個閾值只是用最強和最弱的視覺神經來刺激我們的眼睛，並使我們在視覺範圍內的生命和現實不斷投射在視網膜上（楊治良、郝興昌，2016）。在本研究中，漫畫文本中的每一個「框

格」即視為心理感知的閾值，這種被邊界限定的空間對身處其中的主體具有規訓和鍛造作用，也是本研究對於漫畫在視覺上的空間生產需先釋義之關鍵詞，也是呼應所有的繪畫形式幾乎都是為了表現有關空間存在的藝術，尤其是以漫畫文本的序列「框格」為主要空間生產方式的漫畫視覺景觀。

漫畫在視覺形式上有單格漫畫、多格漫畫和連環漫畫，它是以敘事的分鏡（格）來計算的漫畫形式名稱。「分鏡」一詞，源自於電影，在漫畫上也稱為「分格」。分格（鏡）所分的「格」就是框格（Frame）之意。「框格」是漫畫最基本的視界，也是分鏡最重要的表現形式，等同於電影的鏡頭（Cut）。分鏡是漫畫獨特的藝術呈現，分鏡被專用在多格與連環漫畫上，它在漫畫的製作上扮演著詮釋者的角色，將漫畫裡的事件發生順序、觀察角度、人與人、事與事、物與物的關聯，利用分鏡的節奏經由編輯後，成為人們所見的漫畫景觀。

另外，框格有具體的邊界物體性和抽象的限定性，它能賦予某些事物新的內涵，給觀眾一種全新而集中的「視閾」空間，無論是以實體紙本方式出現的出版品上（圖 3-3-9），或是以數位多媒體的虛擬方式，藉由網路傳輸至電腦視窗、手機、平板等被稱為「條漫」的 APP 網路漫畫於行動載器上觀賞（圖 3-3-10）。框格呈現的也是一種傳播的資訊源，在圖像資訊的傳播中沒有其它元素可以替代，它可以使圖像的概念更加具體化，無論是直式、橫式或斜分，其分割的造型對內部空間的視覺誘導力都會造成一定的影響。

因此，每一個框格，即是一個最小的「敘事」單位，它所形成的外圍輪廓線，圈割圖像制約或影響著讀者對框內圖像的認知讀出資訊。同時，在同一個版面不僅呈現出各個單獨且連續的景觀，也

呈現出破碎、蒙太奇[24]（法語 montage）的後現代視覺景觀特徵。因此，觀眾在框格內建構的景觀世界讀出漫畫的意義（韓叢耀，2014: 17、108-119），如同美、日漫畫景觀在視覺空間生產上有其差異，具有文化區域的再現意義。

圖 3-3-9　傳統出版品的紙本漫畫（張重金，2016）

圖 3-3-10　專為手機閱讀開發的 APP 網路漫畫（妖子，2020）

[24] 「蒙太奇」最初是建築學中的外來術語音譯，意為構圖和裝配，現在主要是指一種電影的編輯技術，它將一系列具有不同視點的鏡頭剪輯，組合在一起來表現空間和時間的壓縮方式。它首先擴展到電影藝術，然後逐漸廣泛用於視覺藝術等衍生領域（Kang & Che, 2006：1331-1338）。

　　由上述看來，我們可以視漫畫景觀不僅是文化實踐的載體，亦
是視覺經驗與消費社會相互建構的文化過程。這種觀點，在以《景
觀社會》（*La Société du Spectacle*）一書聞名的居伊・德波（法
語：Guy-Ernest Debord）就提出了貼切並獨到的見解。他認為：
「景觀不能解讀為大眾傳播創造的一種視覺欺騙。實際上，它是一
種物化的世界觀」（Debord, 1994: 117-21）。意味著原本所虛構的
物件反身地建構了主體，而所消費的商品又反過來消耗了消費者，
使得景觀已成為「假即為真」、「虛即為實」的狀態。

　　因此，漫畫景觀反映了創造景觀的獨特消費文化，成了一種由
術語、符號、商品、時尚和潮流構成的大型社會牢籠，人們被其禁
錮，卻樂在其中。

四、小結

　　漫畫本身是藝術也是文化商品，它不僅僅有自己獨特的藝術價
值，同時也包含文化地域性，因而標誌著此種圖像藝術具有豐富的
創意型態和審美價值。漫畫景觀的消費價值，在於它獨有的敘事特
徵，這種特徵是象徵符號所組成的視覺景觀，也成為獨特的、帶有
消費功能的「漫畫景觀」。

　　若將文化景觀作為一種方法論來分析，通常是指一種解釋性和
歸納性策略，用於理解這些文化表現形式的含義，而不是一般認為
的更科學、更演繹的方法（Smelser & Baltes (Eds), 2001）。因此，
我們可以認定漫畫的文化景觀是通過漫畫家以想像地、有意識地改
造自然或現實環境而形成的一種比較特殊的、由各種圖像文化構成

要素組合而成的文化綜合體。漫畫符號所組合的型態，由於不同的屬性與空間尺度及所呈現的景觀型態亦不盡相同，但無論在美、日或是世界其他國家，透過漫畫符號所呈現的漫畫文化消費景觀型態都大同小異。

　　透過本章節由文本與觀察得來的漫畫景觀與型態類型，從消費景觀上的功能性類型來說，可以歸納如表列（表 3-4-1）：

表 3-4-1　漫畫景觀的類型與消費型態

分類方式	景觀類型	消費型態
空間尺度	場景類	空間尺度可存於建築體、都市街景至整個區組成之外觀。例如，由漫畫人物造型所輸出的大型立體看板、雕塑等。內部空間可容於建築體內環境，或室內由漫畫所形成的場景。例如，漫畫掛簾、壁紙等。
場所環境	景點類	作為觀光景點的標誌。例如，以漫畫為主題的地景藝術，或被稱為「聖地巡禮」的漫畫故事發生地的「網紅景點」。
	展覽類	指可供展覽類環境。例如，展覽館內的動漫畫展售會、同人誌展售會、Cosplay 角色扮演同人會等。
景觀型態	主題型	漫畫處於景觀中在視覺上處於絕對決定地位，為景觀組成主體。例如，仿漫畫故事的場景建築、眾多卡通明星公仔雕塑、動漫畫主題館、Cosplay 主題餐廳、女僕餐廳、漫畫出租店等。
	點綴型	處於景觀系列中輔助地位。例如，插圖、商標、海報、公共場所隨處可見的導覽地圖或

表 3-4-1　漫畫景觀的類型與消費型態（續）

分類方式	景觀類型	消費型態
		說明等。
文化屬性	時尚類	作為「經濟空間」的產業區位形成和發展的流行大眾文化標誌。例如，衣飾、文具、商品百貨等。
	經濟類	作為「商業空間」的符號標誌。例如，企業吉祥物、LINE 貼圖、廣告招牌、轉製成影視動畫及作為衍生的文創商品等「宅經濟」。
	生活類	作為「生活空間」的美化裝飾工具。例如，家庭裝潢、家飾品、布偶、公仔、玩具等。
	文化類	作為「文化空間」的標誌，指的是藉由偶像圖像轉譯成文化學習內容的產品。例如，學習出版、知識傳播、科普等。
	審美類	作為「美學空間」的環境導引及標誌。例如，旅遊景點、公共場域的漫畫指標、裝置藝術等。
存在形式	實體狀態	漫畫作品主要以平面狀態存在於景觀中。例如，書籍出版物。也可以實體形式存在於物質景觀中。例如，角色、故事場景等。
	虛擬狀態	可以虛擬方式藉由數位媒體科技，遊移於網路、影視、行動載器之視窗中。

　　在文化轉向下，當代視覺景觀的取材內容上，漫畫更注重從本我的精神世界裡發掘出更為個性化和深度的精神內容。具體而言，漫畫景觀表現的是創作者身處該國度的社會環境、思想意識、價值

觀念的一種反映，它不僅作為一種創意的藝術形式存在，表達出「文化地理」的精神內涵，也向人們傳遞文學和哲學理念。在這虛擬想像的狀態下，產生特殊的審美愉悅和快感，形成了審美情趣，它在精神核心上有別於其他繪畫的創作規律，在不同的文化區展現不同的文化地理意義，符合「新文化地理」的表達形式。

　　因此，作為同時具有藝術價值、文化價值、產業價值的漫畫商品，以其文本作為研究樣本來說，可歸納出因故事所塑造出的角色與場景符號，即是漫畫景觀呈現的藝術形式；而故事因分鏡需要的框格分割，則是推動文化空間生產的感知內容，這些也就是漫畫景觀得以作為「文化消費」的主要內容。

第四章　漫畫的空間生產型態與方式

　　「空間生產」一詞，原是由繼承馬克思（Karl Marx）批判理論的法國都市理論家列斐伏爾（法語：Henri Lefebvre）所奠基。他的代表作《空間的生產》（*The Production of Space*）作品，除了受當時文化轉向等時代思潮背景的影響，從日常生活的批判，轉向對空間生產過程的分析。並且在海德格對日常生活範疇的空間生產過程理論中，進行了政治、經濟學、美學跟社會學考察的社會空間批判，把前人跟自己的批判方法運用到他的理論中。正如哈維（David Harvey）所描述的後現代狀態，可以被描述為一個人可以選擇生活在前現代或現代的時代。此外，文化批判必須關注空間問題，因此應成為文化地理學的任務。所以，這些將日常生活批判跟社會學分析的理論，變成空間生產的思想源頭之一。

　　另外，空間生產的生成邏輯起點，也包括居伊·德波的景觀社會批判理論，認為空間生產不是偶然的成果，是包含了空間批判結構主義、符號學和空間轉向等多種因素綜合而下的結果（孫全勝，2017: 121）。在這個空間理論中，人們在空間內的行為活動，是塑造人們日常生活空間結構的重要元素，他稱為社會的空間實踐（spatial practice）。人們在空間內的活動行為形塑了這個空間的面貌，因為有了人的行為，空間便有了特殊的意義，因此發展了社會文化空間理論。在這些社會文化學說中，他同時闡釋與辯證了馬克思的商品拜物教（commodity fetishism）理論，認為產品不一定都是商品，商品的屬性是在市場交換的過程中獲得的虛幻，在商品

社會中，「物」具有控制人的力量，而人卻往往缺乏控制「物」的
力量。

在進入 20 世紀 80 年代的資訊時代之後，由消費景觀形成的
「拜物」現象，又引起了之前提到的，另一位法國後現代哲學家波
德里亞的注意。波德里亞特別研究了後現代文化轉向下社會媒體的
「商品拜物」現象，並將這種現象與馬克思對商品拜物的分析結合
起來，更加深刻地揭示當代資訊傳播社會中「文化商品化」、「符
號化」傾向所帶來的遮蔽作用及商品背後塑造身分、價值的文化象
徵意義（理查‧J‧萊恩，2016）。因此，這些理論成了當代利用
廣告、圖像，形塑帶有「符號」意義的「視覺文化」景觀，為消費
社會提供了溫床，也成了當代文創產業的發展基石。

一、漫畫的空間生產概論

空間的討論是個很大的課題，這裡我們主要是談其在視覺文化
的消費部分。

最初，它是一個物理概念，自從科學誕生以來，它一直在經歷
變化。然而，即使在最早的階段，這個概念已經跨越了各個學科，
因為它不僅在物理上被理解，而且在形而上學上，甚至在神話上，
在數學上，特別是在幾何上也被理解。這種對空間的理解最終產生
了一種非物質的、甚至是非外延的空間概念，即「拓撲結構」
（Network Topology）[25]，它是（空間物件的）關聯式結構。正是

[25] 「拓撲結構」是指將各個節點與中心節點連接，呈現出放射狀排列，通過中心節
點對全網的通信進行控制。最貼切的解釋為網路拓撲（Fencl & Bilek, 2011）。

這種抽象使空間概念得以倍增，並使概念進一步在生理學和美學領域傳播（Cavell, 2002）。

事實證明，要承認空間和地理位置，對任何不同人類以及物質的實踐過程，絕不是完全新奇的；因為空間越來越被認為是缺乏獨立存在的，它是作為其他過程和現象的函數而產生的（Cosgrove, 2004: 62）。任何空間也都是取決於具體的目標和構造的過程和觀察，空間問題因此成為「認識論」問題而不是「本體論」。例如，義大利的廣場公共空間最能被理解為一系列社會習俗的產物、慾望和記憶，政治實踐在此具體表現，其在城市型態中的建築實現反而被視為次要的，因此對於那些生產出空間的過程和實踐才是重點，而不是作為它們的容器（Cosgrove, 2004: 57-71）。這個所謂的不是作為容器的空間概念，給予了新的空間定義。

雖然，「空間生產」的定義原是由列斐伏爾所提出，但另外一位對空間有研究的學者索亞（Edward Soja），他認為社會生產的空間，是廣義人文地理學中創造的形式與關係，並指出列斐伏爾的空間生產理論，主要是為了批評馬克思主義論點，認為在人文地理學中空間形式永遠就是社會形式。所以，他稱社會生活的空間過程就是空間性跟時間性的次元，一樣對社會理論具有基本的重要性（Soja, 1985: 90-127）。卡斯泰爾（Castells）在他的早期著作中提出了這種條件下，對空間結構最為詳細的分析（圖 4-1-1）。

但是，他總結他的理論認為，應該要將時間性跟空間性的概念結合起來進行並「轉向」，去突出空間跟時間是從社會的觀點出發，空間與時間也是一個由社會關係建立運作跟實踐的空間。從社會結構來說，空間像時間一樣是一個結合體，具有歷史實踐的表現（Castells, 1977）。這在詹姆遜的文化轉向視覺與空間優位解釋

下，即是一種以「消費社會」為立論的文化空間概念，他稱為「空間轉向」。

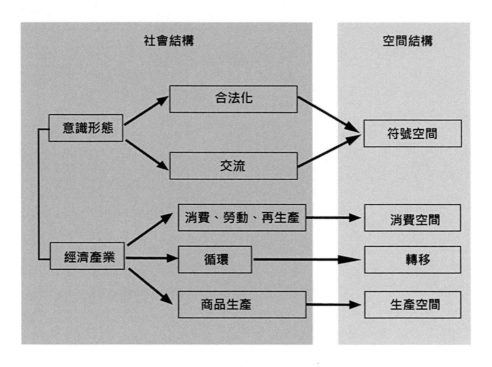

圖 4-1-1　由社會關係所建立的實踐空間運作（castellls, 1977）。

　　在詹姆遜對空間的分析下，他將研究視覺文化的四條基本路徑分為：圖像對語言中心論的反叛與顛覆、消費邏輯對視覺文化的操控、大眾傳媒與視覺文化的傳播、視覺行為本身的特點和規律（詹姆遜，2018）。因此，在這些路徑與方向上，在身為大眾文化傳播下的「漫畫」，我們找到了可以做為說明的案例。

　　若將漫畫視為社會關係所建立的運作實踐空間，這部分有有兩個問題可以討論：一是由漫畫在文本當中形成「拜物教」

（fetishism）商品消費操控的「敘事空間」，與其勞動（創作）的
生產實踐方式特點；二是漫畫形成視覺文化景觀的文化符號傳播，
與社會空間（宅文化）的生產過程型態。

　　前者為由意識型態與經濟產業生產的漫畫「社會結構」；後者為
漫畫由消費空間與生產空間組織的「空間結構」部分。此兩者即是漫
畫空間生產的主要項目，而且主導敘事「空間結構」的優劣，將影響
視覺文化的「社會結構」空間規模，即好的「故事」與「角色」將影
響消費的文化聚落（迷與宅）程度，也是「漫畫文化消費」的力度。

　　所以，「漫畫」這種藉由人為與創作的景觀與想像地理作為空
間生產的一種具體方式，它具有空間生產的一般屬性和層次。而虛
擬與感知的漫畫空間生產，包含了由敘事創作的心理空間、精神空
間、美學空間與生活空間外，其文化空間同時也形成了經濟空間、
商業空間等。這些空間區位元與配置組合、文化景觀與文創商品的
開發實踐、文化符號系統的品牌創建與呈現、衍生商品虛擬化的再
現、宅（迷）文化聚落的形成、產業化的開發等，皆是當代大眾文
化、商品與體驗的消費空間。這些空間生產概念借鑒融會了社會科
學的「空間生產」、「文化空間」與「文化再生產」[26]等核心理
念。加上社群網站的興起，參與、回饋與互動的機制，打破了地理
學上環境決定論的距離限制與文化疆界，突顯了漫畫這種以空間敘
事符號奠基於主客體互動的文化建構本質，形成了類似法國社會學
家皮耶・布迪厄（法語：Pierre Bourdieu）所謂的「文化再生產」

[26] 「文化再生產」原意指的是經由符號語言的教導，再製成統治階級的文化暴力與
　　中產階級的文化資本，藉以維持統治權威的正當性。強調這是一種社會過程，特
　　別是通過主要機構的社會化影響。在整個社會再生產過程中，其文化、結構和生
　　態特徵都是通過一定程度的社會變化來進行，從馬克思主義的角度來看，社會再
　　生產主要說的是經濟範圍（Bourdieu, 1973：178）。

（cultural reproduction）理論。

詹姆遜（2018）也曾指出：「若現代主義文化是一種具有歷史感及再現深度的文化，後現代主義文化則是指空間的平面化和純粹的『能指』[27]」。後現代文化的空間邏輯概念，在層面上的意義即是指視覺深度將被削平，意味「平面化」即是當代大眾文化的視覺景觀。當代文化既然是被視覺所占據的主要文化地位，由於圖像的製作，傳播和接受普遍化也更為突出。從傳播方式轉變的角度看，如果我們粗略地計算口傳文化和印刷文化作為話語文化，我們有理由將漫畫圖像視為一種圖像文化或視覺「文化化」。從這個過渡的邏輯來看，存在一個語言中心的圖像文化開始向圖像中心的符號深刻轉變，方給予了漫畫這種由視覺圖像轉換成消費商品符號的平面藝術有了發展的空間。

漫畫景觀也是由漫畫空間生產出的「符號」商品。索緒爾曾指出這種符號語言和語音是具有顯著差異的類別，即語言是語音的手段和結果，它有兩種類型：能指（signifier）和所指（signified）[28]。功能上，能指符號顯示聲音和代表的形象，所指符號是顯示類

[27] 能指（signifier），也稱為意符，是語言學和符號學概念。表示為聲音或圖像的一個有特定含義的記號，可以觸發人們對特定物件的概念聯想。索緒爾（法語：Ferdinand de Saussure）將「能指」定義為符號的表達類型，是指有聲意象（sound-image），而「所指」（signified）是與符號化相對應的概念，指與這有聲意象所聯繫的概念（concept）（郭慶光，2017：35）。

[28] 索緒爾將語言學的概念帶入符號學，並提出了一種符號系統，其中每個符號可以分為兩個層別：即能指（signifier）和所指（signified）。前者是指可感知、可聽或可見的訊號，後者指的是抽象的心理形象（Culler, 1986）。另外，皮爾斯（Charles Sanders Peirce）的符號學理論，能指（signifier）意為像是書面文字、話語，是將對象視為所指的任何事物。例如，書寫或說出的話語所附的物體，或是指煙霧所代表的火等。所指（signified）也稱為意指，是符號的構成成分之一，是指符號的意義所在。符號僅在被解釋時才被「所指」，例如：洗手間的性別標誌是最具普遍與代表的所指圖像符號（Peirce, 1991）。

別、內容和含義。「語言」是一種理解的裝置，它引起對自然的理解，並將其視為一種絕對知識。在索緒爾的結構語言學中，語言符號的「能指」和「所指」未必是相關的，不是僵化和固定的關係，而是隨機組合的整體關係。語言符號的「值」體現了「能指」和「所指」的符號排列組合結果，得以將商品的價值分為使用價值和交換價值。例如，人們通常佩戴的戒指（能指）不僅具有交換價值；而且有著象徵婚約（所指）意義。列斐伏爾在繼承了索緒爾的結構語言學前提下，他提出了「商品符號學」的思想。這個理論，包亞明（2003: 40）提到列斐伏爾發表過他的看法：「空間拜物教不是把特定的空間偶像化，而是將整個空間體系符號化。當在象徵符號和訊號（Signal）之間沒有清晰區別時，符號就從單一種對「不對稱」的重要性被視為與訊號等同，它擅長利用虛假訊息施加影響大眾心理，因為要達到操控消費的目的必須消除理性的邏輯，挑動起大眾的服從心理。

另外，列斐伏爾的分析還沿襲自法國學者羅蘭‧巴特（Roland Barthes）的符號意義分析方法，列斐伏爾的《空間的生產》一書，就是巴特用來對「符號分析學」的進一步深化和擴展。巴特指出語言通過文學和評論而得到改善，成為社會的流行體系，巴特為列斐伏爾的空間生產提供了符號分析的理論邏輯（Lefebvre & Smith, 1991: 321-360）。

因此，他指出空間生產是瞭解製造「象徵符號」意義的歷程，控制之後的誘惑即是盲目與崇拜的「戀物癖」，這個過程首先崇拜的即是「符號」。在漫畫拜物教的視覺敘事空間生產上，這種文化空間研究的「能指」文本對象即包含了所有有意義的「所指」文化產物，因而這在以圖像、敘事等產生象徵符號為主的漫畫，最終為

形成「偶像崇拜」對象目的的漫畫文本及衍生的商品上，有了引用
與立論的基礎，因而我們可以分別藉由漫畫的空間生產型態與方式
分別討論。

二、漫畫的空間符號與拜物

　　空間（space）的解釋，最初其實是一個物理概念，是人類創
造出來的一種領域（realm），它是被虛構出來的概念，用意是在
空無中用「間隔」概念區分開來的動作或者過程（童強，2011）。
而後現代提出的空間概念，認為我們存在的空間，無論是物質的自
然空間或是行為的精神空間，都摻入了「文化」作用（馮雷，
2017: 3）。列斐伏爾對空間實踐、空間再現以及再現空間分別進
行了界定和表述，在此基礎之上，他強調了社會實踐空間性以及文
化再現層面上的空間意義（Elden, 2004）。因此在文化轉向的整體
文化語境下，空間的次元與空間問題得到重視，形成了「空間轉
向」[29]（spatial turn）的思想型式。
　　從 19 世紀末到 21 世紀初，文化地理學從唯物主義
（materialism）和確定性的（物理）空間觀轉向了非物質的和可能
的「社會文化」空間觀。這一舉措的核心正是由列斐伏爾在 1974
年出版的《空間的生產》一書中提出的空間三位一體理論，書中言
明傳統所談的空間型態多為地理學或物理學的空間，包括意識當中

[29] 「空間轉向」主要著重於社會科學和人文科學中的場所和空間。它與歷史，文
　　學，製圖學和其他社會研究的定量研究緊密相關。該運動在提供大量數據以研究
　　文化、區域和特定位置方面具有影響（Cordulack, 2011）。

的想像空間與藝術中的表現空間，而在文化轉向下，主要談的是消費社會的「文化空間」（馮雷，2017: 176）。

　　漫畫既然是一種由「消費空間」生產出來的產物，必有生產其內容的空間容器，這容器的型態可依漫畫生產的內容與形式分為二部分：**一是漫畫符號的社會文化空間；二是漫畫創作的想像心理與精神空間。**

（一）漫畫符號的社會文化空間

　　在文化空間型態生產過程上，據王志弘（2009: 1-24）闡釋列斐伏爾空間生產三元組（conceptual triad）演繹與引申的空間實踐（spatial practice）、空間再現（representations of space）與再現空間（representational spaces 或 spaces of representation）概念來看，漫畫的空間生產，一樣包含了生產和再生產。若以定義來詮釋，將可釋義如下：

1. 空間實踐

　　空間實踐可確保在一定凝聚力下的連續性，這種凝聚力包含在社會空間和每個社會的每個成員，與空間關係中的特定能力（competence）和實作（performance）。從理論上看，此為人類身體感知的層面，這種隱藏著社會空間的發展過程，主要是表現於物質與產品之間的關係。在漫畫景觀意義下的「拜物情結」，正是確保此種族群關係的連續性和某個程度的凝聚。就以「社會空間」此種社群成員的關係而論，這種凝聚隱含了一種被保障的能力（competence）與運作（performance）水準。

　　Lefebvre（1991）提到：「人類的社會性生產過程是以身體為仲介，身體各個時期的生活行為無疑與整個社會對於身體的界定有關」。若以此概念來看空間實踐的感知層面，其發展歷程不但與人類生活有密切關聯，確實會讓人類在各個時期對於空間的觀點產生變化，只是其過程是緩慢的。身體與空間的類比概念影響了其他學者對於空間的新觀點。

　　之後，索亞便針對列斐伏爾的空間生產概念再次詮釋解析，索亞認為列斐伏爾的空間概念呈現的是空間性過程，如同人類身體在社會發展過程所表達的社會性。在此歷程中，列斐伏爾強調空間的實踐就是空間發展歷史的仲介，空間的實踐包含了生產與再生產，是社會空間形構特徵和空間組合的依據。空間實踐也是以人類社會實際狀況為主的微觀說法，藉以表達人類之於空間的重要存在意義，更確切說來，即是以人類身體為主體的運作世界，是貼近日常生活的一種實踐方式，空間實踐的生產模式因此既是社會性的生產，也再生產了新的社會關係（Lefebvr, 1991: 33）。

　　所以，漫畫御宅族所建立的「宅文化」空間是一個社會的空間實踐，是透過對空間的詮釋來揭示，這種空間實踐必定也具有某種凝聚力，它源自社會性的生產，又再生產了新的社會關係，如此方能在消費社會下進行。因而有了御宅族得以推動整個漫畫景觀的消費力，除了詮釋與生產出次文化的產品與理念外，團體成員間因有共同偶像、興趣而凝聚出各種再生產的消費社會空間關係。例如在漫畫景觀中呈現的同人誌展售會、cosplayer（圖 4-2-1）、聖地巡禮、女僕餐廳……等等次文化空間。

圖 4-2-1　2019 年在屏東動漫展與筆者合影的 cosplayer

２．空間再現

　　若將空間定義作為空間再現的概念化空間，這原是指供科學家、規劃人員、城市規劃人員、技術人員和社會工程師所使用的空間。他們是具有某種科學傾向或某種類型的藝術家，他們都使用構想（conceived）來識別生活（lived）和感知（perceived）。這是一種自物質空間基礎生產出來的再生產空間，只存在於社會行為秩序下的空間，此種社會空間應看作是行為的空間。因為，就人類而言，世界不僅是物質和行為的空間，而且是文化的、被標示意義的符號體系與結構的空間（馮雷，2017: 3）。這也是任何社會或生產方式中的主導空間，漫畫宅經濟中的生產關係和這些關係所施加的「秩序」密切相關，它與諸如知識、符號等關係又緊密相連，因

而被稱為「文化空間」。

　　一如張旭東（2017）也提到：「詹姆遜認為在文化轉向下的圖像時代，永恆的文學美學空間形式逐漸被即時的瞬間形式所取代」。具體而言，在現代社會中，速度、效率已然成為這個時代的代表。過快的速度不僅在感知層面上削弱了我們與周圍空間的緊密關係，而且在充滿各種圖標、符號的無形制約上，使得在現實社會生活層面上也令人自身物質化。這種快節奏的社交形式需要適當的藝術形式和交流方法。例如，當今我們生活上大量使用代表社交空間符號的表情貼圖。因此，機械複製的影像技術和數位多媒體提供了與現代社會互為一致的形式，現代傳輸方法和複製圖像的最重要特徵是「視覺的暫流性」[30]（Persistence of vision），這實際上也是另一種空間表現形式。

　　這種後現代的空間意識的概念也源自於繪畫藝術所建構的空間經驗和情感。萊辛（Gotthold Ephraim Lessing）曾經將繪畫視為空間藝術的典範，並在《拉奧孔》（*Laocoon*）中進行了精彩的討論。他用「包孕性的頃刻」[31]一詞來闡明繪畫空間平行性的構成特徵，並認為它在空間藝術中並列存在，符號是線條和色彩而不是語言與聲音（Lessing, 1853）。這在這種靠大量印刷出版、各式載具複製、傳輸，具有後現代特徵，以二次元平面藝術及拼貼框格為主

[30] 是指當物體發出的光線停止進入眼睛後一段時間內對物體的視覺感知沒有停止時發生的視覺錯覺。這種錯覺也被描述為「視網膜持久」，也稱為正片後像，其具體應用是電影的拍攝和放映（Nichol, 1857）。

[31] 屬於美學概念，多為評論繪畫、攝影或詩歌文學作品中的圖像，來分析現實中採用圖片「美」的「瞬間藝術」標準。包孕性是指內容豐富，包孕性頃刻即為「能將內容表達到最豐富的時刻」。這個所謂的頃刻必須是內涵特殊豐富的，能激發觀賞者探究其內在意蘊。所展示的頃刻要連結着過去和未來，要使人從這一頃刻去想象前一頃刻和後一頃刻的前因後果（Lessing, 1853）。

要景觀呈現的漫畫文本來說，據此有了「再現」的依據。

3．再現空間

　　「再現空間」是透過意象及象徵而被直接生活出來的，是屬於當中的「居民」及使用者的空間，因此也是一個被動的空間。它與物理空間交疊，傾向於非語言式的意表，是從空間之實踐及空間之再現之間的關係所浮現出來的一個生活空間。

　　漫畫的宅文化空間，正好符合這樣的說明。Lefebvre & Smith（1991）曾解釋：「再現空間非完全由權力者（資本家）控制，它同時也是由居民（御宅族）及使用者所經歷的空間，存在著一種實踐的、零碎的社會成員外部化與物質化的日常生活經驗。它包容了熱情、行動的所在與生活的情境，並因此涵意了時間，它可能是方向性的、情緒性的或是關係性的，因為它基本上是質化的、流動的與動態的空間」。

　　用具體較為簡單地來說，在再現空間上，由動漫畫產生的宅文化作為對於主流文化消極的反抗次文化代表，角色扮演 Cosplay（日語：コスプレ）、物化女性與後殖民主義……等等現象，具體呈現了複雜的象徵作用。諷諭的同時也聯繫了社會生活的階級隱密面與底層面，也緊緊扣合了當代藝術，例如利用漫畫，創立後現代藝術風格超扁平（Superflat）運動的日本知名藝術家村上隆，與風靡世界各地的動漫展、同人展場上的景觀得以理解。此種次文化藝術最終可能比較不會被界定為空間符號，而是再現空間的符號，這是一種透過相關意象和象徵而直接生產出來的空間。因此，它既是「自我」也是「他者」的使用者空間，這是被支配的空間，是消極體驗的空間，也是想像力試圖改變和占有它的空間，更是漫畫家和

那些從事創作的藝術家和哲學家們的空間（Lefebvre & Smith, 1991: 360）。

（二）漫畫創作的想像心理與精神空間

1. 偶像崇拜與「迷」文化

在漫畫的想像與精神空間型態上，漫畫是一種藝術創作，也是生產勞動的產品，其內容表現形式包括創意與敘事性強的「故事性」與注重造型美學的「藝術性」，這藝術性即是漫畫的視覺景觀具體型態。而由故事創作產出的「角色」是一種符號的造形藝術，也是與觀眾溝通互動形成偶像崇拜迷們（fandom）的文化消費回饋機制，是由故事生產出來的。以視覺符號來說，漫畫這種文化景觀的圖像造型創作表現屬於藝術「形式」，形式則為表達故事「內容」而存在，所以漫畫的角色造型具有故事內容原創性的涵義。

在敘事訊息對角色的符號語義認知中，符號學中常用到文本（text）一詞，廣義而言，「文本」指的是一個具有獨立概念的符號結構。一般指訊息透過如文字、語音和影像等「媒介」，去表達和建構構造（construct）的意義。「文本」即是由符號集合而成，用來表述意義的載體（Munday, 2016）。所以，「符號學」也可以視為是研究文本的學問。

索緒爾整合了符號的基本性質，並建立符號系統的結構性，他提出語言是一種集體的「習慣」，意為一種文化活動的結果，亦即結構主義（Structuralism）語言學家所使用的「結構」概念。此一語言集體結構具有三種基本特徵：一是先天的；二是在無意識之中繼承祖輩的作法，無需經由周密思索就得以實行的；三為大多數人

所「約定俗成」所奉行的習慣，其具有普遍性（Koerner, 2013: 530-534）。因此，語言符號系統可視為一種社會結構系統，這種系統是互相關連的、有邏輯性、被規範的，可以被說明以及理解的（Hawkes, 2003）。

就漫畫角色而言，漫畫角色的形式則為表達故事（內容）而存在，漫畫的角色造型具有故事內容的語義。漫畫的角色造型雖非寫實意象，但透過故事語義對符號的描述，其角色生動的認知形象將深植我等心中，成為我們長期的視覺記憶。例如中國古典文學的《西遊記》故事裡的標記性角色「孫悟空」，是由《西遊記》故事之敘事訊息的需要而創造及同時存在的「能指」與「所指」。其人物個性特質與外在型態之屬性形式，具有造型形式與故事形式之間的「聯結」關係，是由其符號傳遞訊息的結果，若脫離此點，「孫悟空」也不過是隻穿著衣裳的猴子「能指」圖像罷了。

另外，漫畫家透過移情的擬人作用（Anthropomorphism），將此擬象幻覺傳遞給讀者，使其藉故事中敘述的主角形象予以投射其隱藏的符號涵義，孫悟空也就成了有生命的有機體。因此，由於敘事生產出的移情與象徵對象（角色）便成了粉迷們愛戀、追捧與形成文化聚落動力的消費符號。

這種崇拜的信仰，以 90 年代後動漫大國的日本最具代表。日本流行文化在國際間日益盛行，作為該文化的成員迷，他們創造和消費的文化產品對動漫商品產生重大影響的群體，是被稱為御宅族（OTAKU）。這個詞，自 1982 當代流行文化中被採用以來已經發生了相當大的變化，以字面上的翻譯為「你的房子」或「你的家庭」。傳統上，在日語中被用作第二人稱的「敬語」代名詞，它被用以形容極端地熱衷投入於特定領域事物卻缺乏社會意識、喜歡窩

在家裡卻不注重生活細節的人士。御宅族的經歷，雖然一開始即堅定地沉浸在狂熱的邊緣文化中，但現在已然開始在日本當代社會的幾乎每一個方面進行殖民，甚至成了世界的流行文化。這一開始是一種現象，呈現了一個典型的與主流對立的次文化，包括但不限於對主流美學和意識型態的吸收、扭曲和重新解釋，或自我認知為非規範的邊緣人，它甚至在主流文化中也獲得了正當性（Yoshino, 1992）。

這個社會族群通常會投入大量的個人資源來消費和重新創造日本流行文化。因而自日本傳遞至全世界，在後現代主義盛行的當下，形成一股後殖民主義的文化現象。御宅族不僅成為日本流行文化的狂熱粉絲，這種現象在亞洲的中國、台灣、韓國同樣也不遑多讓，甚至這已是一種全球化現象，從每年由全台各地蜂擁而至的動漫展、同人展人潮，及令人乍舌的消費力，就可得知它的魅力，儼然成了青少年的文化代表（圖4-2-2）。

從社會上這些御宅族的各種被稱視覺系（Visual Kei）的狂熱舉動，是促成漫畫景觀的幕後推手，這種隱身於社會再現主義下的文化現象，一如 Hashimoto（2007）所說的：「御宅包含著強烈的戀物癖傾向，日本動漫中明顯體現了御宅族背後的「性」動機。在日本動漫中，性或至少色情的主題非常明顯，御宅族將他們迷戀的角色理想化，並通過幻想在一定程度上增強了它的吸引力，使他（她）們獲得性滿足」。

圖 4-2-2　2017 年日本東京國際動漫展場一隅

２．空間與商品拜物教

　　「拜物教」是一種表現慾望的表達，在這種表達中，構建的影像體現了一個單一的想法。列斐伏爾指出了當今資本對空間秩序的宰制，他認為空間不僅促進了全球化和城市化，而且也影響了日常生活。空間不僅是「實用物」而且是「象徵物」和「符號物」，是用來作為消費品的空間標記。空間作為消費符號標誌，標誌商品個性的差異和工具理性，作為心理意象也標誌著人們對空間的認知差異，這些標誌身分地位的象徵符號，體現了空間自身的「拜物」屬性。於是在消費社會利用媒體操控了空間符號，形成了慾望的價值符號，空間成了商品，也成了資本增值工具。因此，他稱為「空間拜物教」或「商品拜物教」，都是全球化過程中資本交換價值的載

體（Lefebvre，1991）。

　　「拜物教」的思想在馬克思和佛洛伊德（德語： Sigmund Freud）的著作中也都有著特殊的描述，它對於這兩位社會理論家來說，暗示著人與物之間關係的一種特殊形式。在這兩部著作中，戀物癖的拜物概念都涉及到將內容歸因於他們並不是「真正」擁有物品。Marx（1976: 126-165）曾說明：「戀物癖（fetishism）一詞在原始人類學中，原本指的是文化在某些對象的意義和用途」。在馬克思的描述中，"The fetish"這個術語在 16 世紀左右主要是被西方人用來描述非洲西海岸許多文化交叉地區的一種宗教崇拜，尤其是指人們對一種無生命的物品或人工製品的崇拜，用來責備關於資本主義文化的普遍信仰。

　　馬克思關於拜物教的論述，主要是在生產的經濟關係層面上論及商品的交換價值，但它沒有詳細討論商品的使用價值或消費。之後，陸續有其他學者進行了更深入的探討，像 Hashimoto（2007）稱這種行為等同拜物教的「戀物癖」。佛洛伊德則是將「戀物癖」作為合適的「性愛」對象的理想替代品概念，探索人們如何渴望和消費對象。而波德里亞則通過符號價值的社會交換來探索物質價值的創造。他借鑒了馬克思和佛洛伊德的思想，打破了他們對拜物教對「物質」的迷戀與物質的能力進行討論，來激發物質社會價值分析的現實主義特徵，展示了物質是如何在炫耀中被崇拜，從而激發幻想和對物質的渴望，轉化為「戀物癖」行為（Dant, 1996: 495-516）。

　　換言之，「戀物癖」是一種症狀，它不僅表達了與物體的實際「性行為」，而且還表達了與符號有關的「性觀念」。這意味著，如果一個人，對動漫人物或其他大眾文化媒介中的人物有性幻想，

這將被視為「戀物癖」。因此，御宅族所展示的拜物教可以理解為「性慾」對象的一種替代物，通過愛戀對象來滿足性慾。這種思想和幻想是這個文化始祖的日本流行文化的一個特點，從而允許滿足。這也是這些身為各地粉迷的青少年們，無論在不成熟的心理或身體，內心都有一種渴望被成人世界重視、認同的身份定義，為一種自我建構的動力、能力、信念所形成的動態組織，在個人層面上來說，是很重要的東西，也與其身份的形成和未來人格特質有關。

這個探討，經心理學家威廉・考迪爾（William Caudill）研究了日本和美國育兒管道的差異後，在日本御宅族的戀母情結特質中得到了佐證。他得出的結論是：「通常美國的母親們認為她們的孩子是一個獨立、自主的人，有自己的需要和願望。儘管母親認識並關心嬰兒，但這最終意味著要學會照顧和思考自己本身。反觀日本的母親則認為她們的孩子更像是母親自我的延伸，使她和孩子之間的心理界限變得模糊。他認為對『戀母』這個概念與西方的定義不同之處在於日本文化中，父親通常在養育子女方面起不到多大作用。因此，心理和性偏差的複雜性幾乎完全集中在母子關係上」（Shwalb & Shwalb, 1996）。這些也反映在日本動漫人物中對女性的嚴重物化，「巨乳」成為許多日本御宅族愛戀的理想女性特徵，甚至衍生出有戀童（蘿莉癖）、女僕等，遭受非議的變態表現。所以我們會看見日本有票選 *Jump* 漫畫雜誌史上最有魅力的動漫「巨乳角色」宣傳（NeilJuksy, 2017）。

這幾乎證明了在波德里亞的消費文化理論，因為他認為最能體現後現代消費文化的是身體，特別是女性的身體，身體成了後現代主要的內涵之一（Baudrillard, 2018: 193-203）。日本這種緣起於視覺文化的景觀，是御宅主義僅限於他們的戀物癖傾向和自我再現的

現象，同時也呈現出與歌頌、迷戀英雄的歐美漫畫不同的文化景觀，及造成消費文化的空間生產差異。這種移情與象徵的對象（角色）便成了日本漫畫迷們愛戀、追捧與形成景觀聚落的社會空間動力。所以，這些由迷戀故事角色而成為文化景觀拜物的對象，是得以藉其「再現」及成就漫畫這種以視覺為消費文化空間的最主要原因。

因此，我們可以說，就這些粉絲或御宅族而言，漫畫的空間生產是通過圖像（角色）、文字與框格的視覺「符號」提示來儘可能將虛幻與現實連結起來，以重新建構完整的和統一的精神空間，來體會作者所要傳達的某種意念空間。畢竟，漫畫空間是需要心理感知的介入才能完成，需要憑藉空間感受的經驗去感受和認同，它是二次元的立體感受，是時間與空間、文學與圖像的綜合立體感受，這也是漫畫在空間生產上的主要視覺感知型態。

三、漫畫的空間生產方式

如前所言，漫畫的視覺景觀是靠著特定象徵的符號型態所建構的空間，也是一種由敘事生產的空間產品。隨著整個文化、空間轉向的批評理論，一些批評家的論著對空間敘事理論的發展也開始出現了一些影響。列斐伏爾一樣在《空間的生產》中的物質空間和精神空間二元論基礎上，創造性地提出了社會空間的生產理論，差別在於以往學者多關注空間內部的物質生產，他則關心空間本身如何被生產。在他看來，空間是一個商品，是人造的、有目的生產出來的，認為空間從來就不是空洞的，是蘊涵著某種意義的，這種空間

和空間的政治組織表現出來了各種社會關係，再反過來作用於這些社會關係（Lefebvre, 1991）。從此，近下半世紀，這一關注蔓延到了電影與動漫這等大眾文化商品的消費領域。

　　大凡文化為了自身的價值傳遞，需透過語言的形式表達，「語言」是一切文化的模型，所以必須借助某種感知的「符號」來實現，符號因此成了構築一切文化的基石，因此可說一切文化現象皆是由符號所構成。空間的型態在文化轉向下的解釋並不僅僅只是意味著地理學的物理空間，也包含意識中的想像空間，還有藝術中的表現空間。我們可以明顯看出，生產出我們感知與想像的漫畫空間主要來自於漫畫傳遞的語言，這種語言即是符號。漫畫的視覺圖像語言即是一種符號訊息，一般分為形成上述戀物角色的「造型符號」，以及模擬聲音、模擬攝影機移動與鏡頭語言的敘事「詮釋符號」。這兩種符號是建立漫畫景觀非常重要的視覺感知表徵。若將「造型符號」比喻為漫畫的骨肉；「詮釋符號」則是漫畫的靈魂。因為，沒有優良的詮釋，就沒有感動的故事，也就沒有受崇拜的角色，沒有社會空間的誕生，更沒有消費價值的商業利益。

（一）漫畫的形象化與符號學

　　圖形敘事以各種形式存在，從美國超級英雄和日本漫畫到各種圖像畫，在 21 世紀已然成為迅速發展的學術主題，一些理論家傾向於將漫畫與電影連繫起來，將其概念化為 20 世紀誕生的另一種動態、大規模生產和高度視覺化的媒介。

　　「結構主義」認為人類以自創的語言、文字圖像等「符號」來表達所處社會裡的某些意義與價值，因為有一套眾所接受的公認符

號系統，人們才能彼此溝通理解對方的想法（Sturrock, 2008）。符號學（Semiology 或 Semiotics）是研究記號、「能指」的會意指示和「所指」的會意系統的一門科學。漫畫本身就是符號的構成，就符號本身而言，語言是線性和離散的符號，而漫畫是平面的、連續的圖像符號。如果從符號功能的角度來看，漫畫如同語言一樣，是圖像敘事的符號，具有潛在的語法結構和修辭特徵。依據之前索緒爾對符號的定義為「一個符號包含兩個部分：即『能指』與『所指』。『能指』大多有個形式可供人們看、觸、聽、嗅……等等，以為察覺。『所指』是所代表的對象，通常是一個理念或心智對某個事物所作為的評價與建構，但並非指事物本身」。他還特別舉例 BMW 圓形 Logo 為例，這 Logo 代表的是一家德國車的品牌，而不是水泥建築的生產線車廠（江灝，2014: 21）。

羅蘭‧巴特指出隨著現代社會裡訊息傳播的複雜化，符號的運用在我們身邊比比皆是，符號卻充滿了資本社會商業權力階層的印記，其中斧鑿的痕跡在於符號的外延與內涵意，被隱密安插了符合權力者的評價，並加以自然化（江灝，2014: 22）。這在將漫畫景觀符號直接的以能指與所指來說明，外延即是一種大眾化娛樂單純的圖像藝術（資本家權力階層的隱藏），但作為內涵意義，卻是塑造成崇拜的虛擬偶像成為消費對象的實體，如同我們對 BMW、Mercedes-Benz 汽車 Logo 的「高級車」印象，這種文化傳達的空間特性，是我們對文化符號可感知的心理形象。

漫畫敘事生產出的角色，即是透過這種符號的象徵，成了有交換價值的商業 IP，如同企業的 Logo，乘載了資本社會的資產價值，積累在當代文化工業的骨肉之上，成了文創產業的發聲筒。另一位語言符號學家皮爾斯（Charles Sanders Peirce）的符號學說明，則可

引用來加以解析漫畫圖像符號其對象關係建立的三個層面：即符號的表現形式可分為肖像性（Icon）、指示性（Index）與象徵性（Symbol）三種形式（黃新生譯，2000）。肖像符號（Iconic sign）也就是直接看該符號的特徵直覺像什麼，指示符號（Indexical sign）則是思考該符號像什麼，而象徵性符號（Symbolic sign）則是靠文化約定俗成的觀念，用抽象的形式去聯想像什麼。

　　對於這三種記號層面並非絕對的，且也不是截然不同的區分或互相矛盾的，通常一個符號很可能就包含了以上不同類別的屬性。而符號的形成，是藉由符號和所指的物體間所共同擁有的關聯，符號的使用者與符號彼此間的互動關係，使得符號具有多重的屬性。該理論說明意義的產生與製造是一種符號化（Semiosis）過程，它包括三個實體：符號、符號的客體和符號的釋義。客體（Object）就是符號的代表，釋義（Interpretation）是解讀者由符號和客體間的關係所牽引的心理作用（Peirce, 1991）。因此，透過此三種象徵層面去分析漫畫的符號元素，才得以瞭解作者、漫畫符號與讀者間的相互作用情形與影響。

　　根據上述，我們得知所有一切文化現象都是符號現象，符號學就是文化現象的邏輯學。也就是說，語言之外的一切文化系統，都不得不借助某種可感知的文化現象來替代抽象的文化價值，以實現文化價值的意涵與傳達。符號是構築文化的基石，人類用這些符號構築了一個自身所創造與現實世界平行的文化世界。語言是如此，科學技術、文學藝術、倫理道德也無不如此。符號系統深刻闡明了一切文化系統的本質，勾勒出文化系統的內在邏輯結構。所以，符號學具有確認維持已產生的文化性秩序功能，而且具有高效率的處理新事物與把握其價值，並將其編入秩序化世界的功能，也就具有

能創造超越現實的虛擬世界功能。

　　漫畫的符號也是一種訊息傳遞，是文化創造者和文化接收者，各自在文化實體中對文化形式的感知與識別，並從中理解所承載的文化價值的心理活動空間（圖 4-3-1）。從某種角度說，它代表著人類的共同語言（張獻榮等人，2013）。所以，漫畫的傳達無須文字，更超越文字，是世界語言，更多的是能作為文化符號的漫畫形象，可以起到人類溝通的作用，最終成為世人都能接受的大眾娛樂商品。

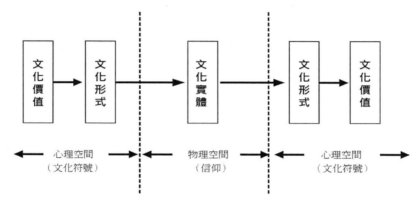

圖 4-3-1　文化傳達的空間特性（張獻榮等人，2013: 76）

　　而漫畫的文本、圖像與框格可被視同於被觀察之物，是一種「詮釋符號」的生產，是漫畫空間生產的第二種符號。面對後現代對漫畫的審美，受偶像創造與視閾操控分割的心理所感知的空間美

學型態，既是對「藝術幻象」[32]（Artistic Illusion） 的有意味形式（significant form）欣賞，同樣也是對物件真實性的把握，是對世界認識的把握。這是一種減弱甚至消弭了審美距離的審美，也是一種帶有現實功利性和象徵性占有欲的審美經驗。許多作家會直覺地將文學當成是媒介與語言連繫起來，同樣的類比也適用於漫畫。

Schod（1983）就認為：「漫畫是另一種文本的語言；『框格』則是另一種類型的語言，有助於形成一種獨特的語法」。這從大眾閱讀漫畫的三個步驟得以理解，即第一步是翻閱文本；第二步是識別圖像與符號；最後是跟隨框格秩序欣賞故事，以便能完全看懂漫畫、理解漫畫。通過其視覺形式，漫畫媒介提供了一種物質次元（Dimension），讀者可以將其理解為創造性的勞動索引。因此，皮爾斯的「能指」概念，是要求符號利用其與對象之間某種存在或物理連繫的約束意義，可以適當地應用於漫畫、圖像小說的二度空間物質性。雖然電影通常講述的是一個更加具體化的主體，漫畫在感知上的媒介沉浸中，卻有意地呈現了一系列物理影像。因此，與電影、動畫等媒體相比，漫畫更引人入勝，而不是以虛擬的身臨其境方式感知。

另外，Bukatman（2016）認為：「頁面上框格的排列是一種表格式的、同步的統一體，讀者在使用框格序列中包含的敘述之前，會遇到這種統一體，完全不存在於電影的沉浸式運動中，漫畫頁面作為一個共時（synchronicity）單元的這種特徵，其因分割

[32] 為蘇珊・朗格（Susanne k Langer）提出的論點。她認為：「藝術抽象的中心原理是創建一種虛幻的圖像或幻覺，該幻覺的圖像或幻象與自然分離，並創建可感知的虛擬影像。我們不需要培養吸引我們注意的美學能力。例如：繪畫是創造純粹的視覺，藝術是創造或抽象的幻覺成為表達的象徵符號」（Reichling, 1995：39-51）。

『靜止』，阻礙了敘事的節奏，並將注意力吸引到『頁面』作為表面的物理性上。在漫畫類型屬性上來看，日本漫畫節奏較慢，與美國漫畫作品相比，那些更加強調敘事動作的超級英雄漫畫，可能更傾向於電影化、身臨其境的體驗」。

　　因此，我們可以說任何漫畫創作的空間都是生產的結果，但這種理解前提是須將漫畫的空間生產結果視為一種「產品」，構成其產品的生產方式主要來自於空間的「敘事」，也就是跟隨框格閱讀作者「說故事」的方式，即是漫畫空間的生產方式，是作者的勞動生產結果。透過這種勞動將敘事的漫畫產品角色、故事、精神與想像等符號傳達於消費者，使之造成「拜物」的情結形成消費社會的文化空間，進而促成漫畫景觀。

（二）漫畫的空間敘事

　　有關「空間敘事」的理論開始是始於約瑟夫·弗蘭克（Josef Frank）的《現代文學中的空間形式》（*Spatial Form in Modern Literature*）論文。Berger（2006）認為：「敘事理論可以成為理解各類文本的著力點」。意為人們是藉由敘事、透過敘事理解現實，甚至根據體驗創造故事。也就是說，敘事不只是對特定類型文本的通稱，它同時代表一種特定的理解方式與溝通模式的符號。因此，漫畫這種文本的空間形式判讀，也可以藉由敘事的符號特徵作為一個基礎視點，通過「敘事理論」，我們將能對形成漫畫景觀背後的視覺文化空間生產進行瞭解與分析。

　　空間敘事理論是形成整個漫畫故事所展現的經驗空間，是一種對漫畫藝術感知的視覺心理空間。這個空間是由作者與觀眾互相交

流而產生的空間，是對空間的整體而碎片的經驗拆解並細化為多個局部經驗，然後選擇部分經驗再按漫畫家自己的敘事或表意需要，重新去建構一個新的經驗空間。同時也是讀者根據漫畫所提供局部經驗與主體意識而重新想像與建構的空間，這個重構的新的經驗空間就是漫畫空間，其過程也就是漫畫的空間生產方式。

若從方法論上理解漫畫空間的感知，我們可以依序解釋為：漫畫的景觀是一種文化的空間；文本是一種實體的物理空間；圖像是精神的心理空間；框格則是一種閾限的視覺感知空間。這個閾限空間即是因敘事所需要的「框格」所限制圈割的空間，是漫畫主要的生產空間。因為它是經過了雙向地拆解、選擇和重構的主觀化過程，因而能傳達出一定的主體意識，它可以說是一種複雜而又靈活多變假定性的世界，是拜漫畫家們運用特殊的技術媒介手段，來建構並與讀者交流而生產的一個與圖像、符號構成的意象性空間結構。

Groensteen（1999）提到：「漫畫的視覺性絕對高於文字或故事，人們必須認識到，多種相互依存的影像之間的關係是漫畫獨特的本體論基礎。漫畫的核心要素，即基本秩序中的第一個標準就是象徵性的組合」。Groensteen（1999）談及其著作《漫畫系統》（*The System of Comics*）的空間主題系統理論，就是將漫畫版面上的個別框格和分鏡的內容，作為漫畫的參考單元。說明框格本身具有六種功能，包含閉合功能、分離功能、節奏功能、結構功能、表達功能和閱讀功能等。所有的這些功能也都是指框格中的內容，這個閾限的空間是對讀者感知和認知過程產生的最主要影響。

框格在意義上與「邊框」同義（拉丁語 quadratum），其原意為「正方形」。韓叢耀（2014）說明：「這個詞源表現出邊框被認

為是一種抽象的幾何圖形，而後才被認為是一個物體。從最基本的意義上來說，邊框是圖像的閾限，是圖像的藩籬。漫畫中的這些框格，還賦予了圖像一種雙重可感知的現實，這是通過視覺場域中創造出一個特殊的區域，製造出類似區域、空間的視域邊界」。由此觀點，將框格對漫畫進行劃分和隔離的視覺功能，也是一種時間與空間得以同時展現的藝術。所以，在有侷限的框格中，漫畫必須進行空間的時間與景物的生產安排，透過有如眼睛遊移的鏡頭運動秩序與變化，除了呼應劇情與突顯角色表演的同時，也引起讀者視覺與心理的共鳴（陳凱、馮潛，2010）。

被譽為「美國動漫教父」與視覺文學創始人的威爾·艾斯納（Will Eisner）做了更清楚具體的揭示：「漫畫的這些時空秩序主要是在漫畫的框格（分鏡）與各大小框格之間間隔的『溝』（gutter）」（虞璐琳，2011）。這種框格與框格之間的溝，在日系漫畫的安排上以左右移動的溝較為窄，上下分隔的溝較為寬，成為不成文之規定。所謂的漫畫，也就是在這種連續的畫格，以有意義與順序及特定的序列串聯而成（圖 4-3-2）。而畫格與畫格之間為了區別的間隔與前後畫格關係的連結，以此建構串聯故事的敘事邏輯。這些有著秩序串聯的框格，每一個框格即是一個鏡頭，割開了時間與空間，以特定的秩序推移時間，其封閉於框格中的圖像，即是視覺與知覺的閾限空間，在此知覺封閉之中，大腦將其續接拼貼起來，建立起一個連續統一的現實世界（McCloud, 1994）。這也是漫畫的敘事文法語言與呈現的文本視覺景觀型態。

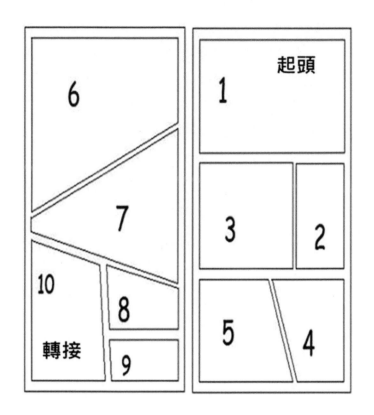

圖 4-3-2　日本漫畫的框格分鏡順序

　　漫畫讀者須經由理解圖像序列與並置圖像之間的有意義變化，如框格之間的比照、空間和時間資訊之間的轉換，隨後才能被操作並擴展（Bateman& Janina, 2014）。然而，對序列圖像的理解不能僅僅依賴於有意義的連繫，因為在視覺敘事語法（VNG），框格中的語義資訊會映射到故事結構中的角色，類似於單詞在句法成分中的語法角色（Cohn, 2013c: 413-452）。

　　這種序列的文法，在漫畫的內容表現形式上，主要呈現的是敘事的「故事性」。以故事為主的漫畫作品，就其故事的本體空間而

言，主要談的是敘事中的場景空間，也是引起感官知覺的視覺空間。Barthes 等人（1972）提到羅蘭・巴特認為：「一部敘事作品總是由種種功能構成的，其中的一切都具有程度不同的意義」。漫畫的角色與場景是敘事功能中的兩大要角，場景又擔任了最突出與重要的時間與空間敘事功能，漫畫場景是一個虛構地理，一個由框格擷取的沉默敘事者。雖然其作為沉默的敘事者，但本身並不沉默，而且在漫畫的整個故事行進中擔任著重要的敘事功能與敘事作用，漫畫空間的敘事也就豐富了漫畫本體的敘事。

　　在敘事內容部分，我們可以從漫畫建構場景的構圖與取景觀點得到答案，探查其在漫畫中建構的敘事行為，即漫畫這種文本的敘事產生是如何的具有敘事效果與意義，進而確認空間敘事在漫畫中的生產內涵。它在成為漫畫敘事的背景之外，還在整個漫畫故事情節中承擔著相應的敘事角色，產生敘事行為與任務，也就是運用或借助空間來進行敘事，把空間作為一種敘事手段。

　　因此，對漫畫視覺的場景空間研究，主要是聚焦在其空間的敘事行為的意義與價值，這部分可嘗試借用文學敘事方法（literary device）的「敘事視點」、「敘事動力」、「敘事線索」的角度，來討論作為敘事空間在整個漫畫敘事方法中的功能與作用。

1. 敘事視點

　　「敘事視點」是指敘事者或角色於敘事文本中事件的位置與狀態。簡單說就是所謂的「人稱敘事法」，是主客觀、自我與他者來觀察或敘說故事的角度。作為主動參與敘事的場景空間與敘事的視點來對漫畫敘事關注，漫畫故事當中的空間即成為敘事的焦點，並聚焦整個故事情節的發展與過程。同時，空間場景作為漫畫敘事的

物質背景，其目的不僅在於提示故事發生的場域作用，更主要的是在此空間場景之中，顯現角色的情感關係，進而成為故事情節起承轉合的視點。這樣，漫畫的敘事時間就會轉移到空間，空間就成為承載敘事的重要視點，漫畫也就借助空間場景的視點來關注故事情節，進而引導觀眾的注意力。

場景（scene）是指戲劇、電影中的場面，泛指「情景」。不同的場景具有不同的視覺感知與心理空間暗示功能，因為場景別的變化會產生一種時空的節奏感。透過視覺對框格的推移，從而使讀者產生情感上的共鳴，這個場景即是漫畫的視覺生產空間之一。從故事劇情的展開來看，此類場景可以分為描繪故事發生時間、空間場域背景的「敘述性場景」、隱喻性的「抒情性場景」、表現故事情節張力的「氛圍性場景」、代替時空轉換的「主觀性場景」與象徵心理與審美的「意象性場景」等（Heath, 1981）。

2．敘事動力

「敘事學」（narratology）是用在文學批評領域的研究與運用方法，意旨故事情節得以推進與發展的原因與力量。

敘事傳統涉及的範圍非常廣闊，因此需要把目光投向對其有重要影響的各種傳播型態。Genette, et al.（1990: 755-774）提及法國經典敘事學家傑拉爾‧熱奈特（Gérard Genette）說：「從其名稱來說，敘事學應當討論所有的故事」。雖然當初他談論的是指小說，但是放諸所有需要敘事的媒材都可以套用，當然，這也應該可以包括「漫畫」。郭明玉（2008）也說明：「敘事動力是指能引起、維持、控制、調節敘事主體，包括作者、敘述者、人物角色等及各種進行敘事的力量」。所以說漫畫敘事中的空間，有時可以成

為故事情節發展的直接或間接的推動因素。

另外，約瑟夫・弗蘭克（Joseph Frank）曾指出文學空間，有併置、重複、閃回，等技術（Frank, 1945: 221-240）。這部分，程錫麟（2009）利用大衛・米克爾森（David Mikkelson）在《敘事中的空間結構類型》中的解釋為：「敘事並列的情節線索、回顧和敘事技術以及重複出現的圖像，都是中斷和破壞時間序列並獲得敘事結構空間的手段」。若從也同時具備文學語義的漫畫文本空間的角度來看，除了文字外，畫面因視覺領引下的視點，會有選擇性的取景（框格），這就是分割的概念。整個故事的起承轉合結構，其設計甚至在每個頁面都會出現這樣的結構，也就是以一個頁面為單位處理起始鏡頭到轉接下一頁面最後一格的接續鏡頭。

所以，每一頁漫畫的框格，為了敘事的主從進行，通常會安排一相較為大的框格，作為本頁的「主格」，用以說明承載本頁最為重要資訊的關鍵格。另外，漫畫也吸取了運用自模仿電影的移動運鏡效果來增加畫面的敘事性。例如，利用同一場景分隔成數個由大變小的框格，用來模仿鏡頭（眼睛）轉向的左右橫移的 PAN 鏡頭、上下搖移的 Tilt 鏡頭，還有跟隨盯著物體動向拉近、推遠的 Zoom 鏡頭、常運用於畫面由清晰漸模糊或模糊漸清晰的淡入、淡出時空轉場鏡頭。均是透過這種設計讓空間的敘事動力得以推動劇情轉變的轉折點，這轉折點也就是「轉場」，屬於敘事空間或時間轉換的設計。

可見，場景空間的動力功能若運用的好，不僅是可以推進漫畫的敘事，並且會影響到漫畫整個的敘事邏輯，成為漫畫敘事可靠性與真實性的內在要求。當然，場景空間的動力除了主要推動故事情節的發展外，還有情緒感知的隱喻。漫畫家們通過空間的展現，進

而暗示與揭露漫畫故事可能出現的高潮、轉折、跌宕,無論是直接的動力,還是反向動力,都能夠成為影響敘事的延伸走向。如同梅洛 • 龐蒂(Les Temps modernes)指出的:「一部小說,詩歌,繪畫和音樂都是一個個體。也就是說,人們無法區分其中的表達的內容和被表達的內容。它的含義只能通過直接連繫來理解,並且其含義在傳播到所有方面時,其意義仍不離開存在的時間和空間」(程錫麟,2009)。

3. 敘事線索

如果以物理空間的定義,場景在一定意義上可以理解為表演的區域與環境。環境的構成即是解讀漫畫中故事的重要線索,包含了敘事者、敘事結構、角色、劇情等相關的元素。既然漫畫的敘事環境是由眾多的場景(框格)空間組成的敘事背景。那麼,從文化層面上說,環境與空間則屬於兩個不同的概念,特定的環境對創作者來說意味著一個具體的創作背景、創作立場與環境。環境是敘事藝術難以缺少的因素,對於故事中的人物角色來說,則是具體的活動地點以及舞台,這個空間也是一個相對抽象的整體觀念,既包含已出場的環境,又含括潛在的和不在場的想像。

空間也具有精神價值和想像力。當我們說場景空間的線索功能時,並不意味著特定的場景在漫畫敘事中扮演「線索」的角色,它主要意味著整合的場景空間成為漫畫敘事的焦點,貫穿整個漫畫敘事過程;相反地,執行該場景的角色或故事成為該空間的一面。所以,在好的漫畫敘事中,空間就像整個漫畫的線索一樣,並成為角色和情節故事的重要探索的基礎,這些特定的場景空間可以再現出潛在和存在環境中的意識型態和內涵,並傳達出漫畫的獨特符號價

值和美學內涵，進而造就出對故事角色的偶像崇拜心理。

四、小結

　　文化轉向時代的消費社會背景下，文化景觀產生了新興的社會群體，他們遵循著新型的審美理念，才使得漫畫成為了文化消費的一員。在消費社會的文化中，消費的產品是圖像，不再是具體的實用價值，這種消費本身就具有視覺性因素。因此在空間體驗的過程中，漫畫景觀的拜物慾望性不斷膨脹，漫畫空間的體驗成為消費文化中慾望宣洩與現實逃避的出口，也在社會的多元化產生了藝術多元化的審美理念並相互碰撞，這種空間的視覺性體驗拓展了傳統的感悟體驗，成為文化轉向下漫畫在視覺文化景觀與空間體驗下的重要生產方式。

　　因此，綜合歸納的文獻，在文化轉向下，消費社會主要是由景觀的「文化化」所形成，漫畫的文化景觀是由所謂的「迷」或「宅文化」的消費文化空間所生產，其主要的關鍵因素有二個：一是對漫畫景觀的產品拜物；二是對漫畫視覺圖像的空間敘事審美感知。而第二個因素又為第一個因素提供了條件。

　　後現代空間具有場景特徵與幾何化特徵，可以被視為一種秩序，一種主觀秩序（方英，2016）。就空間敘事而言，漫畫因有著敘事功能，是具有秩序的情感藝術與反映人類世界的精神藝術。漫畫文本的框格空間內容，通過視覺感知或多或少地包含組合、分割、推演，若改變它們的形狀和大小，框格可以拉伸或壓縮時間，同時也在轉移空間。這些無論是敘述性、抒情性、氛圍性、主觀

性、意象性場景，都有傳達某種知覺的資訊意義，引導我們對故事虛擬的空間、角色情緒的感染，進而跟隨著角色們隨著劇情悲歡喜樂，為「拜物」提供了宿主（Host）。

在漫畫的視覺空間生產中，Berger（2006）認為：「敘事理論可以成為理解各類文本的著力點，人們是藉由敘事、透過敘事理解現實，甚至根據體驗創造敘事」。也就是說，敘事不只是對特定類型文本的通稱，它同時代表一種基於不同文化空間特定的理解方式與溝通模式。因而漫畫文化景觀的形成是因一種空間生產出的視覺經驗投射，也拜「拜物教」之戀物癖形成的消費社會空間，所賜予漫畫透過敘事文本構築的生產空間。

圖像藝術藉由漫畫產品形式中的故事和角色的文化景觀表現，闡釋出人類的精神狀態和生存狀態，是一種主觀的文化型態，是對自身內在進行本質上的探討，也是主體意義上的自我認識，更是在不同的社會制度和文化背景之下發現再現背後的本質。它對社會、現實、人生的構建並非是單純意義上的複製臨摹，而是通過運用了再現、象徵、隱喻等不同的方式重新賦予現實以視覺景觀上的空間重構，此種由拜物教生產出的深層文化結構所帶領的消費社會，適時地表現出當代的人類勞動生存狀態和精神狀態，從列斐伏爾認為空間屬性是為了引出空間生產的尺度做出了很好的說明（Lefebvre, 1991）。

因此，在文化轉向下，漫畫的文化景觀是透過視覺的象徵符號來做為一種空間的產品訊息傳遞。漫畫的空間生產方式，則是由漫畫文本產出的「造型符號」、「詮釋符號」，經由感知的虛擬偶像與敘事產生的內容想像空間，互相組織生產的產品與衍生產品，生產出令人拜物的迷文化。再經由傳播，形成次文化的御宅聚落認同

凝聚力，進而讓漫畫產品在文化空間仲介的粉迷們號召下，消費的
空間加大，力道加深，促使商業資本再生產出漫畫文本中的景觀，
令產品生產與消費得以源源不絕，形成一產業循環（圖 4-4-1）。

　　於是，原本是漫畫藝術中的形式表現空間，藉由符號的生產，
在消費社會的「文化化」空間內，最終以地理學的物理空間型態，
呈現出空間生產與再生產的景觀，成為我們最終看到的「漫畫景
觀」，也是一種以視覺消費為主的消費文化景觀。

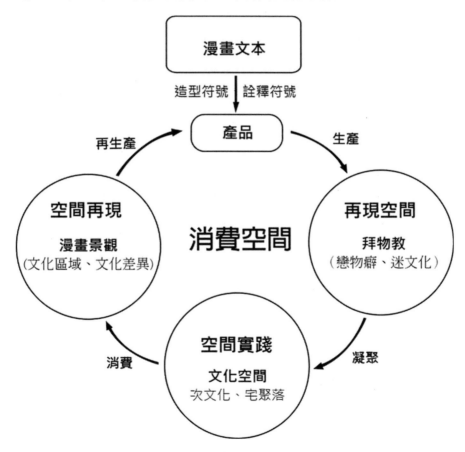

圖 4-4-1　漫畫的視覺文化景觀與空間生產關係圖

第五章　美、日漫畫的視覺文化景觀 與空間生產探討

一、前言

　　作為一個以後現代主義特色的「文化轉向」為研究理論基礎的重要方法論，「文化」在理論思考和學理性的探討是件很龐大的課題，其「差異性」也是文化探討的主要課題之一。

　　從邏輯層面說，文化轉下的「文化」主要是以「視覺文化」為主題的探討，是一種「圖像化」的文化，它的相對概念是一種「語言」。從歷史的層面看，視覺文化和當代傳播的發展與消費社會的趨勢關係密切。因此，本章主要是藉由前幾章的理論基礎，延續漫畫主題，在當代大眾文化媒材下，選擇東、西方主流漫畫文本，作為賦予漫畫視覺文化景觀型態與消費感知之符號空間生產差異探討。

　　在進入分析比較前，我們須知道的是，當代漫畫最具消費產值的莫過於美國與日本，美國是以「超級英雄」為題材的故事；而日本則是以被稱為熱血的「少年漫畫」最具代表。少年漫畫雖然不全是以「動作」為主的漫畫，為方便對照，筆者的抽樣文本，仍選擇以動作、打鬥、對抗為主題內容之漫畫為首選，以便與美國英雄漫畫作為較具同質性之基礎進行比較。

　　首先，我們須對「英雄漫畫」（hero comics）的名詞釋義，以了解「英雄行為」特質的故事內容來界定而非主題。「英雄主義」

依照《辭海》的解釋為：「主動為完成具有重大意義的任務而表現出來的英勇、頑強和自我犧牲氣概和行為」（雷飛鴻，2020）。「英雄」一詞則意指某個人為了完成具有重大意義的任務而表現出英勇、果斷、堅強開拓和自我犧牲的精神與行為者，即可稱為「英雄」。該行為特點也是反映當時的歷史趨勢和實行社會正義，包括勇於克服非比尋常之困難、主動承擔比平常人更大的責任、敢與反抗黑暗勢力和與自然世界抗爭的不屈不撓精神。一般而言，英雄是源自表達人類與自然之間鬥爭的遠古神話傳說，他們具有超人的力量並為人類樹立了特殊的榮譽典範（朱貽庭，2010: 11-13）。

以此定義來說，美國漫畫的主角可說都是英雄，甚至是被稱為「超級英雄」。從視覺上看，主角們皆具有健美的身材和非凡的能力，不斷擊敗邪惡的敵人並拯救世界。美國的英雄漫畫生產者，主要是指美國漫畫產業的兩大巨頭，分別是以創始於 1934 年 DC（Detective Comics）和 1939 年成立的 Marvel Comics（「漫威」或「驚奇」）所創作的英雄漫畫，是被稱為「超級英雄」題材的漫畫主流代表。

若與美國英雄漫畫在同質性題材內容上較為相近的是日本少年漫畫（comic for boys，日文しょうねんまんが）。這原是日本通過在少年漫畫連載雜誌上發行（最具代表的為 Jumpe 雜誌與週刊少年 Magazin）對讀者群的一種漫畫屬性分類，其早先是設定以國小至高中的男孩為主，從 1960 年代末開始逐漸擴大讀者層，如今，其讀者群不限年齡，許多成人也是忠實讀者。在題材上，基本以打鬥、懸疑、冒險、幻想為主，例如，擁有世界廣大讀者，現今仍連載的日本暢銷少年漫畫長青樹 *ONE PIECE*（《海賊王》）（フリー百科事典ウィキペディア，2019）。

　　另外，較為特殊的是「少年漫畫」也不乏體育類與休閒活動愛好或科幻題材。其特徵為劇情內容相當多元，但主要仍表現於青少年血氣方剛的同儕努力、友情、奮鬥、熱血，內容則以冒險、競爭、搏鬥為大宗。近年來的少年漫畫受到好萊塢（Hollywood）電影的影響，更有類似美式英雄主義「主角不死論」[33]的「主角威能」 風氣。少年漫畫的角色充滿熱情，畫面充滿視覺張力，極具戲劇性與識別性，在漫畫市場上也最為普遍所知，且這類型漫畫也是最多被改編為動畫、電影的題材（百度百科，2020）。這些特質與美國英雄漫畫相近，同樣是具有「英雄概念」之冒險、奮鬥、進取或對抗、動作為主題的故事。所以，筆者將少年漫畫從眾多分類出版的日本漫畫中，歸類為日本的英雄漫畫。

二、美、日漫畫景觀的視覺象徵符號差異

　　藉由文獻進行雙方文本分析對研究母體的比較後，發現由於文化差異，漫畫景觀的文化符號屬於漫畫文本的想像與精神層面較多，各種視覺景觀差異可以形成不同的漫畫文化景觀。所以，從代表著東、西方漫畫文化景觀的美、日漫畫比較來看，依其呈現的形式主要如下：

[33] 意為因為他是「主角」，所以有不死之身或是死了也會被救活、復活的特殊能力。用來解釋大部分不可思議的現象（Comica wiki, 2018）。

（一）美、日漫畫景觀的視覺象徵符號

如前幾章文獻所言，漫畫的視覺圖像語言可稱作「符號」（symbol）。在造型藝術上，分為角色圖像造型的「造型符號」，以及模擬聲音、情緒象徵意義、分鏡敘事的「詮釋符號」。這兩種符號都是建立起漫畫非常重要的視覺象徵，更是漫畫這門藝術獨有的藝術特徵。

從文獻上符號功能的立論角度來看，漫畫是一種「離散性」[34]的符號語言，它可依線性順序，對這些欲表達的語言符號進行不同的圖像排列組合，使有限的語言符號通過這種組合的秩序，得以表達特定的訊息和思想。這尤其是反映在其角色造型、分鏡方式、視覺風格部分，這些都是圖像敘事的象徵符號與漫畫文法結構。

漫畫的視覺效果在視覺媒體中非常獨特，其許多功能以意想不到的方式創造或改變意義，將漫畫頁面的視覺觀察與符號學分析相結合是一種有用的方法，可以根據觀看者的經驗指定漫畫景觀的視覺效果。蒂埃裡‧格倫斯騰（Thierry Groensteen）認為漫畫描繪的是一種「敘述性圖畫」，它不會返回到參照對象，而是直接成為「象徵性」對象。簡單來說，漫畫圖像的生產並沒有真正將其自身附加到現實世界中，而是僅通過概念進行操作，也就是漫畫採用的是「標誌性」的象徵符號，它比寫實的繪畫要直接、更受大眾歡迎與接受，因為這是想像的、距離的美。從許多漫畫的表現方式，我

[34] 語言符號有其「離散」特徵和「線形」特徵，其「離散性」，意謂我們說的話語並不是渾然一體的，而是可以分解成大小不同的組成部分。例如：「我讀書」這句話，可以分解成「我」和「讀書」兩個組成部分。使語言系統的組合單位的成員之間與各個部分之間有可能形成各種關係，產生各種相互影響，得以組合成大小不等的語言單位與連續的語流（錢冠連，2001：27-30）。

們可以明顯看出這一點，這些符號在這種情況下和故事內容之間具有相似性的感知，至少是將符號視為內容表達的部分元素，是角色偶像放置在符號功能裡的動機（基礎），或者更確切地說，是其目的（Groensteen, 1999）。

　　從描述的意義上來說，「格式塔心理學」（Gestaltung）[35] 提出了有力的說明：「因圖形具有某種構成要素，才能引起某種知覺活動」（李長俊，1982）。因此，一個符號即是一幅圖像；一個圖像也是一個感知，讓我們可以對帶著符號動機的虛擬角色圖像又迷又戀，成為漫畫景觀中的象徵符號，也是視覺景觀型態的生產者。

1.　造型符號

　　以視覺表現形式看美、日漫畫的最大差異特徵是「風格」。而在造型風格上，最大的差異是對人物角色的設計。漫畫這門藝術，原是想像與幽默性的視覺藝術。除故事外，人物或角色獨特的誇張諧趣造型，更是為世人帶來無窮之樂趣。知名的自然歷史畫家韋恩・道格拉斯・巴羅（Wayne Douglas Barlowe）曾說：「一個世界無論多麼容易理解，如果沒有各種角色居住其間，終究只是一片空虛」（李鐳，2005）。所以漫畫世界中要有許多形象鮮明的角色，是真實的人性呈現，即使讀者們將書放下很久以後，仍然會感到那些角色在與自己的心靈共鳴。

　　皮爾斯則認為視覺創造想像成一種語言似乎有些奇怪，因為這些符號通常是標誌性的，因為它們的意思相似，導致大眾普遍的可

[35] Gestaltung 原意為「完形」。即「完全型態」之意，為格式塔心理學"Principle of gestalt psychology"探討之範圍。「格式塔」"Gestalt"這一詞源自德文，它有兩種涵義：一是指形狀"shape"；二是指形式"form"的意思，前者指一件物體的外型；後者是指一件物體的藝術組織結構（李長俊，1982）。

理解性。例如一個「人形」的畫，意味著是「人」，因為它看起來像一個人，是因為標誌性符號不同於指示性符號和象徵性符號這兩種類型的「符號」[36]（Peirce, 1991）。指示符號通過指示關係或因果關係來表達意思，例如我們在指指點點時比出食指的動作。相反地，象徵符號僅通過文化的「約定成俗」來傳達意義，如同我們使用的形容詞語。這些特徵也並非嚴格的類別規範，只是一個混合的現象，就像一個風向指標，其標誌性可能是公雞的造型，但指標的意義是指「風向」。符號並不是唯一的傳統符號，因為圖示和檢索也可以在整個文化中系統地出現。例如「笑臉」是人類臉上的標誌，但它們卻以一種特定的模式出現在我們的文化中。相比之下，通過生活由漫畫創造出來的面孔完全不是寫實與傳統的，因為它們模仿了對現實世界不斷變化的感知。

關於語言的傳統思維認為它只使用符號，這將排除像圖畫這樣的標誌性表達。圖像的象徵性給人一種錯覺，認為所有的圖畫都是普遍的、容易理解的，因為它們可以模仿我們日常感知中物體的特徵。儘管如此，身為視覺說明者的藝術家，吸引人觀看的方式仍然只是他們腦海中的模式，無法量化（Hockett, 1977）。

回到漫畫角色來看，漫畫通常多以象徵性的方式繪製，是作為一種符號，而不是一種寫實的表現。在知覺上，圖標式的符號風格代表了觀念領域，而寫實風格的符號代表了感官領域。在日本有關漫畫的評論和研究有著悠久的傳統，一直可追溯到日本漫畫之父手塚治蟲（てづかおさむ）對自己的評論。他認為他的繪畫更像是符

[36] Pirce（1991）將系統理解的符號稱為（Legisigns），而那些每次出現時都是獨特和不同的符號稱為標誌（Signs）。因此，"Leg signs"從科學上來講，規則符號是「象徵性的」，而傳統的圖標則是「標誌性的」。

號，是一種視覺語言，而不是現實的呈現（Otsuka, 1994）。這無論是使用日語或英語的漫畫研究者，在漫畫人物角色設計的論述上，似乎都是一致的。

在美國主流漫畫中人物的設計，也經常遵循高度模組化的模式來繪製。這一點在動漫工業化的日本漫畫中，通常被塑造成一種可識別的模式，即日本漫畫中人物的定型大眼睛、蓬鬆頭髮、小嘴巴和尖下巴。這種「風格」是如此的圖式化，以至於人物的面孔常常無法相互區分，導致作者使用其他特徵來讓讀者區分他們，例如各種各樣的頭髮顏色（Levi, 1996: 12）。由造型符號設計的元素層面上看，Cohn（2013）在他的認知科學支撐的視覺語言方法中，提出了他對日本漫畫視覺語言特徵：「日本漫畫的人物角色身體比較不接近真人，頭和眼睛比較大，小鼻子、小嘴巴、較蓬鬆的頭髮和尖下巴，身體外型向來不刻意描繪人種特徵，有時連性別也不易分辨」。

但從抽樣之文本中觀察到當今日本漫畫的角色造型表現上，這種概括日本漫畫制式的造型印象有些例外，像是由漫畫家荒木飛呂彥創作的《JOJO 的奇妙冒險》的漫畫主角與角色們，就非如同 Cohn, Neil 當初說的那種刻板形象，甚至有美國漫畫之風格特徵。其他尚有一些也雷同歐美風格的人物造型也非如此設定，但仍不可否認的是，大多數的日本漫畫雖歷經各時代的畫風演變，至今仍遵循著這樣的角色造型設計，成為日本漫畫辨識的名片。

另外，日本漫畫裡的人物性格與表情通常較誇張，誇張造型上有所謂的 Q 版（日語稱為かわいい），這種角色更是日本漫畫特例於世界漫畫的一項特徵。滑稽搞笑造型也稱 Q 版，Q 版即是英文 "cute"（可愛的）之意，指非常誇張，不合比例，以致搞笑到變形

的可愛人物造型，在這個層面上較屬於搞笑漫畫的形象構成。比如日本少年漫畫中主角們平常的正常頭身形比例形象，每當劇情有言辭、行為上的誇張表現時，會突然改變成身材短小或呆笨表情來製造笑料。又如表現「憤怒」，Q 版就可以將它誇張處理成真的是頭頂冒煙、嘴裡噴火。亦或是尷尬害羞時的臉紅、戀愛的眼睛變星光……等等。令抽象之形容詞霎時成了具象的體現，抽象名詞的視覺化效果，拉近了與讀者的距離，一方面顯示出漫畫符號獨特的親和力，另一方面也增強了娛樂效果，這在美國漫畫卻不曾見，這也成了日本動漫這門藝術獨有的視覺文化與娛樂性魅力。

這種在造型上的運用，主要是以誇張的人體與五官比例簡化為「幼稚」的可愛造型，即以幼兒的五官與身形比例參考，表現方式有其共識，五官方面頭較圓，眼睛在頭 1/2 線以下，大眼、小鼻（甚至不畫）、小嘴來概括此一特徵。身形比例上，也有以頭為比例基礎換算的二頭身或三頭身等不等，端看漫畫家風格。五官表情也是極簡表現，帶有濃厚的「符號感」。這種造型不分男女老少非常受大眾喜愛，其衍生性的商品設計多樣且豐富，在漫畫消費當中，占有極醒目的角色與地位，是日本動漫產業的漫畫景觀一大特色，如今成了許多社交 APP 軟體的表情包圖標。

美、日的 Q 版造型設計大同小異，但在美國，此漫畫多是設定在以兒童閱讀為對象的漫畫或卡通上較常看見，在美國漫畫的超級英雄系列則不曾出現此種造型。此種象徵符號在美國著名的角色動畫師 Blair Preston 在其個人 *Comics Animation* 專書中，列舉了歐美動畫一些塑造角色個性所使用的規則，認為可愛的角色應該具有下列特點（表 5-2-1）：

表 5-2-1　美國漫畫的 Q 版造型特徵（Blair, 1995: 41-53）

造　型　特　徵	
1	可愛的基礎是建立在如幼兒般的身體比例及害羞靦腆的表情上。
2	頭部比身體的比例要大。
3	額頭要高一些是非常重要的。
4	雙眼位置於頭部中心線下處，眼睛要大而且分的很開。
5	耳朵較成人的比例來的小、圓。
6	脖子與身體的分隔不甚明顯。
7	手、手臂與手指皆粗短。
8	肚子鼓鼓的。
9	身體呈現拉長的梨型，背部曲線由頭部延伸到臀部。
10	臀部翹露，身體與腿部呈調和曲線。
11	腿胖短、腳小或成錐狀。

　　Q 版形象如同日本的漫畫和「吉祥物」（mascot）一樣，此種幼稚造型時常表現出日本人心理的「幼兒化」特質。這個傾向尤其在上世紀 90 年代日本經濟增長停滯之後，許多年輕人甚至不少成人不願面對社會的逃避思想，這些人在自我的世界裡競相追逐可愛的事物、美少女與吉祥物。動漫中也出現大量少男、少女元素，這種傾向與「宅文化」發生化學反應，相互促進、相得益彰。一些日本的出版物對這種現象也有所描述。例如，小說家清水義范的《大人的消失》、大前研一的《低智商社會》等，都曾犀利地指出日本社會的幼兒化傾向。其次，日本漫畫的角色體現了日本人「擬人化」的喜好，日本人喜歡把身邊的事物擬人化，萬物都能成為擬人化的對象。2006 年日本出版《擬人化白皮書》，據其介紹，日本的擬人化早在奈良時代（西元 710 年至 794 年）就很興盛，在日本人的心中，世間萬物都是神靈，當時的日本人就已把神靈、自然進

行了擬人（黃海蓉，2008: 37）。

　　日本漫畫的興盛，想必跟日本人在巨大的現實壓力下，渴望一個想像的放鬆空間的「逃避」需求有關。眾所周知，日本社會競爭激烈、壓力巨大。也正是由於這個原因，日本人才出現「菊」與「刀」[37]的兩面性，他們有時溫柔體貼，有時殘暴極端；有時彬彬有禮，有時喧囂無度，人們在巨大的現實壓力下，特別需要一個想像出來的放鬆空間。因此，在漫畫虛擬的世界中，可愛、巨乳美少女造型角色可為他們帶來慰藉與療癒。這種「想像的美好」讓日本人有更強的想像力，這種妄想、意淫，同時也催生出日式的漫畫角色造型風格。

　　關於此造型的文化風格特殊性，夏目漱石指出了其特點，除了少女漫畫的角色之外，他認為這些特點促進了日本漫畫的獨特發展（Natsume, 1997: 178-272）。這個國家的漫畫市場規模之大，加上其封閉狀態，以及它對色情和暴力內容的寬容，都促成了一個可具實驗及蓬勃發展的環境。因此，日本漫畫特有的形式和內容元素，可以看出與日本漫畫市場的規模和結構及其生產、傳播系統，甚至與其消費模式有關，從而引出了「日本製造」[38]這一主題。

　　美國漫畫的超級英雄結構特徵是「性別」，所以性別成了主要的視覺風格表現。其角色造型為寫實，線條較為陽剛，誇張主角肌

[37] 美國人類學家露絲·潘乃德（Ruth Benedict）為美國管理日本的問題，根據文化類型理論，運用文化人類學方法對即將戰敗的日本進行研究所得出的綜合報告，主要內容是分析了日本人的性格是風雅（菊花）與殺伐（武士刀）之間的雙重個性（陸徵，2014）。

[38] 日本製造（Made in Japan）原為一部 NHK 自 1953 年 2 月 1 日電視開播 60 週年紀念的電視劇。宣傳標語為「為了生產而生存」。強調日本企業的技術是「日本的驕傲之一」，這是第一次有廣告意識地從外國的視點中審視本地產品，可說是「日本製造」的起源（畑村季裡，2013：18-21）。

肉、強調體態表現，而且裝扮也非常特殊。這個特徵始自 20 世紀
80 年代起，美國的插畫家（主要是男性）開始描繪無論男性和女
性，都有著誇張「性」特徵的超級英雄。例如，男性通常被描繪成
肌肉發達、脖子粗、頭相對較小的樣子。女性被賦予了長腿和豐
胸，並且經常穿著暴露的衣服來展示這些特徵（Robbins, 2002:
4）。這種物化女性的方式與日本漫畫同出一轍，也同樣是文化轉
向下，大眾流行文化在媒體中，成為被詬病歧視女性、鞏固父權的
一種價值文本，也是「女性主義」[39]（Feminism）者們討論的焦點
之一。

　　美國人將這些超級英雄置於生活中，一旦世界有危險即會挺身
而出，這是美國文化中，一種美國人所崇尚的個人英雄主義、救世
主義理想的深層次傳播（周偉，2011: 42-43）。美國漫畫也經常為
了反映該時代的動向而不斷生產出許多英雄勇士，其人物的塑造上
除了寫實，特別強調其性格特徵與肌肉的誇張意象。畫風則因為長
期受到美式插圖商業藝術風格的影響，每一畫格中的對話或動作暗
示特別多，這可能與當初美國漫畫的誕生，是以文章為主的連環話
劇似的插畫，現稱為「圖像小說」（Graphic Narrative）[40]的演變
而來有關（姚賓、王瓊，2013: 72）。

　　日本漫畫的人物角色相較於美國漫畫比較唯美，線條、輪廓也
比較清晰柔和，加上故事中的事物與價值觀都是同樣的東方熟悉文

[39] 女性主義也被稱為「女權主義」，是一種基於性別、性別表達、性別認同、性和
　　性行為的平等和兩性公平問題的關注。旨在沿著能力、階級、性別、種族、性別
　　和性行為的交叉線詢問平等和不平等，女權主義者試圖在這些交叉性造成權力不
　　平等的領域實現變革（Delma, 2018：5-28）。

[40] 俗稱「連環漫畫」，成立專業雜誌刊登其作品。2006 年另有美國學者 Hillary
　　Chute Marianne 建議改為「圖像敘事」（Graphic Narrative）以這個詞彙來凸顯這
　　種圖文兼備的作品其媒介或語言之多元性與物質性（馮品佳主編，2016）。

化，主角設定也是一般的普羅大眾，具有絕對的親近感，在文化認同與移情下，成了亞洲普遍喜歡與仿效的風格，呈現的是文化的視覺造型美學景觀。

2．詮釋符號

（1）擬聲詞與情緒符號

漫畫中使用的許多圖形符號遠遠超越了我們一般所使用的標誌性符號，用來表示看不見的性質，例如聲音、情緒與動作。

這些符號可以有兩種形式，一種是非常傳統的圖形符號，像是用「橫線」表示運動，用「氣泡」框住文字表示說話，是一種非傳統的視覺符號或隱喻（Natsume, 1997）。這部分，Cohn（2013）對符號進行了非常詳細的討論，在他的理論中討論了封閉類語素（Morpheme）[41]，即與其他視覺元素結合使用的各種視覺「能指」，以傳達固定的含義。例如代表言語形式和思想的氣球（對話框）、與代表情緒的各種幾何形的圖像等導引線條等。

Scott McCloud 在他另一本專書 *Understanding Comics: The Invisible Art*，認為從人類視覺藝術史中，文字與圖像的分歧與重新交會，以及彼此之間的勢力平衡點。舉例來說，藝術也因為圖畫與文字各自系統的逐步發展，在漫漫時間長河的分裂歷程後，當一個反覆出現的「圖像」在取得了多人的共識之後，它就會脫離圖像範疇成為「符號」，如同我們日常看見的道路交通號誌與分別代表男、女洗手間門上的標誌等。而為了方便記錄與識別的「符號」經過不停的簡化與演變，最終將成為完全抽象的表音「文字」系統，

[41] 也為詞素和語義庫，它是語素構詞中最小的語法單位，並且是語音和語義的最小組合（龐月光、劉利，2000）。

這以漫畫這門藝術最具代表，因為漫畫正是重新統合這兩個元素，並且極度重視兩者之間力量平衡的一門綜合藝術。

　　漫畫這種獨特的「特殊符號」語彙是所有其它繪畫形式所沒有的，在早期的漫畫圖像中，我們現在稱為「效果符號」或者稱為「情緒符號」都沒有一個專屬的名詞，直到 1980 年由美國漫畫家莫特沃克（Mort Walker）出版了一本有趣的漫畫專著，書名為 *The Lexicon of Comicana*。與其說它是本漫畫專書，不如說是一本符號詞典，其中載明許多到現在都通用的漫畫符號。

　　沃克發明的這一個專用於漫畫的符號詞彙叫“Symbolia”（標記符號）。書中有許多舉例，例如“Plewds”是汗水、水滴。當出現在一個人物的頭部時表示「努力中」。“Briffits”這個小的塵埃雲意味著運動，特別是快速移動的人或物後方揚起的灰塵。“Squeans”是小星爆或圓形的標誌代表中毒或醉酒。“Emanata”是人頭頂上周圍繪製線條搖頭，表示震驚和驚訝。在人物對話旁白則用像是氣球的線框將它圈起來，我們現在稱為「對話框」，沃克稱為“grawlixes”，還有其他林林總總（Edgell & Pilcher, 2001）。這本詞典雖然只有 96 頁，大部分是漫畫和空白，它卻如沃克自嘲說的是個愚蠢的嘗試，試圖對世界各地漫畫中使用的符號進行分類，但這本書的作用遠不止於此。時至今日，世界各地的藝術學校都在研究它，它不僅作為一本教科書，而且還成為當今一篇解釋為什麼漫畫會滑稽好笑，被眾多學術研究引用的重要文獻來源。而日本則以有現代漫畫之父的手塚治蟲說明最為豐富。這些符號可謂是漫畫的文法，由於這些創造後經由傳播成了約定成俗的世界共同語言，也成為社會空間中大眾流行的語言符號，並且隨著時代的更新，增添不少娛樂趣味。

　　在擬聲符號上面，有一稱為「畫外音」（OFF-SCREEN）簡稱為 "OS" 的符號，可以理解為旁白或者漫畫中人物內心對話的內容。在漫畫分鏡中，經常會出現畫外音來描繪人物當時內心的情緒。運用於人物在場景內，但畫面裡看不到他說話，只能聽到他的聲音，但是這個人物在場景中是有實體的，畫外音彌補了畫面意象的不足，引發讀者聯想，其為對漫畫分鏡節奏的補充與提升。

　　另外又被稱為「壯聲詞」或「擬聲詞」[42]的符號，當今的日本漫畫，尤其是以搏鬥為主的少年漫畫中，狀聲詞與擬聲詞被大量應用於畫面，這是日本漫畫這種敘事性文體有別其他的特徵。除了對白外，也是一種企圖突破「聲音」限制的語言與符號，其展現出來的效果可以有效地帶動漫畫分鏡節奏，給人以視覺衝擊感，使得靜態畫面更加富有空間性，加大讀者與漫畫之間的共鳴。所以，無論在何種題材漫畫中，特效字與擬聲詞都肩負著發揮豐富畫面、增強情感渲染、完善畫面構圖、加大讀者帶入感知、強調分鏡節奏感的絕對作用。

　　在「文字符號」應用上，當漫畫的畫面不能完全說明表達一個景或一個故事的時候，便開始應用文字，這在美國漫畫與日本漫畫的使用上皆相同，而文字主要是以對話框（Speech balloon）[43]來包裹它。「對話框」早在西元六世紀至九世紀的中美洲藝術作品即出現，是漫畫歷史中最為悠久，也是最被廣泛認可的符號之一。現代

[42] 擬聲詞（onomatopoeia）也稱為象聲詞、摹聲詞、狀聲詞。它是摹擬事物聲音的一種詞彙，在漫畫中，它只是將文字當成「音標」符號，僅用來表示聲音與字義無關（Brown, 2005）。

[43] 「對話框」也稱為語音氣球、語音氣泡、對話氣球或單詞氣球。是漫畫最常用的一種圖形約定，允許將單詞理解為代表漫畫中給定角色的語音或想法。通常，表示思想的氣球和表示大聲說出來的話的氣球在形式上是有區別的；表示思想的氣球通常被稱為思想泡沫或對話雲（Piekos, 2015）。

對話框最早的先驅之一是「語音捲軸」（speech scrolls），這是一種用長條型圖案來表示語音的藝術表現。西方的這種圖形藝術至少從 13 世紀開始就出現了揭示人物形象的標籤，直到 16 世紀初，這些符號已在歐洲普遍使用。而對話框的符號開始出現在印刷版面上是在 18 世紀，例如英國的漫畫家詹姆斯・吉爾雷（James Gillray）在美國獨立戰爭期間的一些政治漫畫經常使用它們。隨著漫畫的發展，在二十世紀之後對話框的形式越來越趨統一與標準化，但在不同文化下（如美國和日本）的對話框仍然有不少的差別（Wright, 1904）。

不同於其他文體，漫畫中的文字用於解釋分鏡，方便使故事能流暢地進行下去。因此，文字的擺放位置要符合流線型閱讀方式。其中，畫外音與特效字、擬聲詞的設計和位置擺放等，可以突出漫畫分鏡的節奏性，是對漫畫分鏡節奏性表現的一種獨特的文法（任敏、張葦，2017: 15）。而對話框又可細分為一般說話的長尾巴圓框或方框、多加二小圓圈的想像框、大聲呼叫的「鋸齒框」、因害怕說話發抖的「多曲線雲朵框」……等等各式各樣（表 5-2-2）。這些符號都是漫畫這門美術獨有的藝術語言表現，所以當有圖像出現這些對話框符號時，我們即可判定它具有漫畫的形式，可被稱為「漫畫」。

表 5-2-2　漫畫常用之對話框（氣球）符號意義（Piekos, 2015）

對話框符號				
說明	對話框或稱語言氣球。若角色喃喃自語，會使用比一般小的字體。	耳語對話框。象徵低聲對話，通過帶有虛線的畫框來表示。	思想對話框，也稱思想氣球。近年來，在美國漫畫上，思想氣球已不合時宜，思想氣球中的文本可以斜體顯示。思想氣球的尾巴由小圓圈組成，指向角色的頭部而不是嘴，通常至少有三個逐漸減小的小圓圈朝向角色。	爆破對話框（又名爆破氣球）。當有人尖叫或高聲對話時使用。外型呈不規則鋸齒狀。通常運用於強烈對白或聲音。

　　從語言和文化背景來看，日語和相應的劇本使用開始，它們都以不同的方式影響漫畫。甚至有人認為，在日語中，漢字作為視覺標記而不是聽覺標記的作用更強，因為在日語中，一個漢字通常可以以多種不同的方式讀音，這種方式通過在空間和時間之間建立更強的連繫影響了漫畫的發展（Natsume, 1997）。其次，日語不僅比大多數語言有更具廣泛的擬聲詞表達範圍，而且它們在圖像中的

結合也有豐富的傳統，可以直追溯到「浮世繪」[44]（Petersen, 2009: 166）。彼得森（Petersen）指出，美國漫畫通常很少會去區分聲音效果的語音輕重和話語重點；反過來，日本漫畫似乎也缺乏聲音描繪的複雜程度（Petersen, 2009: 170）。這在他們的視覺語言框架之定量分析中還發現，日本漫畫和美國漫畫在音效形式和內容的分布上也存在顯著差異。

　　因為日語的閱讀文法在漫畫腳本使用上，將對頁面配置和版面產生影響，任何漫畫的完稿師、翻譯人員都曾表示過，在出版前調整過日本漫畫中垂直形狀的語音對話框。事實上，垂直的語音對話框，只是垂直排版的自然結果，可以成被稱為 OEL（Original English-language manga）[45]的國際版日本漫畫相關的另一個風格元素，以至於全球漫畫的創作者有時也會模仿使用此方式，以便更好地完成近似日本漫畫頁面的視覺外觀和感覺（Moreno, 2014: 76）。

　　美國漫畫如前所言，是當初為配合小說作的插圖之圖文展現，因此在漫畫中我們也經常看到一堆文字全集中在同一個鏡頭中，這也是美國漫畫與日本漫畫差異很大的其中一個特徵。日本漫畫在擬聲與情緒符號的運用，在文本觀察上顯然要比美國漫畫來的多樣。在動態線條的符號表現方面顯示，運動的動態線條是美國和日本視

[44] 浮世繪（日語：浮世繪／うきよえ）是一種日本的繪畫藝術形式。起源於 17 世紀，並在 18 和 19 世紀時期以江戶為中心傳播開來並且很受歡迎，因為它與木版印刷巧妙地結合在一起，為其帶來了創意和商業繁榮。內容主要描繪人們的日常生活、風景和戲劇。浮世繪通常被認為僅指彩色印刷的木版畫（日語中稱為錦繪），但實際上也有手繪作品（Harris, 2012）。

[45] OEL 漫畫是指最初以英語出版的日式風格漫畫或圖形小說。日本外務省將其定義為「國際漫畫」，此一詞涵蓋了所有外國漫畫，這是受到日本漫畫中的「形式表達」啟發，適用於所有用其他語言製作的日本風格漫畫（Sell, 2011：93-108）。

覺語言歷史上不同的另一種圖形符號。McCloud（1994）觀察到，這些運動線有許多不同類型的可能性，日本作家使用的策略與 20世紀中後期美國作家截然不同。漫畫通常是靜態地顯示移動對象，而不是顯示移動對象後面的線條。這一結果讓讀者感覺他們的移動速度和物體一樣快，這也是 McCloud 聲稱漫畫使用的眾多技術之一，以提供更主觀的觀點。事實上，動態線條的整體使用在漫畫中似乎與美國漫畫有所不同。線條通常代替對象本身來顯示模糊的運動，或者用一連串的線圍繞對象。隨著 80 年代和 90 年代美國漫畫讀者群的增加，這些明顯不同的描述動作策略是使用英語為語言的漫畫作者們最早採用的特徵之一。

這種從日本到美國作者的符號傳遞說明了語言連繫（language contact），是如何在一個系統中以圖形的方式引發變化的，就像它在口語上一樣，語言只受任何限制其傳播的邊界約束。由於漫畫在過去的幾十年裡已經跨越了環境限制的地理邊界，成為一個引人注目的具象作品（Horn, 1996: 53-57）。這種影響表現在很多方面，像動態線條這樣的圖形符號的使用，似乎是這種影響最小的例子之一，類似於英語是如何從日語中藉用如“tycoon”譯為「大亨」、“karaoke” 轉譯為「卡拉 OK」這兩個詞的意思，而對英語原語法完全沒有任何的改變。最重要的是，近幾年來，漫畫家們大量使用OEL 漫畫的語法在多大程度上真正反映了日本本土漫畫的語法，或者僅僅是美國視覺語言語法上的詞彙，還有待研究。然而，這種影響提供了一個很好的例子，說明漫畫的社會結構和他們所用的視覺語言的融合，那就是說明語言是如何超越其文化的起源作為一種認知的能力。

另外，對話框與漫畫頁（版）面上的分格（俗稱分鏡）有著閱

讀習慣的視覺秩序連帶關係。無論是日本漫畫還是美國漫畫，承載它們的載體（即漫畫書）都是矩形紙本，漫畫產出是被列印在漫畫上，這與電影的腳本分鏡方式不同，漫畫中的頁面概念添加了「框格」的概念。漫畫的每一頁都是由框格所組成的獨立圖片。嚴格來說，分格與分鏡在創作概念上略有不同，分格主要是關注於整個頁面的美觀性。在分格概念上面，日本漫畫與美國漫畫之間沒有太大差異，無論水平分割或直式分割都常使用，但在由直式閱讀的日文（中文也相同）閱讀文化習慣與視覺分析下，日本漫畫的直式對話方塊在頁面組成方面具有很大的優勢，無論是水平分格還是直式分隔，直式對話方塊的位置都很容易確定，作者創建的圖片和對話方塊也非常緊湊，讓這種頁面編輯相當適切，不至於有多餘的空間。

相對地，以橫式閱讀習慣的美式水平對話方塊來看，就不若日本漫畫那麼靈活。我們可以從文本觀察到，在頁面上美國漫畫對話方塊的比例很小，有時，甚至對話方塊僅分格空間中的 20-30%。日本漫畫的對話方塊位置可以在分格中達到 1/4 甚至是 1/2。這導致美國漫畫的圖畫比構圖中的對話方塊來的重要得多。因而這種情況決定了美國漫畫需要在畫面上下加倍表現，以確保整個頁面的視覺平衡。據筆者觀察，認為或許這也是美國漫畫以彩色令圖畫更加生動與美觀，並填補了畫面和對話方塊之間比例差距感所留下來的技巧。

簡單來說，日本漫畫的分格（以下皆稱為分鏡）在排列讀取框格順序的同一行中，主要是由上至下，從右到左與框格中的對話框（氣球）相同，也與傳統日語字元的排列順序一致。儘管大多數出版商在發行日文漫畫的外語版本時仍然會保持這種風格，但仍有一些外語發行人將漫畫的閱讀方向由左向右更改，這種方法可能會破

壞創作者的原意，有時甚至會導致完整圖像的被破壞，例如同時跨兩頁的分格鏡頭。另外，在文字對白的分鏡上，美國漫畫與日本漫畫差異也頗大，美國漫畫如前所言，是當初為配合小說所作的插圖之圖文展現，講究的是畫面的美感，所以在美國漫畫中我們會經常看到一堆文字全集中在同一個（畫面）鏡頭，這也是美國漫畫有別於日本漫畫很大的其中一個特徵。

所以，從兩國漫畫的創作文化和習慣理解的角度來看，日本漫畫家較擅長使用對話方塊作為版面的重要組成部分，而美國漫畫家則較會考慮版面的視覺美感。

（2）分鏡框格

「分鏡」（Storyboard）[46]在漫畫中是漫畫獨特的藝術表現方式，如上所言，它與影視的分鏡不太一樣。漫畫的分鏡（分格）被專用在多格與連環漫畫上，它在漫畫的製作上扮演著「詮釋者」的角色，意在將漫畫裡的事件的「發生順序、觀察角度、人與人、事與事、物與物的關聯」，利用節奏、情緒、虛與實，令其詮釋出來，經由編輯後，成為我們所見的漫畫文本景觀。這就像文章裡的文法一樣，將一些文字、詞句，潤飾編輯成能另人讀得懂的規則邏輯符號，因此能左右讀者閱讀內容時的情緒及反應。相對的；漫畫的分鏡也是在製作一種閱讀規則，並藉由這種規則詮釋事件與物件，分鏡觀念清楚的作者能隨心所欲地控制其作品給讀者的感覺，是一種帶有詮釋的感知符號。雖然它和影視的分鏡不同，影視和漫

[46] 分鏡又叫故事板（storyboard）。指各種影視媒體，例如電影，動畫，電視劇，商業廣告和音樂視頻，在實際拍攝或繪畫之前，以圖表形式說明圖像的組成，並以鏡移動為單位分解連續螢幕，標記出鏡頭的移動、方法、時間長度、對話、特效等（Hart, 2008）。但一般漫畫業者仍稱為「分鏡」不稱「分格」，為統一名詞，本書皆稱為「分鏡」。

畫在畫面上也各有其表現上的特性，但影視利用連續影像與聲音；而漫畫則是利用圖像、符號及文字。

　　根據 Medin（2012）等人研究，以美國和日本主流漫畫樣本分鏡中，比較東、西方人類視覺注意的角度，其取景視點與引導注意的數據上，發現美國人較傾向關注「角色」，而亞洲人（日本）則較關注「環境」。意謂美國漫畫是以角色為主的視點，日本漫畫則是以故事內容為主。這種通過觀察、比較出來審視不同文化與這些文化產生的介質表達，可以探索出跨文化的認知經驗，模擬出日本人和美國人對於理解圖像序列中的事件注意偏好。這個研究呼應了 Chua & Nisbett（2005: 925-934）的研究：「『文化』會影響認知」。

　　因此，由於東、西方文化差異原因將導致認知差異，在「觀看」時，西方人傾向於關注在事件前景中的主角；東方人則傾向於注意事件的背景和內容（Medin, 2012）。研究也顯示東方人比西方人更加關注主角在前景事件中的行為背後意圖和動機，西方人則比較關注事件中主角的情緒和動作，不管是主要強調人物為「資訊」或「等分」的分鏡框格，這些分鏡方式，都在取樣的日本漫畫母體樣本裡，幾乎不曾見過。

　　其次，從雙方漫畫文本的比較觀察，大多數的讀者都知道，除了角色造型外，因分鏡需要的框格分割，其閱讀順序即是美國漫畫與日本漫畫最顯著的差異。日本漫畫是用日語創作，而美國漫畫是用英語創作的之外，日本漫畫的閱讀順序通常與美國漫畫相反，因此美國讀者認為故事的最後一頁通常即是第一頁；而日本漫畫每一頁漫畫的版面都是從右到左排列的，而不是從左到右排列，版面上的文字當然也就是直式文字。這無論是美式或日本漫畫，當中的頁

面都添加了框格的概念，框格與框格間的「溝」，還展現了時間和空間之間的關聯作用。雖然漫畫在文本上的每一頁都是由框格組成的獨立圖片，但是劃分略有不同，取決於整個頁面的視覺美觀性。

一般而言，敘事性漫畫的閱讀引導秩序較為舒緩，呈流線型，有時為了設置單元「懸念」[47]，即吸引讀者掛念著故事的行進與結局，在最後一格框格中設計為轉接鏡頭，第一格及接續上一頁為開頭，如此一頁接一頁進行漫畫敘事方式。

而在這個大的架構下，經驗老到的作者會在每一頁或兩頁之間再設一個小主題，在這個主題上再設計單頁分鏡中故事的「起承轉合」，每一頁右上都會接續上一頁左下角留下的懸念，然後又在本頁左下角留下另一個懸念，周而復始，好令讀者們迫不及待想翻頁。如此一頁接一頁，一個單元接一個單元，像連續劇般成為一串故事。所以，日本的漫畫家們為了達成此目的，在規劃單元時，就會鋪陳一個較大的單元或是篇章，一樣在這個篇章中規劃起承轉合，預先規劃這個篇章要畫幾個單元，之後再一單元一單元的安排劇情與結構起伏，漫畫因此常常會有看了數十話後會暫告一段落，下一單元又像是開啟了另一個故事一樣，也一併重啟新的人物設定、背景說明，劇情也進入另一個新的起承轉合。若是有意做長期連載，使用這種超長篇的故事規劃，就能支撐許多的角色，以及較為複雜的人物網路與角色深度，持續吸引讀者，成為長青樹的連載漫畫，大大增加消費產值，這也被視為是一種漫畫家編劇能力的挑戰。這些結合分割畫面的邏輯編輯就像語言中的語法一樣，可被視為是「漫畫之道」。

[47] 也稱掛念。這裡是指欣賞文藝作品或影視戲劇時，對故事情節的發展和角色命運的關切心情，是一種吸引讀者興趣的重要藝術技巧（沈貽煒等人，2012：140）。

　　相較於美國漫畫，當初日本漫畫分鏡方式一開始是受到歐美漫畫影響，經過有日本「漫畫之神」的手塚治蟲改良後，演變至今的日本漫畫已跟歐美漫畫大相逕庭。除了閱讀上，與美式的橫向由左至右方向，日本是採取東方中文形式為直式的由右至左閱讀。這個結構，影響了對話與框格的形式和畫面佈局，這也成為美、日漫畫在分鏡、敘事上的差異。在美國漫畫研究中，Scott McCloud 所指出的美國漫畫最顯著特徵就是其分鏡框格的過渡、分布與集中方式。美國漫畫有較高比例的轉場鏡頭是動作到動作（Moment-to-moment）過渡，和利用主題到主題（subject-to-subject）的過渡。尼爾‧考恩（Neil Cohn）使用他自己的方法分析漫畫版面序列組成中的潛在語法結構，通過比較不同鏡頭語言中取景的遠景、中景、近景、特寫的鏡頭頻率，進一步闡述了 Scott McCloud 的發現，歸納出漫畫作品描繪的是「整體場景和部分場景」。這意味著日本漫畫與美國漫畫相比，單一和非連續的鏡頭比例更高，這也對應著「環境連續」的更高使用率，這是在日本漫畫框格序列中引入的另一個術語。環境連續指的是框格所展示的場景各個符號，這些符號共同在我們腦中創造出環境的知覺（McCloud, 1994）。

　　從兩國漫畫的文本觀察中，我們不難發現雙方漫畫家的創作和思考的角度也不盡相同。日本漫畫家更擅長使用對話方塊作為頁面的主要組成部分，而美國漫畫家則優先考慮頁面的視覺美感經驗。這在日本漫畫中，可以看到許多的電影風格構圖，以戲劇性的角度描繪英雄，而不只是漫畫，更像是電影的運鏡取景方式，並且在所有場景，都是像電影分鏡腳本逐格建構動作的框格，同時也與對話同步。而在美國漫畫中，故事和視覺效果不一定與對話和視覺動作同步，這是美國漫畫與日本漫畫之間的又一區別。

因此，相較之下，美國漫畫的對話方塊就較不靈活，這導致美國漫畫的圖畫比構圖中的對話方塊來的重要得多的情況，這種情況決定了美國漫畫需要在頁面上加倍用心設計，以確保整個頁面的平衡。或許這是美國漫畫利用著色，使圖畫更加細膩生動，除了可令其更加美觀外，也填補了頁面和對話方塊之間比例所留下的差距感。這種畫好畫滿的豐富度，與日本漫畫時常運用空白，一如東方禪畫意境下的留白背景，作為一種抽象心理的空間感知，有著很大的差異。

（二）美、日漫畫景觀的視覺風格

由英國伯明翰大學的學者集體撰寫的文集《儀式抵抗》（*Resistance through Rituals*），原本是用於批判形成了 90 年代文學激情反叛表徵的青年次文化，在其序言中曾經說過：「獨特的文化景觀是其文化霸權在歷史中結構自身的，所有的文化風格都跟資產階級主流文化有關。當代表現的一種視覺風格，不如說它就是時代的文化特徵」（Jefferson (Ed.), 2002）。漫畫這種次文化對於高尚菁英藝術的文化霸權來說，其實是一種挑戰，但不是直接由它們本身產出，相反的；它是間接表現在形式的風格之中，是蟄居並展示在最表面的外觀層面上，是在符號的表層上，也就說「風格」就是符號。

美國和日本漫畫，與其說是視覺風格的不同，不如說是符號的不同，是這種，對特有的圖文形式與因應序列藝術產出的符號認知不同。他們的功能主要是娛樂，這些藝術媒介結合了語言、視覺和設計，講述了與小說相似的故事，但是與小說不同，漫畫是使用視

覺效果的附加元素來輔助講故事，這跟文化、地域、民族性等不同的社會結構有關。

　　從日本漫畫發展史與文本分析來看，相較於美國漫畫的風格來說，日本漫畫在發展的過程中曾受到歐美漫畫的影響，東西方相容的形式風格非常明顯且技法多元。然而也受到東方式的繪畫技法影響，更注重對於寫意與神韻的描繪，其結合了西方漫畫的具象寫實方法，以及自身所具有的民族風味，所描繪出的漫畫風格別有一番韻味，其涉及的題材也非常廣泛。而源自於「圖像小說」的美國漫畫為了將原本冗長的文章內容濃縮成一格的畫面來表現，除了大膽的構圖外，對於畫面細節設定非常注重並極其考究，也因其產業鏈完整，有機會成為影視腳本，同時很注重藝術性的渲染，繪畫技巧的運用亦相當純熟，並使用了吸引觀眾的華麗對比色彩與互補色，並且會透過光線來塑造明暗強烈的視覺氣氛效果，尤其是以大片黑色塊來鋪陳與圖像的協調為其特色。

　　這種不同的視覺風格其來有自，美國漫畫自 30 年代起，這種彩色形式漫畫之所以誕生，據聞是出自 1933 年當時在東方彩印公司（Eastern Color Printing）任職的蓋恩斯（Max Gaines）的點子。他把原本刊印在報上的彩色漫畫重印成書，加上廣告和促銷券等印刷折扣品，直接夾帶這樣的東西做為他們的宣傳品。一開始客戶並不接受這樣的宣傳，但在銷售主管的支持下，這個計畫付諸實施，採取半張小報開本的 64 頁四色套印，結果使得這種附帶漫畫的宣傳手冊大受歡迎。這個創意後來被引用成專門的漫畫書由報攤去銷售，成績斐然。當蓋恩斯看到讀者非常喜歡這種東西，覺得不做宣傳品而單獨做漫畫應該也一定有商機，所以以這個銷售與製作方式，後來創立了「全美出版公司」（DC 的前身之一）和 EC 漫畫

公司，這種風格也就被沿用了下來（Wikipedia, 2021）。

　　所以，美國漫畫從早期的黑白、單色漫畫開始，逐漸發展到現在色彩豐富細膩的畫風，這歸因於美國的漫畫產業相當成熟與工業化，基於消費市場考慮，多方招攬繪畫人才，因此常有一個故事題材聘僱多位漫畫家繪製不同漫畫故事的版本。例如《超人》系列、《蝙蝠俠》系列、《X 戰警》、《金剛狼》系列等。在畫風方面，美國漫畫更注重風格特點的多樣性，往往一個故事會擁有不同的表現方式，這使得許多漫畫新手在漫畫公司的培養下，畫風經過多次提升和改變，逐漸成長為漫畫大師，如漫畫家斯坦・李（Stan Lee）、弗蘭克・米勒（Frank Miller）、麥克・米格諾拉（Mike Mignola）……等等。如今我們看到的美式主流漫畫大多以彩色與較大開數的版本印刷。這無論是從收集的文本觀察看來，還是之前認為美國漫畫從誕生發展至今，變化亦都不大的看法都一致（江春枝編譯，1996），且美國漫畫的出版品因為彩色平裝或精裝、大開本、紙質佳，至今仍採納具有收藏價值的品質製作。

　　而日本漫畫則以紙本為發行大宗，由出版商及網路平臺發行。日本漫畫多為黑白印刷而不是彩色印刷，以簡易平裝、小開本製作，除了因其「消費定位」是類似大眾娛樂雜誌的方式出版，所以在成本考量上，相對於彩色漫畫製作較為粗糙、紙質不佳、收藏價值也較差。這部分可由日本揭露的產業報導觀察，日本在動漫產業是一完整產業鏈，這個產業體系從故事、輕小說的流行開始，便已著手規畫後續的衍生品，這個順序是由漫畫文本、動畫化製作、劇場版或電影真人劇製作……等等所組成。每一個過程皆會逐步增加閱讀粉絲，做為 IP 累積人氣的極大化前期工作，因此，漫畫便起到了推廣宣傳的作用。因考量盡量降低油墨色彩數量與製版方式為

印刷成本的方式，採用黑白製作的漫畫自然就降低了成本，如同夏
目房之介（2012）所言：「全彩漫畫在日本幾乎沒有，廉價的漫
畫雜誌和漫畫單行本占據主流，彩色的昂貴漫畫僅僅是極小部
分」。但也因此加速了作品週期更新與粉絲見面的機會與次數。

　　若從製作工具與傳播載體的版面風格上來看，雙方皆以使用手
繪、電繪（電腦繪圖）為工具或軟體。美國漫畫與日本漫畫皆以傳
統手繪、電腦繪圖、少用「網點」[48]或者用來呈現畫面的色調，這
與其他類型之日本漫畫常用網點則有些差異，日本漫畫雖然常用網
點，但從研究母體的樣本來看，少年漫畫也較少用。無論是日本漫
畫還是美國漫畫，承載它們的載體都是以矩形為樣式尺寸紙張的漫
畫書，美國漫畫仍以紙本為主，單行本出版商發行為大宗，大多數
漫畫都是以書冊或每週雜誌的形式出售。無論哪種方式，它們通常
都以黑白列印，並且相當單調，幾乎像摘要一樣。美國漫畫則以不
同的樣式發行，通常以彩色印刷的雜誌（共 32 頁）出售，也有收
藏的版本（類似於漫畫系列的綜合版），其中包含該系列的部分子
集或特殊故事情節。簡而言之，美國漫畫通常是彩色的，在不同需
求、收藏、圖畫小說等之間有各種不同的選擇。

　　最後，在以視覺為主的繪製精美程度上看，日本漫畫中的圖畫
精緻度，通常也比美國漫畫書中的要簡單得多，美式英雄漫畫的色
彩對比強烈鮮豔，它們也比日本漫畫更具視覺效果。而日本漫畫的
對白詞彙較少，或許這跟日本漫畫主要是以發展成動畫或電視卡通

[48] 網點用於表現漫畫圖案各種灰色階的點狀效果。在漫畫製作中，通常使用圓點紙
來實現此目的。使用的方法是切出將填充灰色區域的形狀，然後將此標籤黏貼在
該區域的頂部，也可以用於刮擦以產生金屬反射或其他漸變效果（維基百科，
2014）。

為考慮，而美國漫畫最終則以拍成電影為目標有關，這種外觀的視覺形式，令其物理空間具有實體意義，是漫畫景觀的本體空間。

三、美、日漫畫的視覺空間生產方式

作為文化地理組成部分的漫畫文化，也同樣深植於文化景觀與生產的空間物質基礎上。漫畫通過創造和想像，對不同的地理景觀進行再現和闡釋，展現出多樣的富有感情理解世界的方法，賦予了空間不同的社會意義和時代的變遷關係。漫畫既然可做為景觀定位的特定現象，它便有著內在的地理學屬性，漫畫的地理環境和思維結合在漫畫獨有的框格敘事文本結構語境中，同時也揭示了地理空間的結構和所規範的社會行為，說明漫畫圖像和風格不是孤立的客體存在，而是與特定地理空間中的行為及思維有著有機的特殊歷史關係。分析漫畫的地理區域，就是探討具體地理環境對當代漫畫家和作品創作產生的重要影響，勾勒出漫畫在視覺文化景觀與空間審美的方式所蘊含與不同文化區域中的差異現象。

要得知美、日漫畫雙方在不同文化區域中的生產方式差異，其方法就是在後現代文化轉向的視覺文化語義表達下，掌握住漫畫所傳達的空間型態，也就是著眼於把握瞬間的本質，把握瞬間圖像感知的敘事方式，即是瞭解與比較雙方的方法論。

在說明符號功能與理解漫畫中的重要性之前，關鍵的一點是要指出漫畫是如何構成敘事媒介的。漫畫文本的框格（分鏡），原本就是運用與關注破碎的情感和認知，這些變化突出了漫畫表現空間的特徵，這種功能是漫畫本身的視覺機制，也是後現代主義所推動

的碎片性、影像性和圖像性的影響與感性直觀，這與整個社會大眾對於追求的快樂審美原理及在空間的生產上有一定程度的關聯。透過觀察與分析比較過美國漫畫與日本漫畫的文本後，從美、日漫畫的景觀與空間生產關係上來看，可藉由消費社會的文化空間與漫畫文本本身，由視覺藝術符號的表現空間來分析。

　　之前提到的蒂埃裡・格倫斯騰開創性著作《漫畫體系》（*The System of Comics*）在當今的漫畫研究中仍然具有影響力，對漫畫媒介某些功能的運作方式進行符號學理解提供了堅實的基礎。在此書出版時，漫畫的符號學分析相對較少，而在此書中，格倫斯騰的分析是將漫畫視為「有意義的生產機制的原始集合」，它通過圖像和文本序列來運作。對於格倫斯騰而言，漫畫的視覺性絕對是文本或敘事的基礎，因為它必須將多個相互依存的圖像關係，發揮為漫畫的獨特本體論基礎。他將框格（一個由框架界定的內容）作為漫畫的參考單位，認為框格本身俱有封閉功能、分離功能、節奏功能、結構功能、表達功能和閱讀等六個功能。所有這些功能均對敘事內容發揮了作用，尤其是讀者的感知和認知過程（Groensteen, 1999）。

　　綜上所述，就其漫畫生產的功能上而言，皆與「消費文化」有關。其形式可對應歸納出封閉功能的「符號空間」、分離功能的「心理空間」、閱讀功能的「型態空間」、節奏功能的「段落空間」、結構功能的「精神空間」與表達功能的「文化空間」，來分別討論：

（一）生產形式比較

1．符號空間

　　漫畫是以語言符號為主的感知，是一種由符號所建立的視覺「封閉功能」空間。

　　這種生產形式與消費有關。大多數情況下，日本漫畫與美國漫畫在抽象的情緒符號表達上各不相同。例如，日本漫畫中的狂暴或憤怒描寫中，人物角色會長著鋒利的尖牙和誇張的眼神，及頭上或背後爆發的火焰。這種象徵的意義幾乎不需要解碼，所有的日本漫畫中對憤怒的描述似乎都有類似的誇張概念為基礎（Forceville, Charles, 2005: 69-88）。日本漫畫增強了情感表現的影響符號，或者創造性地使它們在視覺上，更容易親切地讓人適應其符號形式。儘管它使用了非常不同的文化習俗方式，對於那些就算沒有學習過任何符號的讀者來說，這種象徵幾乎成了無須解釋的共同語言，像是頭上有三條直線、巨大的汗珠，分別是傳達尷尬、緊張，又或是當描述受情慾影響時的流鼻血等（McCloud, 1994）。

　　然而，重要的是這些符號，在漫畫發展的歷史上，也會隨著時間的推移而改變其「所指」的意義和常用的使用模式，為了反映強調角色情緒與感知的符號，或許是一種視覺的「文化轉譯」（cultural translation）。Cohn（2013）因此對漫畫符號進行了非常詳細的討論，在他的研究中討論了封閉類語言的元素，即與其他視覺元素結合使用的各種視覺能指（符號學），以傳達固定的含義。例如之前提到的代表對話言語形式和思想的各種對話框符號等。這與 Scott Mc Cloud 以及大多數關於漫畫的討論類似，他也發現這類限定語言元素的獨特集合（McCloud, 1994: 131）。夏目漱石則還

提到日本漫畫使用垂直腳本影響到人物對話框的形式和布局，正如他所強調的，尤其是在人物角色中的對話框不僅是畫面平面中的一個重要部分，而且裡面的空白也和「主角的情感狀態」有關（Natsume, 1997）。在翻譯過程中或在直式文字的轉換過程中，可能會遺失或變形，這在以橫式閱讀的美國漫畫上的語言符號上則顯現的單純得多。

　　另外，由文本分析觀察，發現許多日本漫畫中使用的圖形符號超越了象徵性的表現。例如情緒或動作，可以分為兩種形式：一是作為高度心理狀態的圖形象徵，像是會用空白或黑底配上較大的文字來表示內心獨白的心理空間部分。二是利用廣泛的線條以表現動作，和封閉文字的氣泡框以表現說話作為非傳統的視覺符號或比喻等。在 Natsume（1997）稱之為 Kei Yu，表示「非常規」的特性。這些非常規的視覺符號和隱喻有多種形式表現，像是「少女漫畫」[49] 經常在他們的畫面背景中使用非敘事性的符號來暗示潛在的象徵意義或表達情感，尤其是「性」，通常是通過隱喻性的。例如透過描繪海浪拍打或鮮花盛開來隱喻，這種方法有利於在情色漫畫中更具暗示性，而不是直接描繪性器（Schodt, 1983: 101）。其他視覺隱喻的創造性也有更多明顯的應用，而美國漫畫極少見到諸如此類的象徵或隱喻式鏡頭。

　　這些藉「閾限」的封閉框格，由符號象徵動作將原本抽象的心裡或感知的空間將其具象化、符號化，這也是美、日漫畫在視覺空

[49] 少女漫畫（しょうじょまんが），如同少年漫畫一樣，是日本漫畫的一種分類，大多刊登在少女雜誌上，讀者群主要為未成年女性的漫畫。雖然有不同類型及地敘事風格，但較常關注浪漫關係或情感問題，故事內容強調情感關係，表現手法則常用符號來象徵或強調氛圍、內心感受。是日本獨特的漫畫類型（Schodt, 2007）。

間生產上的主要差異之一。

2. 心理空間

　　心理空間指的是漫畫在視覺特徵上有別於其他藝術的方式，是一種因「逃避」具有與現實「分離功能」的藝術表現，主要是由敘事所發展出的知覺空間，這也是討論最多的地方。

　　從廣義上來說，美、日漫畫在很大的程度上，其角色的投射都是建立在英雄崇拜的基礎上，雖然雙方對於「英雄」的根本概念並不一致。就日本漫畫的敘事發展而言，馬修斯（Mathews）指出，與美國超級英雄漫畫相比，日本漫畫通常側重於主角的「英雄之旅的成長階段」，英雄們大部分的敘事時間都花在了旅程的回歸階段（Drummond, 2010: 73）。日本漫畫在敘事的上面較注重對「情感本質」的關注，所以其故事情節鋪陳來的較美國漫畫細膩與迂迴，有別美國漫畫直白的表現，這也讓同屬東方國家的大中華地區、韓國這些受儒家與佛教影響頗大的國家，在心理空間上有著共同的信仰與情感，故而使得日本漫畫在這些地區較美國漫畫受歡迎，包含台灣在內。

　　當然，這並不意味著在美國漫畫的分析中就找不到這些特質。然而重要的是如前所述，日本漫畫與傳統上以男性觀眾為主的美國英雄漫畫相比，日本漫畫的流派分布很廣，尤其是在其被定位的目標受眾讀者方面，似乎呈現出一個獨特的敘事心理特點，那就是日本在漫畫的推廣上，還考慮了日本以外的漫畫市場和粉絲群的互動發展，而且讓各國對漫畫一詞的潛在含義的認識也產生了巨大的影響。像是日本漫畫中出現的獨特類型，例如在同志、戀童或荒誕的情色故事與極端暴力中，互相穿插的獨特性故事（Brienza,

2011）。

　　另外一個有趣的觀察比較是，美國漫畫人物和日本漫畫英雄的角色壽命長度。以著名的《美國隊長》的故事時間軸為例，它第一次的出現是在 1941 年，時至今日，人們仍然會持續去買他的漫畫和看他的電影，但每當這故事的事件進行的不順之時，事件就會被重塑、重新啟動，然後重新製做，不管結局是好是壞。像是編輯者就曾反對傳統英雄特徵的《蜘蛛人》成為現代英雄。他的原始構想是基於「反對所有傳統超級英雄特徵」的想法設定的。雖然《蜘蛛人》與原漫威漫畫世界的一貫設定態度不相容，但最終還是加入了英雄團隊，儘管在其他超級英雄中他也並不很受歡迎。因為《蜘蛛人》原本是定位給少年們看的連載作品，雖然銷售頗佳，加入英雄系列作品的更替後，又成了帶有暴力與激情情節的成人作品。

　　因此，有時新繼任的編劇為了突顯新角色的邪惡與強悍，或是劇情上的需要，會把不喜歡的舊角色賜死或加以摧殘，用這種灑狗血式的設計來充當撩撥讀者情緒的催化劑。然而因長期大量的連載，即使角色們是身處在同一個世界，英雄們也各自有自己的故事和主要的設定系統，但長期下來，彼此的獨立連載與聯合作品之間不可避免地會出現一定的矛盾，此時出版社為了消除所有的衝突點，就有可能設計所謂的「大事件」來使所有劇情作某種程度的漏洞修補，甚至是近乎完全洗牌的重置（reset）。

　　這種重置通常是以奇特的、非常科幻的技巧完成的，例如，漫威漫畫會用所謂的他們的秘密戰爭事件重置他們的宇宙，這手法尚符合科學上說的「多元宇宙論」（Multiverse）。這雖然只是一種方法，但是我們可以看到角色和概念被刷新後，新的讀者會從中獲得較新穎的樂趣。而反觀在 1997 年同一時期首次在日本亮相的日

本漫畫 *ONE PIECE*（《海賊王》）主角路飛，同一個時空故事經過多年，至今仍在尋找他的"ONE PIECE"（一個大秘寶）。差別是美國漫畫英雄從誕生起，似乎永遠不會消亡，而一部日本漫畫只是會盡可能地長跑，直到結束故事，角色也跟著消失，例如近年甫完結的超火紅漫畫《鬼滅之刃》。

這相對於日本以「人」為本的東方精神出發點，對美國漫畫所謂的英雄而言，其實是某種「信念」的濃縮與具體化的表現，許多超級英雄本身並也不單只是一個個體，還是一個精神指標。作為一個不滅的象徵，在連載中，蝙蝠俠與美國隊長這些主角們或許會死，但卻還是會由其他人繼承而存在，這種商業心理操作手法也是出版商想獲取更多的附加價值利益的手段。

所以，美國漫畫似乎是以一個主題來串連整個故事，中間隨著需要來添加新角色替代舊角色，日本漫畫的故事不會用太多的心力找新人物來取代原有的英雄。因此，日本漫畫中的主角通常不會被其他角色取代，頂多是安排出現新同伴，一夥人直到故事結束，主角們退出為止。在美國漫畫中還有更多的方法來延長這樣的主題，例如雷神索爾換了雷神之錘、美國隊長交出盾牌或是蝙蝠俠得到新的羅賓（Robin）。故事沿途增加的新角色夥伴也是讀者原本熟悉的名字，而並非像日本漫畫添加的都是完全新的陌生角色，這些都是西方人喜歡美國漫畫作品的另一個原因。如今，這在日本，一些漫畫作者似乎也注意到了這種方法，像在《我的英雄學院》，故事盡可能維持這樣的一個特色角色，而令所有英雄們能隨著為非作歹的敵人，開始為打擊犯罪挺身而出產生新型態職業來延長故事的主題。

美國漫畫在故事創作方式上也不同於日本漫畫，即使日本漫

來自同一家出版社，例如 *JUMP*。它們的個人作品完全都不相關，也各自具有自己的世界觀、故事結構和思想精神。除了日本漫畫一些被詬病的情色暴力外，當中的的主角們可能身在學術校園、國會政治、體育賽事、文藝活動、美食天地、宗教信仰、醫學科技……等等士農工商、百工百業裡。顯現的英雄姿態、行事並非如美國漫畫的超級英雄般那種以拯救世界，解放世人為己任的崇高理想。反觀日本漫畫的英雄更多的是在自己的興趣或行業中不斷挑戰自己，成就團體與積極努力向上的精神，在東方大眾現實面的心理層面上，更能撫慰與感同這樣描述的一個較為真實的世界。

另外，與日本漫畫相比，美國漫畫的題材跨度較大，雖然其漫畫有分級制度，但是美國漫畫的題材大多仍指向為成年讀者，講述具有人文關懷且與美國社會生活息息相關的人物與事件。「超級英雄」仍然是美國漫畫的主要題材，拯救人類往往是他們的使命，英雄們有自己的死敵，他們總是被打敗卻又誇張的不斷復活，一次又一次的捲土重來。例如，《蝙蝠俠》電影是以 20 世紀 80 年代末由 DC 出版的漫畫小說為基礎，當時漫畫書為了追求文化和文學的合法性而逐漸成熟。吉奧夫・克洛克（Geoff Klock）將這些作品描述成意為「重判」和重新審查的「修正主義」（Revisionism）超級英雄敘事作品。克洛克認為這些作品構成了一個代表「復仇」的運動。因為它出現在同一時期，並且對超級英雄敘事有著類似的解構主義手法，這標誌著漫畫書從「單純的」大眾文化藝術品向文學過渡，他的理論的核心思想是這些作者，成功地解構了多層次文本中的超級英雄敘事，這些文本對美國漫畫傳統的廣泛敘事歷史提出了質疑。

正如克洛克所說的，理解修正主義超級英雄敘事的核心是對起

源的重新想像,這也正是超級英雄的核心概念。像是 1986 年美國
著名漫畫家法蘭克·米勒(Frank Miller)創作的《蝙蝠俠:黑暗
騎士歸來》漫畫的開頭,正如它的名字所暗示的那樣,它完全是為
了創造一個新的故事起源,他把這個角色童年的創傷與隨後被恐怖
組織招募的危險連繫起來,將另一個對手角色描繪成恐怖主義的倡
導者,認為恐怖主義是實現政治變革的合法手段。這類漫畫與電影
自從《超人》上映後,超級英雄電影在好萊塢大片市場上成為一股
強大的商業力量(Donner, 1978: 151)。

　　之後,由漫畫改編的超級英雄電影,同樣效仿了主流概念的漫
畫,開始加入了政治層面,支持當前的霸權主義話語,這雖極可能
是保守主義,但也幾乎是美國自 2001 年 911 恐怖襲擊事件後,一
貫、甚至強調對抗恐怖主義的救世理想想像的再現。這種鼓吹西方
霸權勢力對抗對手的故事顯然很受歡迎,這也是西方媒體原本就對
阿拉伯人和穆斯林(Muslim),都是極負面的描述與成見,至今
仍持續存在的另一個原因(Herman, 1995)。

　　自冷戰以來,美國大眾文化媒體的這個「反派」角色已經從共
產主義者轉向至被稱為「好萊塢三惡」的伊朗人、阿拉伯人和穆斯
林。如同 Shaheen(2001)解釋:「在電影中,就像在漫畫中一
樣,每一組惡棍都反映了它那個時代的頭條新聞和焦慮。隨著冷戰
時期蘇聯的自命不凡被粉碎,來自外太空的外星人也被超越,新的
影視、動漫中的敵人,開始轉向為穆斯林極端分子」。沙欣
(Shaheen)在 20 世紀 90 年代初對漫畫書的內容進行了一次調查,
認為這種內容分析的結果與之前討論的有關電影的誤傳一樣令人不
安,甚至更令人不安。沙欣總結說:「幾乎所有這些阿拉伯惡棍都
分為三類:可惡的恐怖分子、邪惡的酋長或貪婪的強盜」

（Shaheen, 1991: 3-11）。

在沙欣強調的漫畫書名中，有三本是來自漫威與 DC 出版的漫畫，這項對漫畫書的研究發現，不僅漫畫書的讀者看到每一個英雄都有三個邪惡的阿拉伯人，而且那些所謂的非邪惡的阿拉伯人幾乎無一例外地是被動的、扮演著次要的角色（Shaheen, 1991: 3-11）。這種以成人政治視角製造的世界觀，正是以文化消費作為美國英雄主義宣傳的一大特色。

3. 型態空間

漫畫在視覺的心理空間外，漫畫的型態空間，主要是從生產方式與消費的「閱讀功能」來的，這也是漫畫經由讀者所帶來的空間感知。

將日本漫畫的定義限制是由日本生產的漫畫上的另一個可能原因，這是對現實性的渴望有關。一方面，許多日本讀者對日本漫畫的欣賞等同美國人欣賞美國以外的流行文化享受無異。從這個角度看，漫畫和「現實性」的關係仍然是在日本漫畫中被定調，因為它的故事既是「真實」，同時也是「神話」的起源地，也就是漫畫雖然是一個虛擬世界，但粉迷們卻身體力行地去模仿和裝扮（cosplay）他們。

從某種意義上說，另一方面正如 Vályi（2010）和 Hodkinson（2002）所證明的那樣，漫畫粉絲透過閱讀漫畫形成愛戀的次文化，將圍繞在此消費的支持，以身體力行的真實性聚落（文化空間）為這些愛好者提供了一種體驗的參與方式，他們既可以聲稱自己是群體中的成員與宣示他們的地位，也可以根據群體的中心問題來定位他們自己。

　　若從生產和傳播型態的角度來看，可以說日本漫畫的某些特質是僅限於在日本國內生產的。因為日本漫畫市場最常被提及的獨特品質之一，是其真正無與倫比的發行規模（Nakano, 2009）。這當中包含漫畫的雜誌化系統，以及成功下標題的單行本出版，這些雜誌背後培養的創作者與編輯關係，以及行銷媒體的戰略性組合的重要性（Bernd, 2008: 295-310），都是日本漫畫席捲全球的成功因素之一。

　　由這一觀點出發，日本出版發行漫畫的一系列故事、角色的節奏發展過程中，有許多是眾所周知的事情，像是他們的「責任編輯制」[50]，尤其是連載的雜誌系統（Prough，2010: 99）。他們監控讀者回饋，提供建議，甚至在某些情況下，可以說是共同創作故事（Omot, 2013: 163-171）。在這種以雜誌系統發行的故事上來說，它對故事的發展有著更多的啟示，例如 Omot（2013: 166-169）就曾通過《火影忍者》敘事方式受到改變的研究例子，說明了在給定雜誌中同時連載的故事類型，其分布如何影響特定故事系列的進展，也是社會資產階級的一種權力展現。

　　然而，這對故事的發展往往會有著許多超出預期的影響，在給定雜誌中同時連載的故事類型的分布會影響特定系列的進展，一份出版品中出現多個故事的事實也可以緩解不斷提供被高壓的漫畫人創作壓力，從而影響故事的發展，這種像是連續劇的漫畫雜誌，也必然會對敘事行為產生影響（Natsume, 1997）。這種故事結構更接近小說形式，與沒有懸念的美國漫畫比較來看，美國漫畫明顯缺

[50] 「責任編輯」指的是擔任主要審閱者的編輯或助理編輯。根據《圖書品質保證體系》，圖書的責任編輯由出版社指定，通常由主要審稿人擔任。主要審稿人應該是具有編輯職稱或特定條件的編輯人（蔡學儉，2000：14）。

乏對情節點的反覆重建和對如日本漫畫雜誌連載中的漫畫人物的重新介紹。根據 Moreno（2014: 76）的說法，最初的日本漫畫雜誌連載與早期的連載相比，明顯的發現對敘事進程產生影響，因為早期的故事結構較接近小說形式，沒有懸念，而且明顯缺乏反覆重建情節點和重新介紹首次在雜誌上連載的漫畫角色。

　　再從漫畫場景的鏡頭作為漫畫分鏡上的電影風格呈現來說，McCloud（1994）認為：「這可能與日本漫畫獨特的出版格式和節奏有關」。事實上，日本每週繁重的出版排程和從以動畫電影為導向的創作方法中湧現出來的視覺慣例，可以被看作是相互對應的。此外，其尺寸一直維持發行原始單行本（tankobon）[51]版本大小的日本漫畫，在這種情況下，每頁設定須包含多少資訊與所形成的出版速度重要性也明顯地多。因此，日本發行的每週雜誌，同時會有十幾個發行的系列故事刊出。

　　而美國漫畫最初是以單集系列每月發行出版的，最多一次只有兩期，在此類連載中，英雄們之間深刻的友誼或是戀情等都是不在話下，當然也有《蝙蝠俠大戰超人》、《X 戰警》、《復仇者聯盟》等個性強烈的漫威驚奇英雄們因為立場的不同而翻臉的設計，以便增加故事的新鮮感。

　　也正如此，故事的構成藉由眾角色的組合搭配，加上原本的獨立章節以及重置，就能使角色的英雄事蹟以無限倍數的方式而衍生到無限的可能性。也因為條件的放寬，雖然美國漫畫只是單一題

[51] 單行本（日語：たんこうぼん， Tankōbon），源於日本，指單獨出版、不屬於某一叢書的書籍（漫畫及輕小說方面定義有所不同）。單行本大多只有一冊，但如果頁數較多，一本單行本亦可能分數冊出版（フリー百科事典ウィキペディア，2020）。

材，也就能以多頭馬車的方式變化，在所謂的「正史」之外，讓熱門的角色在平行世界中，有些微的形象改變來滿足讀者的幻想。相對於這種慣例，也使歐美讀者比較能接受不須完全忠於原著的漫畫改編作品。

因此，美國漫畫與日本的出版節奏相比，故事進展相對較為冷淡，這種機制，放眼日本以外的出版模式，其他地方幾乎永遠無法完全遵循日本這種方式製造（Kacsuk，2018: 26）。

4．段落空間

「段落」指的是單元的單位，即是文學小說所說的「章回」。由型態空間連載的日本漫畫，形成因連載分割的「節奏功能」故事段落。這也是美、日漫畫在生產方式上的功能差異。

一般而言，漫畫劇本的故事有兩種製作方法可參考：一是前面所說的「單行本」，也就是單一冊發行，這部分只要將文字腳本依「起承轉合」的故事結構，大致分配在內，再依實際繪製的分鏡表算出成冊的頁數即可。第二種是連載，則故事結構會受到每期出版「章回」的限制，即日本漫畫所謂的「話」（中文翻譯詞），連載每話的頁數大多限定在 14-18 頁間，像知名的日本 JUMP 雜誌中的連載熱門漫畫在如此產生不同的頁數下，再形成「話」的設計，即一話一話的故事結構，有經驗的漫畫編劇會以頁數為基礎，去設計這一話整體的故事內容。

如前所言，在每回的主題上，也就是該話的標題，依照故事結構去推移一個概括的「起承轉合」，開頭接續上一話，結尾收在某個「懸念」。在這個大的架構下，經驗老到的作者會在每一頁或兩頁之間再設一個小主題，在這個主題上再設計單頁分鏡中的故事起

承轉合，每一頁右上都會接續上一頁左下留下的懸念，然後又在左下留下另一個懸念，一個段落接一個段落，周而復始，好令讀者迫不及待想翻頁、想看續集，如此一頁接一頁、一話接一話，成為一串故事。

美國漫畫則在漫畫出版之前，會先發布 3 至 4 頁內容的免費線上預覽，通常其中某些內容可能僅有對話框卻沒有內容文字，而且會加上很多的文字介紹。漫畫正式出版後即發行單期漫畫，當中有文字介紹和幾頁廣告共同組成了當期漫畫。而售價則取決於頁數。

若以單就同一故事而言，日本漫畫故事通常比美國漫畫長得多，美國漫畫不像日本漫畫是聯合在雜誌上發表，而是以較為輕薄的試閱型版本裝訂，之後才以收藏版的平裝本或精裝本方式發行。日本漫畫通常先在雜誌上發表，然後以平裝的小開數單行本出版；其次，日本的漫畫出版也比美國的漫畫多得多。事實上，現在日本出版的雜誌和書籍中，有近 40% 都是漫畫。如今，日本漫畫的生產和流通體制，已經隨著時間的推移而發生變化，並對漫畫形式、流派等的發展產生相當的影響。

過去的一個例子是漫畫租賃業務與「劇畫」Gekiga[52]發展之間的連繫（Suzuki, 2013: 50-64）。至於未來，Nakano（2009）曾指出 APP「手機漫畫」（條漫）的數位發行和消費的影響案例，這部分雖然仍是由閱讀漫畫的慾望所驅動的，但沒有擁有實體書的限制可能會對漫畫結構產生影響，如果不涉及印刷成本，全版著色相信會變得更普遍。Omote（2013）進一步指出，日本在這 3、40 年內不斷地擴大受眾群體中，由單行本的消費形式來轉變故事，這反過

[52] 劇畫是由日本漫畫家辰巳嘉裕所創的名詞，係指繪畫風格比主流漫畫更寫實、符號化程度較低的作品（松井貴英，2019：1-24）。

來可能會對故事創作和漫畫的其他方面產生影響。

　　這些因發行出版的差異，也就成為日本漫畫獨有的「段落空間」型態，是由消費文化所建立的空間機制，與美國漫畫大相逕庭。

5．精神空間

　　此空間為漫畫故事內容敘述的理念與意識空間，可歸屬為「精神空間」，是隱含該時代民族精神與社會「結構功能」價值觀的「空間再現」。

　　從歷史上看，美國漫畫往往以與傳統性別規範相對一致的方式描繪女性，儘管有些誇張（Brown, 2001；Wright, 2001）。因此，漫畫書中的女性被描繪成超性化（sexualization）的形象，身體美往往優先於她們的成就和非身體素質。此外，非白人種族往往淪為從屬於白人角色的配角（Wright, 2001）。

　　漫畫書中對婦女和少數民族的描述，往往反映出對性別規範和種族關係的簡化、誇張和不成熟的看法，這種以白人男性為衝突中的主要角色和侵略者，在階級方面與白人角色相比，黑人角色更有可能被描述為社會經濟地位較低者。儘管這一趨勢在所謂的「現代漫畫時代」取得了一些社會進步，但漫畫業在現代仍然也受到了所謂經濟收入的巨大衝擊（Beaty, 2010: 203-207）。因此在美國漫畫的視覺敘事內容上，我們可以很明顯的發現當代美國漫畫書中主要人物和背景人物的性別、種族和階級差異的精神意識。

　　在出版發行上，美國漫畫也不同於日本的漫畫表現。同一家出版社的角色共存於一個與現實大致相同的世界，這些故事通常是指現實世界中的人、事、地、物，偶爾現實中的重大事件也會影響故

事情節。美國所謂的超級英雄電影幾乎均改編自漫畫，漫畫中的世界是基於現實通過想像力再創造的「新世界」，它與現實生活中的人類世界並行並存，只是英雄們一旦出現，會與現實生活中的形象裝扮有很大的差異，突顯他們的奇裝異服，像是披風、面具、眼罩、盔甲等。雖然他們都是虛構的人物形象，卻遵循大眾的期盼懲惡揚善的崇高理想，使觀眾沉迷其中，彷彿他們就生活在自己身邊一般。這種讓人信服的藝術效果歸其原因，就在於形象較為寫實的角色造型，不僅是因為電影的拍攝現實與演員偶像的創造需求，相信這也是奠基於西方一貫的實事求是的科學精神。

　　另外，眾所周知的是美式英雄漫畫大多以社會寫實、科幻、奇幻之架空世界為題材，例如，大家熟悉的美國漫畫《蝙蝠俠》故事背景是設定在貧富不均，有著種族歧視、犯罪嚴重的高譚市（Gotham），極需要一位正義的英雄出來除暴安良、穩定社會，這一設定與美國當前的紐約市有著相應的對照。另外，這種置入地方精神的意識，在 Marston、Smith（2001）同時提到美式英雄總是圍繞在自我與他者和其他因空間、國界形成過程的身份問題，並常通過「地緣政治」（Geopolitics）[53]敘述與結構問題連繫在一起。正如傑森・迪特默（Jason Dittmer）所說，為了充分理解民族身份，我們必須研究一個國家的流行地緣政治，一個特定國家的民族和國家地位是如何通過其流行文化創造和維持的（O'Tuathail & Dalby, 1998: 1-15）。

　　地緣政治學本身含有「空間實踐」，包括物質的、代表性的、

[53] 「地緣政治」是政治地理學中的一種理論。它主要根據政治結構的地理要素和區域形式來分析、預測世界或該地區的戰略形勢，以及相關國家的政治行為（Flint, 2016）。

本身的治國之道，對地緣政治身份的批判性分析必須與特定民族的流行文化神話緊密相連（Dalby & Tuathail, 1998: 3）。這段內容指的是「大眾地緣政治學」中的大眾文化（如超級英雄漫畫），與美國文化神話和「美國性」之間的關係，以及超級英雄漫畫如何創造和維持一個理想化和神話化的美國身份，而不是指實際的國家領導和外交政策，說明凸顯了美國人利用大眾文化來意涵國家民族精神的企圖，這部分的探討是個相當複雜的問題，已超出本文的研究範圍中，故不予深入討論。

　　如前所述，通過對流行文化與地緣政治學的分析而產生的美國身份是一種虛構的身份，一種通過美國流行小說和文化神話創造的身份。這一個奇妙的人物角色設計，使得數億人能夠自由地承擔一個共同的英雄身份，那就是《美國隊長》的設計。《美國隊長》是利用大眾流行文化在這一過程中扮演的一個模範。「美國隊長」這個角色的國族形象目標非常明確，他將美國民族主義、國內秩序和外交政策的政治項目與個人或身體的象徵符號連結。《美國隊長》的角色通過真正意義上的美國身份，將這些美國精神的空間尺度連接，為讀者呈現了一個既代表國家形象又代表國家的英雄。年輕的讀者甚至會幻想成為美國隊長，在他們的想像中把自己和國家連繫起來，他把自己塑造成一個明確的美國超級英雄，使他既成為理想化的美國國家的代表，又成為美國現狀的捍衛者，這就是美國漫畫在當中植入的國家精神與信仰的代表角色之一。

　　在說故事方法上，美、日漫畫兩強也完全不同。與日本漫畫相比，美國漫畫的題材跨度較大，雖然其漫畫有分級制度，但是美國漫畫的題材大多仍指向為成人。「超級英雄」仍然是美國漫畫的主要題材，拯救人類往往是他們的使命，英雄們有自己的死敵，他們

總是被打敗卻又誇張的不斷復活，一次又一次的捲土重來。例如，《蝙蝠俠》（*Batman*）電影是以 20 世紀 80 年代末由 DC 出版的漫畫小說為基礎，當時漫畫書為了追求文化和文學的合法性而逐漸成熟。吉奧夫·克洛克（Geoff Klock）將這些作品描述意為「重判」、重新審查的「修正主義」（Revisionism）超級英雄敘事作品。克洛克令人信服地認為這些作品構成了一個代表「復仇」的運動。因為它們出現在同一時期，並且對超級英雄敘事有著類似的解構主義手法，這標誌著漫畫書從「單純的」大眾文化藝術品向文學過渡，他的理論核心思想是這些作者成功地解構了多層次文本中的超級英雄敘事，這些文本對美國漫畫傳統的廣泛敘事歷史提出了質疑。

之後，由漫畫改編的超級英雄電影同樣仿效了主流概念的漫畫，開始加入了政治層面，支持當前的霸權主義話語，這雖極可能是保守主義，但也幾乎是美國自 2001 年 911 恐怖襲擊事件後，一貫，甚至強調對抗恐怖主義的救世理想想像的再現，這種以政治與商業視角結合製造的世界觀，也是美式英雄主義精神的特色。

日本漫畫則題材多元，各行各業皆有，舉凡過去、現代、未來、穿越等時空皆有。不同於美國漫畫中獨行俠似的英雄，日本少年漫畫主角設定都只是跟你我一樣的普通人，但是，是以主角為首的整個偶像團隊，團隊中有些看似非黃種人的角色，並不會因為膚色、民族有階級的差異對待，但仍對女性有著較大的身材或體型上的著墨。相對於其他角色，日本漫畫中的主角更多是依靠個人頑強的意志和朋友間的緊密合作來贏得勝利，為了突出意志力的作用，漫畫家往往會設下艱難任務讓主角們去克服，戮力表現他們在關鍵時刻能逆襲成功。在這些漫畫中，我們可以看到大批的熱血少年與

透過努力不懈而有所成就的普通人，這些努力打拚的大眾形象激發了不少讀者的上進心，帶來了積極的社會效應。

美國人類學家露絲・潘乃德（Ruth Benedict）在著名的代表作《菊與刀》（*The Chrysanthemum and the Sword*）中，曾對日本的民族性有相當深入的介紹，這或許給出了一個解釋：「日本是位於東亞大陸東北部的一個島國，其特殊的地理位置使其文化始終與東亞大陸文化保持其獨特性，日本一方面不斷吸收外來文化，同時也維持自身的特色。日本更是一個典型的東方式國家，因為地理環境因素，日本大和民族天生具有一種危機意識，民族精神中充滿了堅韌不拔的精神」（陸徵，2014）。

6．文化空間

也稱為文化場所（Culture Place），是指故事創作內容敘述的空間，屬於特定的時間性和空間性的「本體空間」。

在漫畫的內容上，其空間範圍、結構、環境，主要討論的是漫畫在說故事的敘事與題材選擇上，這是一種具有區域差異性的文化空間。此部分又有兩方面須探討：一是漫畫的故事題材選擇；二是故事內容的敘述方式。

（1）故事題材選擇

對於大多數受歡迎與代表性的日本少年漫畫題材來說，皆呼應了這樣的結論：就是都是具有勵志型的熱血漫畫。相較於美國漫畫的個人英雄主義，日本少年漫畫更注重的是團隊精神，在故事裡，總是設計一個有鮮明特色的主角與身旁魅力不相上下的夥伴，即使是中途歷經坎坷，但在歷經這些磨難成長之後的他們，也能完成共同目標。

　　若從文化社會學和地理學的文化差異角度看，美國主流漫畫的英雄題材大致可歸納其中蘊涵了當初開拓美洲新大陸的勇士精神，成就與歌頌個人英雄主義，及成為世界超級強國後又受到恐怖主義威脅的救世主義、民族主義甚至是霸權主義等有關。反觀日本動漫，一直都是以一群人為一個共同目標、克服重重艱難險阻，最後達成任務，所謂的「英雄觀」和西方有所不同。這可能是日本身處火山、地震、颱風、海嘯等天災頻繁、物資匱乏的海島地理環境，因自然環境造成的不安感。因而自古以來其文化趨於重視周圍環境景觀的重要性，並且強調主角都是一群團結合作（對抗天災）的人們（群體）而非個人。加上受中國儒家思想與佛教信仰薰陶，有別於美國信仰的非上帝即撒旦的基督教善惡二元性，與強調救世的英雄主義。

　　所以，我們可以看到美國主流漫畫中，尤其是 DC 或漫威系列的超級英雄，幾乎都是單打獨鬥為多，直到 1963 年開始強調單一超級英雄已無法應付強大敵人作戰的《復仇者》系列出現，即後來我們從影視上發現的《復仇者聯盟》（*The Avengers*）團體戰出現，才有些改觀。美國漫畫雖然仍然延續著正邪不兩立的主題進行，但其個人英雄主義的說故事方式、主角設計與之前的文獻研究已有些差異，是否呼應了時代視覺文化與消費需求的調整？亦或是如同上述美式文化的內容題材選擇總是意涵著當下地緣政治？例如從以往自個人英雄主義的美國聯合歐洲、澳洲、印度、日、韓等民主國家圍堵蘇聯到國際恐怖組織的「復仇者聯盟」，甚至是圍堵當下崛起的中國一樣？相當具有想像，這部分是另一個課題，還有待進行更深入或進行另一個研究討論。

　　但是不可否認的是，漫畫的視覺景觀有著代表當代的視覺文化

風格，更有著地緣政治的政治含義，更是當代文化景觀的進行式縮寫。例如，以美國漫畫來看，從上世紀初美國國內的經濟大蕭條到當今的反恐時代，過去幾十年，美國社會發生了翻天覆地的變化；然而英雄角色的形象改變不大，均是以匡扶世界為己任的主要設定。例如著名的《超人》、《蝙蝠俠》和《美國隊長》不僅反映了第二次世界大戰期間美國英雄主義的建立，這些具有正義感的人物使得美國人眼睛為之一亮，他們支持弱者的強者性格，也給一群被壓迫的新移民或被恐怖主義威脅帶來了精神上的安慰。這些超級英雄漫畫系列具有數十年的生命週期，漫畫家不斷根據時代的變化推出系列作品。但一般來說，就超級英雄而言，它們更像是時代的產物，例如，它的崛起時期多在社會動盪、經濟衰退或大戰時代，冷戰的結束使英雄漫畫和電影停滯不前，超級英雄的崛起顯然是由於美國自 911 事件之後的恐慌有關，而救世英雄的出現適時地滿足了潛在的社會和心理需求。

　　因此，美、日漫畫中的文化價值觀差異是明顯易見的，雙方這種審美也就在於這些區域文化的寫實與寫意、直接與含蓄、宗教與文化信仰的不同，顯現出民族文化所累積信仰上的內向性與外延性，及地理環境上的分隔、歷史過程的推演等所顯露出的文化差異。這意謂了美國漫畫與日本漫畫的文化立場，更直接或間接的表明了當代的美國人與日本人對歷史觀和世界觀的某種認知程度。

　（2）故事內容敘述

　　故事的內容屬於漫畫敘事的「本體空間」。日本少年漫畫故事多選用歷史、生活、奇幻、冒險、推理類等。其場景的設定，無論是架空或現實世界，其描繪的空間景觀，皆有創作者身處該地域的文化痕跡，有意或無意的置入當地建築、文化信仰、神話傳說、民

俗生活等面貌。例如日本漫畫《火影忍者》，故事雖然是個未經說明與架空的忍者世界，但當中出現的場景，幾乎是完全復刻日本傳統文化與生活的世界觀與社會觀。裡面的神祇，如伊邪那岐、伊邪那美、八歧大蛇、輝夜、天照等，也都是日本神道信仰的神話角色。這些帶有濃郁「場所精神」的故事描寫範圍雖然奇幻，但生活感官經驗、價值觀仍主要在現實生活範圍內，細膩刻畫人世間的各種現象，以現實生活為創作基礎，更關注於表現生活中細小的感情、心境等變化，對社會心理現象研究較為深入，所以能激勵人生、喚起讀者思考，因而故事情感表達細膩，節奏也較緩慢。

美國漫畫的故事內容主要是正邪對抗，背景時空多為科幻或現實世界行俠仗義的情節為主。內容呈現的也是以類似美國紐約曼哈頓這種大城市為舞臺，科幻背景則仍然以老牌電影《星際大戰》（*Star Wars*）的原形為模型，只不過由原先設定的地球反派、恐怖分子轉換成邪惡欲毀滅地球的外星人而已，其本質仍是一貫的美式精神與文化。無論日本或美國漫畫的故事場景設定，由其服飾、建築、自然場景的設計造型與型態等，甚至很多建築都能查的到與現實世界的對照版，從中能體會該區域的自然或文化景觀。如之前提到的像是《蝙蝠俠》故事背景設定的是高譚市（或稱哥譚市），那幾乎是紐約市的翻版，隱喻的正是當時 70 年代被稱為萬惡之都，充斥暴力、毒品的不夜城──紐約市。其實早在《蝙蝠俠》於 1939 年登場前，高譚市（Gotham City）就已經是紐約市長久以來為人熟知的暱稱了，也因而代表著時代意義及有著風格晦暗的《蝙蝠俠》，會以「高譚市」命名的原因（Uricchio, 2010: 119-132）。又或是像日本 *ONE PIECE*（《海賊王》）漫畫，幾乎像是復刻日本本土傳統景觀的《和之國篇》，還有其他冒險地點的世界人文風

情,幾乎都是世界各地的自然與文化景觀縮影,他們皆是取自原有的區域文化景觀型態後,再生產出新的文化景觀,這不僅是文化的空間生產,更是空間的再生產。

另外,日本的漫畫英雄或任何具有競爭性劇情的故事,和美國漫畫的英雄在角色能力設定上,日本的人物主角會不斷地透過修練變得更強,而美國則往往保持同樣的實力,很少變得更強。如果漫畫中的英雄真的變得更強了,通常這種變化不會持續很長時間。例如近期日本甫完結的最紅漫畫《鬼滅之刃》,主角竈門炭治郎與其同伴們一直不斷的修練(包含心智與技能),直至最後變強能擊敗鬼王為故事的設計。同樣比較的是,雖然美國英雄確實也會獲得一些巨大能量的提升來擊敗敵人,例如漫威漫畫旗下的超級英雄《蜘蛛人》(*Spider-Man*)透過改善早期只能用來發射蛛絲裝備的發射器,隨著時代與劇情的演進,性能也會隨之變化及增加。又或者是雷神索爾(Thor),會使用槌子以外的武器,像是在《復仇者聯盟:無限之戰》(*Avengers: Infinity War*)中的戰斧。但是他們的能力都只是因應劇情需要而屬短暫擁有,不會一直在故事中持續使用此武器。

因此,從比較上來看:發現大多數的日本漫畫節奏較緩慢,盡力鋪陳英雄是藉由其培養磨練意志力,與鍛鍊體力增加的技能來打敗對手的「意志形」;而美國漫畫英雄則多是藉由改善工具增強或快速替換新的武器來擊敗敵人的「技術形」。就其故事發展與節奏較快的美國漫畫相較,美國漫畫符合當代的「速食文化」特點。因此,東、西方在其解決問題的思考方式不同,頗堪玩味兒。

另外,美國漫畫也因注重角色的「經營」,在所有英雄之間都有一個共同的世界,即便是在同一個出版公司(例如漫威或 DC)

旗下的主角也會相互影響，這像是蝙蝠俠在高譚市的活動可能會對超人、神力女超人甚至火星獵人產生影響。相反的，雖然日本漫畫在像是 *JUMP* 每週的雜誌上連載，但幾乎這些不同漫畫的主角在故事中沒有重疊或交叉，每部漫畫是每一位漫畫家獨立的故事創作，這明顯與美國漫畫有著不小的生產差異。而日本漫畫則以「敘事」為主，文化底蘊深濃，題材涉及社會的各個層面和學科領域，深入淺出地描繪人類社會的各個方面。隨著商業推廣的蓬勃發展，日本漫畫的繪畫風格也更加多元化、國際化與商業化，誇張的人物設定，同志、色情、暴力題材更是多元豐富，也更加具有渲染力與想像力。如前所言，不同於美國漫畫中大多數是獨行俠似的英雄，日本少年漫畫主角設定的都是以主角為首的整個偶像團隊，主角們更多是依靠個人頑強的意志和朋友間的緊密合作來贏得勝利，為了突出意志力的作用，故事往往會設下艱難的任務讓主角們去克服，並且磨練心智，最終得以反敗為勝。

由這些漫畫中，我們可以看到日本漫畫有著一群熱血的少年，更可以看到許多透過努力不懈而有所成就的普通人，這些努力打拚的漫畫形象激發了不少讀者的上進心，帶來了積極的社會效應，一如《菊與刀》所分析的日本民族精神。所以日本漫畫是藉由一個主角與「團隊合作」的表現，來概括作品要說的內容，而美國漫畫則是根據某種「信念」來創建英雄。雖然美國漫畫的內容較日本來說更為虛構，但情節安排會設法滿足實際社會的要求，相對的也同樣會受到現實政治、外交、經濟的影響而有所反映。與日本漫畫相比，日本漫畫通常會構成「突破現實困境的理想故事」，而美國漫畫的概念則更強調與現實不同，又異於常人的英雄主角會在現實當中如何生活的好奇。因此，儘管超級英雄很強大，但故事中的他們

仍會受到外交與政治因素的束縛並做出妥協的情況。

　　另外，無論在日式或美國漫畫中，這種透過奮鬥、突破現實困境的理想故事處理，日本更善於將其文化價值觀不著痕跡的帶入漫畫之中，一如美國的超級英雄漫畫一樣，當中也充斥著美國人日常生活的元素。所有這些組成部分，從服裝、食物、建築、物品、社交模式等等，在它們的起源文化中每天都是公開透明的，在不同文化背景下的接受語境中，它們將其變得非常明顯，如同搖滾樂（Rock Music）、龐克（punk）或嘻哈音樂（Hip-hop Music）中的比喻手法類似，這些比喻原本與它們的起源背景緊密相連，但它們卻作為風格本身的標誌性元素在外國背景中被引用，因此日本文化中的各種元素也進入了全球漫畫之中。事實上，這種形式和內容之間的內在對應關係影響，可以從 OEL 的國際漫畫早期作品中看出，這些作品不僅傾向於使用日語比喻，甚至會將整個故事設定在日本。

　　正如 Cohn（2013）所指出的，日本製造的另一個文化背景因素是將文化「走出去」，也可能以漫畫開拓更廣闊的日本視角的文化環境於世界，形成一種經濟的後殖民文化戰略。

（二）生產內容比較

　　據文獻與漫畫文本的觀察，在促成漫畫消費文化的空間生產內容上，最主要的即是用來敘事的「框格」。它是一種完全視覺的、限定的世界觀，漫畫的「造型符號」與「詮釋符號」皆置於框格中，是精神與想像同時馳騁於虛擬空間獲得滿足的感知體驗，也是塑造角色血肉、靈魂的孵化器，更是漫畫這門藝術獨有的敘事形

式。所以，漫畫視覺的空間感知最顯著的特徵之一，就是藉由框格在頁面上的排列方式與頁面布局的「外部合成結構」（Cohn, 2011: 120-134）。

　　從這個意義上說，組合是框格的「外部」，即它在頁面等更大結構中發揮作用，而不是「內部」（即框格內的圖像內容）。在美國漫畫中，頁面布局被認為是依照從左到右的順序閱讀，這是從書面的文字語言與閱讀文化繼承而來的，這與日本漫畫相反。歐美一些研究者，已經做出了漫畫版面上分鏡框格和圖像意義之間有著不可分割的連繫原因（Barbe, 2002）。

　　而從「內部」，也就是框格被「閾限」的感知內容，即是本研究比較的結構重點。早在 1994 年 Scott McCloud 的研究中，就曾針對東西方在漫畫框格內的視覺經驗做出比較，該研究指出框格到框格的轉換，不僅存在於並列的漫畫圖像之間，框格布局的變化也將改變框格內的圖像意義。並且框格的大小、頁面上使用的框格數量、框格的形狀、框格與框格的「溝」的出現頻率，都將可能會改變圖像的含義。而圖像的取景視閾、視點角度，也將決定對敘事內容的時間與空間感知，進而對故事產生認同，這在美、日不同文化差異下的視覺空間感知處理上大不相同。但其統計距今已有一段不算短的時間，而且主要是以手塚治蟲時代的漫畫樣本作為對照，如今在日本漫畫多元發展的今日，筆者認為有必要重新檢視，以便瞭解東、西方的視覺文化在當代全球化的視野下，是否有融合或仍處分異之中。

　　因此，本研究欲藉由研究工具，重新揀選樣本，藉所得出的漫畫分鏡框格內容，有助於我們分析與判讀當代美、日漫畫在視覺上的敘事文法與空間生產差異。再根據 Scott McCloud 等人當初對美

國漫畫的研究，與之比對早期與當代東、西方漫畫在視覺空間生產
方式上的異同，提供較具科學的量化論證。

1. 研究方法與限制

　　本研究主要是藉由在當代大眾文化媒材下，選擇以敘事產生感
知的文化消費漫畫文本作為研究母體，探討在視覺文化中，其符號
如何影響空間生產進而產生文化消費的原因。對文化轉向下其他諸
多理論面相，如政治結構、經濟市場、產業行銷、美學等，不進行
深入討論。

　　另外，本研究實證取樣母體，主要是以代表東方漫畫風格創作
的日本漫畫文本為標的範圍，這也是國內較常見到的漫畫景觀型
態。研究內容屬於視覺心理學之創作議題，在筆者個人本職學能與
主觀程度之喜好下，對文獻資料的選擇、梳理、研究工具操作或有
誤差與囿限。然而，藉由國外文獻與歐美學者對美國漫畫的分析論
證，進行本研究採樣的當代日本少年漫畫比對分析與討論，得以客
觀提高其信度。

　　在研究限制上：本研究文本抽樣標的，選擇具有英雄概念題材
的日本少年漫畫，作為探查近十年日本漫畫景觀與視覺空間生產上
的樣貌，這也是當代台灣最流行與熟悉的漫畫景觀，以便進行研究
討論。本研究主要是以 Scott McCloud 和 Cohn, Neil 等人對美國英
雄漫畫的研究為對照基礎，這也是當代被公認為最具參考價值的漫
畫研究文獻。在國內相關研究部分，李衣雲曾在其《漫畫的文化研
究——變形、象徵與符號的系譜》專書上，針對美、日與早期的台
灣漫畫符號做出線條、文字、畫框等符號相關研究（李衣雲，
2012）。筆者為區別其研究方向，則將其重點放在當代日本漫畫框

格的空間序列感知與視覺文化意義上。所以，本研究在實證上，僅做日本漫畫的統計分析，未做美國當代漫畫的統計。因為，誠如李衣雲（2012）所言，雖然 Scott McCloud 的研究，距今已有一段不算短的時間，但美國漫畫的說故事方式（分鏡），多為沿襲被稱為美國漫畫藝術大師，有國王（The King）綽號的美國漫畫家傑克・科比（Jack Kieby）所建立的系統風格。這自筆者收集的文本分析看來（表 5-3-1），變化也極小，認為不會影響研究，仍然具有信效度。

表 5-3-1　2019 美國（含漫威、DC）暢銷漫畫排名 100 之取樣 50 部樣本資料表（PREVIEWS word，2020）

DETECTIVE COMICS #1000	SPAWN #300	X-MEN #1	BLACK CAT #1	DCEASED #1
ABSOLUTE CARNAGE #1	MARVEL COMICS #1000	HOUSE OF X #1	POWERS OF X #1	WAR OF REALMS #1
SPAWN #301	SYMBIOTE SPIDER-MAN #1	SPIDER-MAN #1	BATMAN SUPERMAN #1	POWERS OF X #6
HOUSE OF X #6	DCEASED #2	POWERS OF X #5	HOUSE OF X #5	BATMAN LAST KNIGHT ON EARTH #1 (MR)
SILVER SURFER	SILVER SURFER	NEW MUTANTS	POWERS OF X #4	BATMAN WHO

BLACK #1	BLACK #1	#1 DX		LAUGHS THE GRIM KNIGHT #1
HOUSE OF X #4	CAPTAIN MARVEL #1	JOKER YEAR OF THE VILLAIN #1	HOUSE OF X #3	BATMAN WHO LAUGHS #2
DOOMSDAY CLOCK #9	WALKING DEAD #192 (MR)	HOUSE OF X #2	SAVAGE AVENGERS #1	POWERS OF X #2
DOOMSDAY CLOCK #10	WALKING DEAD #193 (MR)	BATMAN DAMNED #3 (MR)	X-MEN #2 DX	DOOMSDAY CLOCK #12
AMAZING SPIDER-MAN #25	GUARDIANS OF THE GALAXY #1	DOOMSDAY CLOCK #11	POWERS OF X #3	AMAZING MARY JANE #1
BATMAN LAST KNIGHT ON EARTH #2	CONAN THE BARBARIAN #1	BATMAN WHO LAUGHS #5	STAR WARS GALAXYS EDGE #1	ABSOLUTE CARNAGE #3 AC

　　另外，因有些日本漫畫出版仍處與連載中尚未完結，所以抽樣方式以該漫畫連載之集冊中，隨機抽樣某一冊之單行本作為研究，雖然未能概全，但均為同一作者之作品，其表現形式、創作風格仍具有一貫性之效度。日本少年漫畫的定義也因題材內容並非全是以打鬥、動作之故事為主，但在選擇的母體樣本比例上並不多。所以，本研究的抽樣比較文本仍盡量選擇以動作、打鬥、對抗為主題內容之漫畫為首選，以便與幾乎皆為對抗、動作、打鬥為主題內容

之美國英雄漫畫，作為較具同質性之基礎進行比較。

　　其次，本研究以連環漫畫為研究樣本，對於一些特殊漫畫個案的文化混合風格、APP 手機漫畫（條漫）等形式與其他題材的漫畫文本，未予關注及探討。雖然在推論上的內容分析與比較上未臻全面，但藉由本研究工具操作所得出之研究成果，對於當代日本主流漫畫在視覺文化與空間的生產符號上，相信仍提供可資參考之價值。

2．研究工具與步驟

　　在進行方法論之實證研究前，漫畫的文化轉向研究，是將其視為文化地理學的文化景觀和生產空間，作為文化消費的商品和反映，這部分有三個基本面可資討論：

　　首先，是從上述章節之文獻上，將漫畫的文本如何作為具有文化景觀組成的文化符號部分進行闡釋，其中包括連環漫畫定義、創作形式與內容、文本本身的空間特徵以及符號在此空間生產的方式等。其次是視漫畫景觀可作為文化景觀，分析其人為生產（創作）環境，或操控方式（拜物教）形成具有「消費」意義的視覺文化景觀與空間的原因探討。這些也都是源自於漫畫文本的敘事空間感知結果，也就是本研究主要的探討點。

　　因此，最後在方法論上，藉由上述文獻之立論基礎，透過選擇案例於本章節進行實證，將漫畫敘事方式作為主要視閾感知的空間生產解釋，並如何作用於文化景觀，及如何影響人對景觀的視覺心理感知，以及因「文化差異」形成不同的漫畫景觀與生產方式等原因之理解。

（1）文本分析法（Textual Analysis）

「文本分析」是用於描述、解釋和記錄視覺訊息特徵，理解文本的各種研究方法的廣義術語，目的是描述文本中的訊息內容、構成和功能，也就是漫畫文本的意象、敘事視角和結構。

「漫畫」本身是一文本（test），其方法論主要是分為「拆解」與「詮釋」兩種。所謂的「拆解」，是將研究樣本「作品」，透過觀察其部分之間是如何拼湊組合在一起，探討其關連性意義。「詮釋」是透過質性探討，對於社會價值的解釋與傳統知識相連的價值，例如心理分析、符號學理論、馬克思思想、社會學、人類學或女性主義思想……等等理論架構。可以從不同的角度對文本有不同的詮釋，提出不同的解讀結果並應用到文本之中（Berger, 1995）。

在分析過程中，考慮的重要因素包括選擇要研究的文本類型、獲取合適的文本，以及確定在分析文本時採用哪種方法（McKee, 2003）。所以本研究依據研究目的，所採取的方式是後者「文本詮釋」為主，「拆解詮釋」為輔，用來解讀作品的策略過程。

進行方式則分為三項：首先是分析所持的角度與立場，本研究以視覺文化符號為觀察分析重點，這也是漫畫本身所強調與獨特的視覺符號，這些符號與消費所建立的關係，分析事實與真實差異之現況立場是否一致，提高論述的信度。其次是反省與自覺，由於在同一論述中，其性質也不盡相同，其「原因」的質疑會不斷持續出現，除了藉由文獻的釋疑外，經由反思辯證後可以展現論述的客觀度。最後，方歸納思考與實踐當中的價值與影響問題作為結論。

（2）比較研究法（Comparative research）

「比較」是認識事物的基礎，是人類認知與確定事物異同關係

的區別方法（Bereday, 1964）。經文獻與文本觀察得知，所有的漫畫，均是以角色（圖像）、框格（分鏡）所呈現的景觀符號及敘事文本為其空間生產方式之基礎。本研究目的為探討美、日的漫畫視覺景觀與空間生產差異，比較的設定是同一主題（英雄題材）的漫畫文本框格視閾，在不同文化區的呈現方式。比較重點在於其視覺景觀背後的文化特徵、社會、族群結構分析，強調其視覺對於漫畫景觀、空間生產的文化表現形式差異。

漫畫的視覺經驗源於漫畫文本，是依賴於它的結構和外觀，創作者主要操控的是頁面的框格、符號和版面構圖位置的經營，這些特徵主要是在傳達作者的思想和訊息。在漫畫語言的構成中，繪畫本身是屬於空間的表現藝術，用於顯示故事發展和變化的時間過程序列，空間順序決定了閱讀時間順序，這也是漫畫敘事中的時空觀體現。McCloud（1994）說明：「當我們的視線在空間中移動時，同時它也在時間中移動」。意謂在漫畫世界中，時間和空間是同一個東西。一本漫畫書的主要構成元素包括版面、圖像、對話框、文字和各種符號與線條，它們以各種大小框格（分鏡）的「閾限空間」容器承載所有訊息。而且框格也是一種邊界，可以創造圈割一個新的世界，並賦予圖像與物理世界不同的新品種，它不僅可以從外部世界以客觀的尺度呈現，而且可以從心理感知的世界捕捉特殊的主觀尺度。

漫畫也由於其閱讀的方式，它本身需要一個空間（版面）來承載。這個空間一樣是由圖像、符號、文字等各種元素以分鏡框格方式所建構的空間來進行重構，也是對現實進行重構、對於人們自身、世界的認識進行重構。從創作者的角度而言，它反映著創作者對於現實人生或物質等世界秩序的認識。從讀者的角度，因閱讀過

程中的理解方式、能力等因素，再次對這個空間進行重構，他們會在自己的腦海中，勾畫出自己對漫畫中角色、社會、自然、環境等秩序的理解。所以，藉由「比較分析」，得以理解美、日漫畫在景觀與空間生產方式下所呈現的視覺文化型態與差異。

　　同樣是以英雄題材為主流的日本當代少年漫畫文本，透過文獻分析與文本的觀察，可以六種主要形式與內容作為雙方漫畫的比較項目，並依研究目的釐清其文化景觀與空間生產之屬性關係，進而瞭解漫畫在視覺文化下的景觀與空間結構意義（表 5-3-2）：

表 5-3-2　漫畫在視覺文化景觀與其空間生產之屬性關係表

形式	景觀型態	空間型態
	角色造型　→	視覺空間
	分鏡方式　→	心理空間
	版面風格　→	型態空間
	篇幅設計　→	段落空間
內容	故事隱喻　→	精神空間
	題材內容　→	文化空間

（3）內容分析法（Content Analysis）

　　內容分析法可以區分為概念分析（conceptual analysis）和相關分析（relational analysis）。針對漫畫這門同時具備文學與圖像藝術的媒體特殊屬性，本研究依研究目的採取「概念分析」，其目標是確立特定概念（concept）在分析文件中存在和其出現的次數。分析內容將依規則抽取當中之框格、分鏡、符號等有關形成視覺空

間符號型態的概念部分，對擬訂之項目和分析單位加以計量，用數字編碼分析漫畫在空間敘事上取景出現的次數、比例，以達到有效的客觀要求。藉此作為系統化和客觀化的分析，以探查代表東方漫畫形式風格的日本少年漫畫，在空間美學敘事上的特徵內容所蘊含的意義。這不僅對空間型態內容作敘述性的解說，並且推論、形構其空間符號對整個漫畫景觀與傳播過程造成的影響。

　　從文獻得知，漫畫中的連續框格是漫畫敘事與空間生產形成的主要型態，雖然內容分析法在推論、解釋上有質化的成分，但在發展上仍是以量化的概念來推演，可將其質化資料轉化成具量化意義的統計資料，也可以經由編碼（Coding）的過程回溯探討資料的質性意義。所以，必須針對欲探討的問題，發展操作型定義、界定其分析單位。例如，本研究必須界定哪一些敘事「分鏡」為研究的目標對象，漫畫中的每一個「框格」表達的鏡頭語言即是擷取之元素，再進行分析記錄編製，以設定分析單位。

　　根據日本主流漫畫出版統計，以具有上述同質性之漫畫題材與表現形式，作為雙方漫畫的個案比較基礎對象，包括實體紙本與網路連載漫畫。在時間尺度上，以 2009 至 2019 年台灣較易取得之近十年暢銷之日本少年漫畫實體，與網路連載之出版品抽樣 50 部（冊）作為母體樣本（表 5-3-3）。取得方式為依名單由網路付費下載或購買實體出版品，進行漫畫的形式、內容與各種再現於當代視覺文化的景觀型態、圖像語意及空間生產方式等個案探討。以便與 McCloud 當初所做的美國英雄漫畫理論比較，評比明確的定義變項為「有」或「無」的判別，並記錄每頁出現之次數，誤差設定為正負 3%之間，作為最終歸納統計結果。

表 5-3-3　2010~2019 日本暢銷少年漫畫取樣 50 部樣本資料表（書名以台灣翻譯為主）（Manga, 2020）

七大罪	王者天下	死神	東京食屍鬼	我的英雄學院
ONE PIECE 海賊王	信蜂	黑執事	銀魂	魔奇少年
七龍珠超	食戟之靈	狼與辛香料	進擊的巨人	鋼之煉金術師
獵人	棋靈王	獸神演武	BIRDMEN 鳥男	驅魔少年
火星異種	火影忍者	青之驅魔師	美食獵人	名偵探柯南
通靈王	黑子的籃球	銀之匙 Silver Spoon	JOJO 的奇妙冒險	東京卍復仇者
一拳超人	妖怪少爺	惡魔奶爸	咒術迴戰	結界師
境界觸發者	黑色五葉草	Dr.STONE 新石紀	遊戲王	東京復仇者
鏈鋸人	化物語	約定的夢幻島	家庭教師	鬼滅之刃
黃金神威	暗殺教室	監獄學園	關於我轉生成史萊姆這檔事	鑽石王牌

（4）操作步驟

　　類目制定是內容分析之重要變項，將影響編碼的進行，編碼的結果則會影響結論的取得。因此，類目制定也當依研究目的不同而有所區別。本研究分析的是漫畫視閾空間的分鏡（框格），所以，類目訂定則是分鏡的各種「鏡頭語言」含意。在本研究中，根據 McCloud（1994）曾用過的「空間轉場分析」、「鏡頭取景分析」、「場景意象分析」等三個部分作為類目區分方法。

　　類目定義主要是針對取樣樣本的漫畫家們，在漫畫創作中的敘事使用觀點，包含各種鏡頭語言之轉場、觀點、意象等作品畫面表現方式上的分析，探查日本漫畫在空間敘事上的視覺感官特徵。並以層化抽樣的方式，分析取樣樣本，在進行分析前，先以文獻將日式「少年漫畫」的名詞釋義進行定位，再選擇取樣時間 2010 至 2019 年之作品件數為計數單位，製定分析的類目代碼有「空間敘事方式」A、B、C，3 項代碼與「鏡頭內容」A1-A6、B1-B5、C1-C5，共 16 項代碼（表 5-3-4）。

　　目的主要是分析出以空間敘事為生產的漫畫文本，在框格視閾中造成視覺空間的感知經驗，進而理解以亞洲日本為代表的東方在近十年當代漫畫藝術的表現上，作為區域文化差異理論基礎建置。「空間轉場」的「轉場」，原是影視行業裡的一個專業術語。從「轉場」字面意思上，可理解為「轉換場景」或「轉換時空」，即用視覺心理空間模擬物理空間（表 5-3-5）。

　　「鏡頭取景」方面，漫畫中的每一個框格（鏡頭）都表達了一個被閾限的空間視點（表 5-3-6）。就整體而言，這個被框架的視點，被認為是敘事的姿態，它表達了敘事者對於故事事件的主觀與操控，同時決定消費的讀者視閾，以便達到對故事的認同心理感知。這種敘事語言主要是呈現「語言意識」（language awareness）的角色語言。這部分，威廉・詹姆斯（william James）可說是第一位將意識流引入文學領域認的人。他認為：「人類意識一直在處在動的狀態下。不同於描述簡單的行動或語言，意識流試圖描述角色的各種思維過程，例如內心獨白，內心欲望、動機、聯想，想像和不完整的想法等來表達角色的觀點，將角色的抽象心理活動轉化為具體的畫面或語言，並直觀地呈現給接收者」（James, 2007）。

　　對讀者而言，閱讀視點因受鏡頭取景的更迭，會影響讀者詮釋場景情節的看法。是一種以我們的眼睛模擬在影視中的攝影機位置、畫面剪接和構圖所創造場景的敘事姿態。「場景意象」是一種敘事語言（narrative voice），用於介紹人物內心想法、暗示隱喻事件等，並將作品中的資訊傳達給讀者（表 5-3-7）。簡單說，就是在場景中以事物、蒙太奇手法或暗喻的方式，表達場景空間表象下所隱藏的寓意或情境，也可能是預言、暗示或角色的內心意圖、想法等。

表 5-3-4　研究類目定義與分析目的

編碼	類目	編碼	類目	分析目的
A	空間轉場分析	A1	從片刻到片刻	探討敘事者對時間與空間推移的「觀點」
		A2	從動作到動作	
		A3	從主題到主題	
		A4	從場景到場景	
		A5	從觀點到觀點	
		A6	無關聯或不連貫	
B	鏡頭取景分析	B1	遠景	探討敘事者對於空間場域的「角度視點」
		B2	全景	
		B3	中景	
		B4	近景	
		B5	特寫	
C	場景意象分析	C1	敘述性場景	探討敘事者欲透漏給讀者在敘事空間中隱藏的「訊息」。
		C2	抒情性場景	
		C3	氛圍性場景	
		C4	主觀性場景	
		C5	意象性場景	

表 5-3-5　空間轉場分析說明表

類目（轉場別）	定義說明	圖　示
從片刻到片刻 Moment-to-moment	顯示較為細微的、短時間的流逝。例如眨眼的張闔動作、人物轉身、掀頭蓋的動作等。	
從動作到動作 Action-to-action	顯示整個動作的發生。例如揮動、轉身、打鬥等連續的大動作。	
從主題到主題 Subject-to-subject	顯示同一場景下，從一個對象到另一個對象的主客觀視點切換。例如觀眾眼中的主角 A 視點游移到主角 B 的視點。	
從場景到場景 Scene-to-scene	在兩個不同環境之間的切換，是表示時間或空間的場景轉換。例如室內到室外、天空至地面、現代到未來等。	

表 5-3-5　空間轉場分析說明表（續）

類目（轉場別）	定義說明	圖　示
從觀點到觀點 Aspect-to-aspect	顯示眼睛模擬攝影機遊移鏡頭所顯示環境各方面的視點。例如視點從桌上的物品，遊移到留下此物品的角色等。	
無關聯或不連貫 Non-sequitur	指的是前、後畫面無連續意義的連接，框格之間沒有直接邏輯關係。	

筆者參考重製（McCloud, 1994）

表 5-3-6　鏡頭取景分析說明表

類目（取景別）	定義說明	圖示
遠景 Long Shot（LS）	為顯示故事空間場域環境。鏡頭有著較為深遠的景觀，人物在畫面中僅占有很小位置。	
全景 Medium Long Shot（MLS）	以表現角色全身或較小場景全貌的畫面。可在全景中看清人物動作和所處的環境。	
中景 Medium Shot（MS）	俗稱「七分像」。是指攝取角色小腿以上部分的畫面，或用來拍攝與此相當的場景鏡頭。	
近景 Medium Close-Up (MCU)	是指攝取角色胸部以上的畫面，有時也用於表現景物的某一局部。	

表 5-3-6　鏡頭取景分析說明表（續）

類目（取景別）	定義說明	圖示
特寫 CLOSE-UP	指近距離內攝取物件，主要是強調人體的某個局部，或相應的景物或物件細節等。	

筆者參考重製（Cohn, 2011）

表 5-3-7　場景意象分析說明表

類目（場景別）	定義說明	圖示
敘述性場景	一般描繪故事發生的時間與空間場域背景等。	
抒情性場景	隱喻性的象徵場景。例如，花瓣、霧、星光、海浪等。少女漫畫較常用。	

表 5-3-7　場景意象分析說明表（續）

類目（場景別）	定義說明	圖示
氛圍性場景	破格、跨頁全景、留白、黑幕、誇張透視、效果線等。表現故事情節的張力畫面。	
主觀性場景	以自然景觀為視點。例如，以太陽、雲、瀑布、流水、落葉等。代表時空轉換的象徵意象。	
意象性場景	心理意象、內心情緒、泛化意象、觀念意象和審美意象等。例如，表現內心驚恐之扭曲線條或喜悅的陰霾、花朵、星光背景等等「非常規」特性。	

筆者參考重製（沈貽偉，2012）

3．空間轉場的分析結果與討論

　　長條圖所展現之數字，為統計取樣漫畫文本依代碼在每頁出現

的次數。

在日本漫畫敘事對空間轉場分鏡的視覺推移觀點上，從這一特別的編碼版面，可以定量地衡量日本漫畫對主觀觀點的表現，以便與文獻資料的美國漫畫研究對照（圖 5-3-1）。

圖 5-3-1　空間轉場分析統計圖

統計結果發現：日本漫畫在空間轉場的分鏡上，以編碼 A3「從主題到主題」的出現次數最多，其次是 A5 的「從觀點到觀點」，第三是 A4 的「從場景到場景」。再其次為 A2 的「從動作到動作」、A1 的「從片刻到片刻」，最少出現的是 A6「無關聯或不連貫」。

從統計圖表上看來，首先是 A3 的「從主題到主題」這類目出現次數最多，且與其他的轉場方式有極大的差距。意謂在同一主題之下，不同人稱視點的鏡頭角度最多，這也代表了主客觀視點的轉

移，是一種對環境周遭及角色的平權視點，也是日本漫畫對於空間敘事的轉場特徵。其次，明顯易見的是 A2、A3、A4、A5 這幾種類目的轉場方式，也是日本漫畫最常見的轉場方式，同時也是 Scott McCloud 研究的美國漫畫同樣最多出現的轉場類目。與本研究比較下，這部分在美、日兩方的漫畫主要轉場方式也是一致，其中 A2 的從動作到動作，是指角色的運動動作。

　　這在美國漫畫出現次數的比例最多，而日本漫畫則不凸顯。這可以從文獻對照得知，解釋為美國漫畫是以角色（英雄）為敘事重點，畫面聚焦於主角的運動上，是以「動作」為優先的轉場方式，而且重疊框格的分鏡方式，有如靜態觀察者在觀察其運動軌跡一樣，這是一種「客觀」的觀點（McCloud, 1994）。

　　而日本漫畫是以敘事為主的「事件主題」為主要視點。所以，「從主題到主題」次數最多，證明日本少年漫畫雖然也以運動、打鬥等劇情為主，但是在畫面故事節奏上不若美國漫畫明快外，在轉場的設計上，仍然以較為主觀分散眾人視點與環境觀察的方式進行，在框格的編排設計也較美國漫畫來的保守許多。A5 的「從觀點到觀點」是當時 Scott McCloud 以早期手塚治蟲漫畫，統計出現最多次的漫畫轉場方式，這在美國漫畫很少見，也跟本研究統計結果有差異。原因是否純屬為手塚的個人風格？亦或當時普遍的漫畫風格所致？還是題材的差異有別？本次研究樣本統計的時間是近十年的當紅少年漫畫，是否也有時代風格的差異？基於本研究限制，有待日後更進一步釐清。

　　但是，無論從 Scott McCloud 早期研究，日本漫畫（手塚治蟲時代）出現最多的 A5「從觀點到觀點」的同一場景中視點移動方式，到本研究出現最多的 A3「從主題到主題」的主客觀人稱視點

的輪動，或許漫畫題材不見得相同，但是都充分顯現出日本漫畫仍維持的主客觀視覺平衡與同時環顧環境的一貫原則。

出現次數最少的 A6，即所謂的「無關聯或不連貫」畫面轉場，這在 Scott Mc Cloud 於美國漫畫的研究上也幾乎沒有統計到，他也不諱言說美國漫畫從不運用這樣的方式轉場。但是這類鏡頭，不一定視為無邏輯關係的不連貫鏡頭。依筆者觀察，這鏡頭卻較常見於用做「氣氛」塑造技巧的少女漫畫中，這種方式有無特殊含意？因少女漫畫不在本研究樣本討論範圍，有待日後再予討論。

最後的差異是在 A1 的「從片刻到片刻」的角色局部連續小動作，這在觀察的母體樣本的美國漫畫也幾乎沒看見。日本漫畫出現次數比例雖屬少數。但是，從 Scott McCloud 以日本早期手塚治蟲，與同時期幾位漫畫家，如時森之章太郎等人漫畫作品的轉場統計結果來看，仍然比現在當代日本少年漫畫要多得多。

所以，我們幾乎可以斷定自手塚治蟲之後至今，日本漫畫仍然保留了一些這樣的轉場方式，這個對比，成了美、日漫畫在轉場分鏡設計中「有」與「無」的極端差異。McCloud（1994）的解釋為：「美式文化是目標導向，西方的藝術與文學都在一定的道路上進行；日本漫畫則蘊含了東方迂迴、曲折、含蓄的寫意藝術理念」。這種敘事方式也是美式與日本漫畫的文化差異證明之一。

4. 鏡頭取景的分析結果與討論

第二部分的統計目的是為了獲得日本漫畫在空間取景上的偏好視點。有助我們瞭解日本漫畫對於故事事件的關注點，與決定對讀者視閾操控的敘事方式，以便與美國漫畫比較，做出東、西方對敘事空間認同的心理感知差異（圖 5-3-2）。

圖 5-3-2　鏡頭取景分析統計圖

　　從分析表上得知，日本少年漫畫是以 B4 的近景視閾角度為出
現最多次的取景，其次依序為 B3 的中景構圖、B2 的全景構圖、B5
的特寫構圖與最少的 B1 遠景構圖，這意味著日本少年漫畫中最常
見的取景構圖是 B4 的近景。根據此結果與（Cohn, 2011）研究比
對顯示，美國漫畫使用 B2 全景與長鏡頭的比例明顯略多於日本漫
畫，而日本漫畫使用的中、近景構圖也多與美國漫畫相同。另外，
日本漫畫比美國漫畫使用更多的 B5 特寫鏡頭，儘管這部分沒有顯
著的差異。但是，從觀察的樣本看來，在多樣性的框格形狀與取景
構圖來說，美國漫畫卻明顯較多與日本漫畫。

　　這項結果也呼應了 Cohn（2011）的研究，他認為：「美國漫
畫和日本漫畫在框格取景構圖上存在著顯著差異，美國漫畫在框格
中顯示完整場景的頻率遠遠高於顯示部分場景的頻率」。從本研究

統計相比之下，顯示日本漫畫框格使用的 B2 全景構圖框格要少得多，即使是 B3 的中景，也遠超過了 B2 的全景構圖數量。

　　這意味著日本漫畫超過一半的框格中顯示的場景是不完整的場景。這些結果似乎支持一個觀點，即日本漫畫構圖允許更詳細描述環境的各個面向。因為，這有助於漫畫家將單一個環境分解成更多、更小的部分。通過將焦點放在較小的部分而不是較大的整體上，讓環境元素呈現出更大的特殊性，而不僅僅是整體場景的一部分，這將迫使讀者在腦中建構完整的空間環境。在某種程度上，日本漫畫提供了環境和對象的細節，也同時再次呼應了日本漫畫的敘事焦點是放在「周遭環境」的關注上。鑒於這些結果，可以對 McCloud（1994）在美國漫畫中發現的大量動作轉換提出解釋：「美國漫畫可能是由於要讓讀者關注角色的動作全貌，方利用全景或長鏡頭構圖版面的支配來驅動」。

　　此外，日本漫畫中的 B5 特寫比例與 Toku（2001: 46-59）的研究相呼應，即日本兒童在繪畫中常使用需要近距離觀察描繪的「誇張」觀點有關。她特別指出：「這將支持她所說的兒童會受漫畫中角色形象的影響。雖然日本漫畫中的特寫鏡頭與美國漫畫相比在統計學上沒有顯著意義，但它們在漫畫中的存在可能足以產生這種影響。」

　　事實上，眾所周知，日本是動漫大國，人人喜愛閱讀漫畫。在這部分頗有研究的 Schodt（1983: 101）就曾指出：「日本兒童繪畫模仿漫畫的程度，相信遠遠超過美國兒童模仿漫畫的程度。因此，可以簡單地歸因於日本的兒童應該比美國兒童更常閱讀漫畫的間接證明」。

　　以上這些由分鏡方式建立的文化結構意義，讓我們更能理解其

文化區的差異，對於一個文本的視覺景觀會產生何種不同印象。

5．場景意象的分析結果與討論

　　本單元主要是分析量化出日本漫畫，在圖像場景的視覺風格與視覺語言下的象徵、隱喻的藝術表現，藉此透過文獻，比較出東、西方在圖像藝術的空間敘事手法差異（圖 5-3-3）。

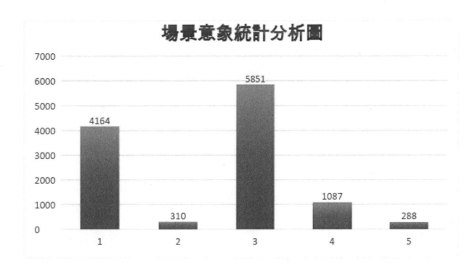

圖 5-3-3　場景意象分析統計圖

　　從統計結果得出，出現最多場景意象的是表現故事情節的張力，具有破格、跨頁全景的誇張透視、效果線的 C3「氛圍性場景」，其次是用於描繪一般故事發生的時間、空間場域背景的 C1，「主觀性場景」的 C4 接續其後，最後是相對少量的 C2「抒情性場景」與 C5 的「意象性場景」。這個結果，同樣呼應了文獻中日本漫畫景觀的分析結果，即日本漫畫擅用效果線、符號、構圖、透視等增加畫面張力與故事的感染力。

　　這些符號、鏡頭的運用於讀者而言，場景中表現事物的圖像，無論是蒙太奇手法或象徵、暗喻的方式，對於表達劇情、人物情緒等，都有引導讀者容易融入故事的虛擬時空作用。McCloud（1994）在這部分提到：「關於美國漫畫和日本漫畫的區別的另一個說法是，漫畫允許讀者有更『主觀』的體驗」。他認為這種說法的部分依據是如第一單元統計的 A4「從場景到場景」轉換的比例。這種轉換使讀者沉浸在故事的環境中。他還提出，通過使用各種類型的「速度線」（效果線的一種）來增強主觀性的看法。因為，在漫畫中，速度線常常是描繪物體後面的線條，使讀者看起來像是在以與移動物體在同一空間中，以相同的速度移動，是一種視覺的空間感知運用。觀察同樣有以打鬥場面為主的美式英雄漫畫，顯然日本漫畫運用顯示速度之線條，遠遠多於美國漫畫的運用。

　　從 Allen & Ingulsrud（2008: 23-41）的研究表明：「閱讀過程是讀者與文本互動創造意義的過程，是認知心理學評價的一個基礎，包括解碼、單字識別和理解。由於漫畫使用視覺傳達訊息給讀者，它所使用的語言可以被描述為一種『視覺語言』」。McCloud（1994）則強調：「在美國和歐洲的漫畫發展使用了不同的策略，尤其是在視覺和故事的技巧上。雖然他們有著相同的目標，讓讀者瞭解故事，但東方的日本漫畫卻開發了不同的方法來實現這一目標。這些獨特的講故事技巧有助於漫畫與不同文化背景的讀者建立更密切的關係」。再從本研究統計表上明顯可看出非常少量的 C2「抒情性場景」與 C5「意象性場景」，「抒情性場景」運用於隱喻性的「非常規」象徵場景，例如，星光、花瓣等符號或元素。意象性的場景則是東方特有的泛化意象、觀念意象和審美意象，這部分在日本少年漫畫雖然運用不多，在美國漫畫更是稀有，甚至不曾

運用。

　　因此，我們再回過頭看文獻，這在雙方漫畫於藝術表現方面存在著明顯的差異。在美國漫畫中，我們可以看到它的傳播主要是專門針對「動作」的關注，而在日本漫畫中傳播較多的則是對「情感」的反應。所以美國漫畫的講故事步調往往較快，使用較少的頁面來講述特定的順序，而日本漫畫則允許節奏較慢的故事，畫面有著大量的「氛圍性場景」和「敘述性場景」鏡頭佔據了故事中的空間。這或許如之前 Scott McCloud 提到的美式文化是以「目標導向」的直來直往民族性有關。

　　綜上，由於人類視覺系統的能力有限，大腦更喜歡用不太真實的表意圖像作為刺激，然後用以前的經驗來填補它的知識，給予更積極的互動。漫畫是一種以視覺為基礎的媒介，通過視覺媒介感知的場景設計對讀者融入空間的導引有絕對的作用，它僅僅通過視覺傳達資訊就可以達到目的。由於視覺資訊比抽象的聽覺資訊更容易處理，它給漫畫和其他視覺媒體帶來了直接的感官優勢，這種處理視覺資訊的容易性得到了支持，場景中的事物表現方式就會影響我們閱讀圖像的方式以及我們從中獲得的意義。

　　所以，除了要有好的故事腳本外，這些透過分鏡中的框格資訊，無論是敘述性、抒情性、氛圍性、主觀性、意象性場景，都有傳達某種知覺的資訊意義，藉由視覺引導我們對故事空間、角色情緒的感染，進而隨同角色們跟著劇情進入悲歡喜樂的擬像

（simulacrum）54空間，產生受敘事啟發的偶像崇拜情結，最終促使其消費文化的景觀與空間再現結果。

四、小結

　　美、日漫畫在文化景觀與視覺空間生產方式的差異，主要是雙方在角色造型的「造型符號」與形式上的「詮釋符號」不同，內容上則是由「框格」建立的「敘事轉場」、「分鏡觀點」、「場景意象」等結構的文化差異。

　　同樣由敘事方式與角色造型、框格分鏡及精神感知的漫畫空間生產方式，在當代同時代表著東、西方漫畫生產大國的美、日，於漫畫景觀與空間生產上，有著明顯的視覺差異現象。這在後現代的空間生產上有著包括時間序列與空間建構層面、審美層面、文化層面、精神層面與心理層面等內部構成，與多層次複雜的綜合系統。漫畫極適合用來說明時間與空間的碎片性質，通過框格把故事拆解排序，吸引人們注意敘事的零碎性，甚至是經驗的零碎性，這也是後現代美學上的特徵呈現。因為漫畫有著敘事功能，是具有情感的藝術與反映人類精神世界的藝術。

　　所以，隨著「文化轉向」對空間的批評理論，在敘事文本構築的漫畫視覺空間形式中，圖像藝術通過視覺對漫畫框格分鏡的表

54 「擬像論」是指在我們的生活中，影像才是真實的存在，而實物卻不再是真實的存在。以廣告為例，廣告中會使用了大量的符號引誘消費者，這些符號最後成了商品的代名詞，從此符號與商品就成了一個造成消費者對於產品的真實與想像的情感結合，使得消費者自然而然被這些東西給完全控制而渾然不知（Baudrillard, 2016）。

現，可說是當代闡釋人類精神和文化狀態的一種主觀理想模式，是在不同的社會制度和文化背景再現之下的本質，這也是形成美、日漫畫在空間生產下不同的敘事風格原因。

漫畫文本的框格空間內容，通過視覺感知或多或少地組合、圈割，若改變它們的形狀和大小，框格可以拉伸或壓縮時間，同時也轉移空間，推演著我們心理與精神的感知，令我們身歷其境地投入一個擬像的世界。這些藉由視覺感知所生產的各種知覺的資訊及符號意義，引導我們對故事空間、角色情緒的感染，跟隨著角色們悲歡喜樂，進而是「拜物」的非理智迷戀，崇拜當中人造景觀的虛擬場景、偶像等商品符號。再藉由大眾傳媒、網路等無國界地促成粉絲（Fans）的凝聚及形成聚落，在此當中宣揚他們的理念、交流他們的愛好、分享他們共同的價值觀信仰，最終生產出一個後殖民意象的、次文化並由政治、經濟與商業所操控的消費文化空間。

因此詹姆遜提到後現代主義作為一種意識型態，只有作為我們社會及整個文化，或者說是生產方式更深層的結構變化的再現，才能得到更好的理解（胡亞敏，2018）。而由「框格」所一手塑造的敘事方式，是一種文化意識型態，是漫畫在文化景觀表象下的空間生產結構，但因為文化的差異，所生產的形式、內容在各地文化規訓與制約下呈現出不同的型態。敘事不只是對特定類型文本的通稱，它同時代表一種基於不同文化符號、商品所特定的理解方式與溝通模式。

綜合看來，以框格為敘事語言溝通的漫畫，在美、日漫畫空間敘事的生產比較上，可歸納出三個主要的差異重點：

（一）在敘事節奏的轉場上：美國漫畫如同其文化一樣是目標導向，敘事節奏較快。日本漫畫則蘊含了東方迂迴、曲折、含蓄的

寫意藝術理念,節奏上顯得較慢。

　　(二)在分鏡框格的觀點上:日本漫畫在框格訊息中提供了環境和對象的細節,其視覺焦點是放在「周遭環境」的關注上,注重以團隊來完成任務,傾向於集體主義。美國漫畫較關注「角色」,對環境細節較不予強調,較傾向於個人主義。

　　(三)在故事場景的意象上:意象性的場景在美國漫畫極為少見,符合美式文化「目標導向」的直來直往民族性。

　　所以,在敘事文本構築的漫畫空間生產中,「詮釋符號」對漫畫框格分鏡的表現,是在不同的社會制度和文化背景再現之下的本質。有如美、日漫畫在空間敘事方式的差異,是來自於東、西方不同區域文化所創造的符號、敘事型態所生產出來的視覺經驗。其漫畫的框格形式與內容,皆具有視覺感知引導支配性的空間結構功能,透過有秩序的框格承載著各種故事、角色、場景、符號等圖像,作為物理、心理、精神的感知容器來闡釋漫畫的生產空間。

　　這種空間同時具有直觀且可感知的意涵,各自在不同區域、文化的社會語境差異下制約與感受,因而形成現今豐富的漫畫景觀藝術與文化空間經濟,具有整個後現代文化轉向下的視覺文化涵義與大眾文化的景觀縮影。

表 5-4-1　美、日漫畫在文本上的景觀符號形式與視覺空間生產內容比較

差異屬性			美國漫畫（Comic）	日本漫畫（Manga）
漫畫景觀形式	造型符號	角色造型	角色造型以現實人類為基礎，寫實、強調肌肉、線條明確。不見 Q 版造型。	角色造型綜合人類型、大眼、小鼻、小嘴、有些女角擁有巨胸，Q 版為特有特色。
	詮釋符號	擬聲詞與情緒符號	不若日本漫畫豐富。	形式豐富。
		分鏡方式	由左至右閱讀。分鏡跨域較大、破格、等比大小框格亦不少。意象性場景運用幾乎不用。	由右至左閱讀。分鏡類似電影取景方式。意象性場景運用頗多。
		敘事方式	以角色為焦點，只有急難時才會挺身而出。強調主角不死之身與主角威能的完美主義。以白人男性為主，只有回復平靜方才變回平民。個人英雄主義、善惡二元論為其敘事觀點。	以少男為主角，少女較少見。男主角多數為不完美的大眾化人物，需與團體共同奮鬥，以達成共同目標為訴求，強調故事性。
	視覺風格	表現風格	手繪、電繪、少用網點或者不用。	手繪、電繪、常用網點（少年漫畫較少用）。
		傳播載體	紙本為主，單行本出版商發行為大宗。	紙本與網路發行皆有，由出版商及網路平臺發行。
		視覺版面	彩色平裝或精裝、大開本、紙質佳，具收藏價值。	黑白簡易平裝、小開本、因紙質不佳、收藏價值較差。

表 5-4-1　美、日漫畫在文本上的景觀符號形式與視覺空間生產內容比較（續）

差異屬性		美國漫畫（Comic）	日本漫畫（Manga）
空間生產內容	符號空間	有圖像小說特性，文字小且繁多、效果線、符號較少用。彩色表現，造型寫實與背景繪製細緻。	效果線與漫畫符號常用與多樣。黑白表現為主，畫面美術較為寫意。
	心理空間	美國超級英雄漫畫敘事較為直接，是正、邪分明的二分法。美國漫畫人物英雄的角色壽命較長。故事中的英雄以拯救世界，解放世人為己任的崇高理想，非一般大眾的生活奮鬥展現，與現實人生有距離。	有著東方共同的信仰與情感。敘事發展側重於主角的成長階段，在敘事的上面較注重情感，故事鋪陳細膩與迂迴。每部故事各自具有自己的世界觀、結構和思想精神。英雄是在自己的行業中不斷挑戰自己、成就團體、積極努力向上的精神，在大眾現實面的心理上，較能撫慰與感同這樣描述的一個較為真實的世界。使得日本漫畫在這些地區較美國漫畫受歡迎。
	型態空間	鏡頭跨域度大，同一畫面中的分鏡框格變化多樣，變形鏡頭不多見，蒙太奇鏡頭也常用。	畫面鏡頭呈現電影分鏡次序運鏡感。張力運用較大，視角誇張。

表 5-4-1　美、日漫畫在文本上的景觀符號形式與視覺空間生產內容比較（續）

差異屬性	美國漫畫（Comic）	日本漫畫（Manga）
段落空間	先有少量數頁的網路試閱版，再以置入廣告方式單集單行本發行為主，主要閱讀載器為書本。	以雜誌連載為主，每一集稱為「一話」（約 14-18 頁）之後再發行單集出版。少數試行網路發表。
精神空間	美國漫畫的題材跨度較大，美國漫畫中的英雄多為獨行俠，是所謂的「超級英雄」，同時也是美國漫畫的主要題材。拯救人類往往是他們的使命，以成人政治視角的世界觀，強調對抗恐怖主義的救世理想。他們總是被打敗卻又誇張的不斷復活，一次又一次的捲土重來。	日本漫畫則題材多元。日本少年漫畫主角設定都只是普通人，是以主角為首的整個偶像團隊。依靠個人頑強的意志和朋友間的緊密合作來贏得勝利。強調各行各業努力打拚的普通人都能成為英雄，帶來了積極的社會效應。
文化空間（本體空間）	社會寫實、科幻、奇幻之架空世界為題材。直白說明以正、邪相爭的英雄與惡勢力對抗。強調邪惡勢力也會擁有高科技或設備，但在信念上、才智上仍不如主角的邪不勝正理念。美國漫畫英雄的能力設計是採取保持同樣的實力，僅會更換設備來達成目的，自己本身很少會以鍛鍊來變得更強。	題材多元，含括各領域與職業。主角設定是不完美的一般人，必須以團隊共同完成某一任務或目標。英雄會不斷地透過修練變得更強來完成任務。強調友情、奮鬥、毅力。是東方文化顯現出的信仰與內斂景觀。

第六章　結　語

一、漫畫在文化消費中所呈現的視覺景觀型態及 空間生產方式

　　身為後現代的當代，所有的娛樂商品沒有一種不包含階級、性別、種族、性，以及各式各樣的社會類別和群體表現，也往往帶有極端的偏見。漫畫在視覺上的「次文化」（Subculture）景觀充斥著社會意義，它們甚至產生政治效應，再現或反對社會的制度和統治從屬關係，其身為大眾文化的文化再現現象，通常主要是為當今的社會文化構成一系列話語、故事、影像、符號、語言以及身份、經濟效果的各種生產意義與文化形式的空間生產實踐。

　　在以視覺符號作為消費目的的漫畫，包含空間尺度、場所環境、文化屬性、景觀型態與存在形式等內涵，無論美式或日本漫畫景觀，也皆是由視覺的「造型符號」與「詮釋符號」所形成的一種文化產物，同樣是以「框格」敘事空間的感知，所生產的「拜物教」或戀物、擬像投射的偶像崇拜，令其視覺文化景觀空間再現與再現空間，形成一種空間文化的象徵符號，進而促成整個消費社會下的漫畫景觀。

　　漫畫的視覺景觀型態由於文化差異，其景觀的象徵符號因此也有了不同。一如美、日漫畫景觀各自表述和分析各種它們社會現象的同時，也反映了雙方社會文化的普遍價值，可說是「牛仔」與「武士」精神的各自展現，其作品的內涵，主要由身處該區域文化

背景的雙方作者所決定，雙方漫畫作品的文化價值都在於其「隱喻式」的民族文化宣傳內容，這些內容通常來自創作者自己的價值觀，而價值觀主要來自於各自的文化信仰，分屬在地區域的雙方創作者，通常將自己的善、惡、是、非的理解以及對幸福與痛苦的感受植入自己的作品中。例如美國漫畫通常喜歡使用更深刻的價值觀取向，來向讀者進行這種霸權後殖民主義下的隱喻式宣傳，而日本漫畫主要是基於現實生活，並且較傾向於顯示生活中情緒和情緒的細微變化，或許表達範圍相對狹窄，但是它對社會心理現象有更深入的探討。

無論美國或日本漫畫，當讀者受到媒體宣傳閱讀這些作品時，其長期因「沉浸感」的「敘事介入」通常會跟隨作品故事情節的發展，感同作者賦予角色的感受方式（Busselle & Bilandzic, 2009: 321-347）。因此長時間閱讀漫畫後，讀者會逐漸被漫畫中人物的某些特徵「感染」，進而受鼓舞、學習、模仿，進而崇拜，形成文化空間。這些象徵著崇拜的符號藉由物理景觀出現時，同時造成追隨者（Fans）消費的再生產運動，實現了文化景觀的空間生產性與再生產性。

所以，當代原本以後現代視覺文化表現為主的漫畫藝術，形成了與文化多元共存的格局，無論美、日漫畫景觀，主要皆由三種型態呈現：一種是屬於隱性的，是由後殖民與次文化屬性所歸納的精神層面；另一種則是顯性的，由空間尺度、場所環境、景觀型態上的歸納所呈現的物質層面。最後一種是由御宅族或迷們透過漫畫具體的存在形式，建立在消費社會和文化空間所形成的文化屬性經濟消費層面。而隱性層面的漫畫是一種次文化景觀，主要表現當中的文化關係與價值觀、世界觀、人生觀等思想，亦可稱之為「宅文

化」內涵。這種具有文化資產的漫畫景觀，不僅反映了漫畫活動的物質文化特徵，也反映了其非物質的文化特徵。

另外，由漫畫故事（敘事）產生的各種「性」暗示與視覺心理感知，促成粉迷們崇拜、愛戀漫畫故事與角色的舉動，進而產生經濟消費行為的文化景觀是一種複雜的社會現象，不僅是由於現代巨大的社會壓力和人際關係疏遠的年輕人自我意識的個性化體現，這些景觀型態及型態所體現的風格是一種象徵符號，這些符號在圖像時代的當代化為商品的存在形式，形成一種消費社會的文化空間凝聚力。

因此，由敘事產生的好故事（詮釋）、好角色（造型）符號，在此文化空間裡，對其「符號消費」（Symbol Consumption）[55]的渴望與需求，成為漫畫景觀所調控的一種「系統行為」，它建立在這些漫畫產品所賦予的認可符號自身價值前提之上，以及對於精神自足性的「迷文化」與「動漫」[56]世界的理想性和唯美性，這種迷文化符號價值由此成為消費的文化空間核心，這也是「宅文化」聚落得以風靡的原因。

資本家因而透過這些符號、儀式、媒體傳播的操弄，成了資本利益者。同時原被主流文化、高階文化階級壓迫的青少年或青年們，則利用這種「宅文化」的文化空間聚落來伸張他們思想、抵制、反抗霸權主義的儀式秩序，因而令此種社會空間作為他們向世界發聲有別於主流文化的話語權。這種原本由漫畫敘事空間產品生

[55] 所謂「符號消費」，是指消費者在消費過程中，除了產品本身之外，同時也消費產品所代表的含義、情緒、美感、階級、情感和氛圍，即這些符號所代表的「涵義」或是「意義」的消費（Zhen-Wang, 2011）。

[56] 這裡所說的「動漫」，意指當代以漫畫為主所生產的動畫及相關商品，視為由漫畫所有衍生的消費產品。

產的「拜物教」視覺消費符號，透過媒體傳播，形成文化的消費景
觀，是與「宅文化」空間的再現與再生產轉化出的地理空間景觀，
即為我們現今所看見的「漫畫景觀」（圖 6-1-1）。

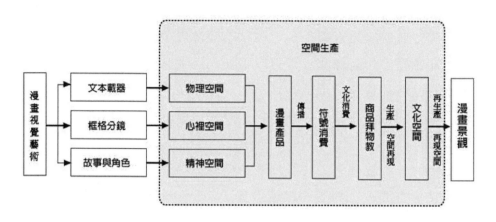

圖 6-1-1　後現代文化轉向下的漫畫景觀形成圖

　　經後現代主義的洗禮後，漫畫藝術早已不被認為是次文化與邊
緣藝術，藉由文化消費的洗禮，它已被提升到前所未有的高度，除
了經濟價值外，文化、藝術價值都不亞於任何藝術。漫畫藝術甚至
被稱為人類智慧的結晶，它體現了人類文化的精髓，正是這些深厚
的文化底蘊作為養分，使漫畫發揮了強大的視覺景觀生命力。也由
於東、西方不同的文化差異與文化結構內涵，使得美、日漫畫呈現
於世人眼前不同的文化景觀與空間生產型態，研究結果也顯示出漫
畫在視覺空間生產出的符號將具有影響其漫畫景觀的型態，提出可
互為表裡之說明。

　　總體說來，文化為漫畫提供了表徵；而漫畫替文化作出了再
現。漫畫景觀是某一群體（迷或御宅族）利用自然景觀的產物，包

括不同區域的文化景觀元素與語言符號形成的過程，以及生產的創造運用。其空間的生產也正是以此養分作為文化的驅動力，進而達成當代以視覺為主的消費社會經濟。這種驅動力是如同索爾（Sauer, 1925）所說的：「『聚落』是組成文化景觀的一個主要部分。文化是驅動力，自然是媒介，而文化景觀則是結果」。

二、文化轉向下的視覺文化景觀消費反思

在文化轉向下，當代的我們處在一個視覺文化發達的「觀看」時代，視覺文化的涵義，必須要瞭解「看」這一行為所具有的本質內涵，理解視覺文化是一種以圖像感知為核心的文化，完全依賴於「觀看」的方式。所謂的「觀看」也不是一種脫離社會意識的純粹感性活動，更不是一個機械的接受刺激過程（楊向榮、何承超，2012: 114-119）。因為，所有的視覺圖像（或稱為影像）背後似乎都隱藏著消費的規訓與意義，令我們觀看的方式快速卻很淺薄、豐富又很空洞。

如同詹姆遜說的，今天的我們已經處於一種與過去完全不同的存在經驗跟文化消費關係，每天面對無數由視覺帶來的廣告訊息轟炸，虛擬的幻象取代了真實的生活，在後現代受現實生活與心理壓力的當代社會下，追求品牌認同、視覺感官與娛樂快感，成為人們的基本需求（Jackson, 1989）。也像蘇珊·桑塔格（Susan Sontag）將相機拍出的照片比喻為能生產出虛擬的現實一樣，她說：「相機是一種幻想的機器。視覺文化時代，我們正是藉助這種特殊的幻想機器，來緩解各自內心的焦慮」（Movius, 1975）。

　　因此，身處於無時無刻「觀看」的圖像時代的我們，人們對圖像的依賴已經超越了圖像表面的視覺意義，呈現的視覺文化景觀已是當代社會文化的深層結構，圖像正逐步取代語言文字而成為社會文化再現的主要方式，為視覺經驗的消費社會建構了大型牢籠。從當代大眾文化的廣告行銷，透過「敘事」的空間意涵，將「符號」包裝成商品形象，透過媒體傳播，成了我們現在「拜物」的文化消費景觀，驗證了詹姆遜提出的「形象即是商品」的觀點（Jackson, 1989）。這也是醞釀當代影視、動漫等以圖像或稱為影像為主的偶像消費品牌（IP）由來，文化消費也即是在這樣的背景下有了展演的舞臺。

　　這些透過觀看所謂的視覺「景觀」，即我們可視且欲視的對象，在居伊‧德波看來不是單純的影像堆積，而是以影像為中介的人們之間的社會關係。在景觀社會中，四處充斥的視覺圖像，已經成為生活中無形束縛我們的繩索。這尤其是在手機與網路發達之後，這些遍及生活四周，包含新聞、廣告、社群、視頻影音及帶點強迫症收看的手機訊息或圖像，我們好像體驗到無限寬廣的世界，但最終所帶來的只是滿足個體自身不安的幻想。我們的生活正在被圖像所控制，從實體到虛擬、從個人工作電腦到手機、從商場櫥窗到市區廣告大螢幕。現代人每天的生活狀態，基本上即是從一個圖像到另一個圖像，從一個螢幕切換到另一個螢幕的視線過程。我們每天看別人，也在被別人看，甚至恐慌於不被觀看，而主動地將種種人為修改過的自我形象上傳到社群網絡（美肌與修圖），只為了期待著好友們的「按讚」。總之，我們已經進入視覺文化時代，「看」與「被看」成了我們的存在狀態。

　　今天的人們的視覺已然離不開圖像，尤其是以類似「漫畫」這

種帶有視覺文化語言的圖像符號，在日益掙脫不了「觀看」的年輕人中最為常見。當現實世界越來越被同質化的圖像所充滿，人與人的交往也開始逐步被網絡世界的虛擬化所影響，而社群網路本身正是推動此視覺圖像化過程的主要推手，例如各種社群媒體系統默認的交流方式是發圖片的社群表情包貼圖。在這種虛擬的交往模式中，文字只是對於圖片的解釋，生活即是圖像，一張張貼圖把現實也轉化為圖像。從文字到圖像的傳送變化，正是人類社會進入消費社會後文化領域所發生的深刻變革，從以往以文字為主的出版品，日益逐漸不受青睞的每況愈下可知。這種變革促使了視覺與慾望、圖像與消費的親密連繫。如同本書中，居伊·德波的提示：「在景觀社會中，景觀已然成為決定性的力量，景觀製造慾望；慾望決定生產」（Debord, 2012）。

　　所以，本書藉由「漫畫」的視覺文化研究，以身處消費為主的視覺文化景觀時代的我們，期許能進行對「視覺」思想，以及文化景觀背後的空間現實狀態下的回顧與反思。就像詹姆遜 Jameson（1998）的描述：「在後工業社會或者說消費社會，現實已然轉為影像，時間化成空間，在洶湧而來的圖像乃至訊息的洪流中，所有人都幾乎被困在影像組合而成的狹小空間裡，喪失思想與行動的能力，馴化成受制於被動式的慾望刺激」。

　　他的良心建議與批判，啟發我們對於「視覺文化」下的景觀瞭解與省思，無非是希望身處在物欲橫流、消費時代的文化空間的當代大眾，提醒我們去發現「觀看」之外的真實世界，其振聾發聵的呼籲，令我們深思。

參考文獻

中文文獻

方英（2016）。文學空間：關係的建構。*湘潭大學學報*（哲學社會科學版）。40 卷，第 3 期，頁 107-110。

王志弘（2009）。多重的辯證列斐伏爾空間生產概念三元組演繹與引申。*地理學報*，（55），頁 1-24。

王志弘、李延輝、餘佳玲、方淑惠、石尚久、陳毅峰、趙綺芳（2006）譯，Paul Cloke、Philip Crang、Mark Goodwin（著）。*人文地理概論*。臺北：巨流。

王庸聲（2008）。*世界漫畫史*。中國北京市：海洋。

包亞明（2003）主編。*現代性與空間的生產*。中國上海市：上海教育。頁 40。

弗雷德里克‧詹姆遜（2018）。*文化轉向*。中國北京市：中國人民大學。

白凱、周尚意、呂洋洋（2014）。社會文化地理學在中國近 10 年的進展。*地理學報*。第 69 卷，第 8 期，頁 1190-1206。

任敏、張葦（2017）。淺談漫畫分鏡的節奏感。*藝術教育*，頁 15。

向井颯一郎（2014）。肯岡本。第 n 個創意旅遊/動畫朝聖/含量旅遊/旅遊社會學的潛力。*社會研究年報*，（21），頁 37-39。

朱貽庭（2010）。公平正義：中國特色社會主義的基石──「公

正」二字是撐持世界底——論中國傳統的「公正」觀。*探索與爭鳴*，（11），頁 11-13。

江春枝（1996）編譯。*美國漫畫學習法*。臺南市：信宏。

江灝（2014）譯，羅蘭‧巴特（著）。*符號帝國*。臺北市：麥田。頁 21-22。

吳垠慧（2004）。*漫畫+藝術=？臺灣當代藝術裡的「漫畫」現象初探*。臺北市：今藝術。頁 71。

志丞、劉蘇（2018）譯。（美）段義孚著。*戀地情結*。中國北京市：商務印書館。

李衣雲（2012）。*漫畫的文化研究—變形、象徵與符號化的系譜*。新北市：稻香。

李明明（2013）。*波德里亞消費社會理論研究*。中國天津市：天津商業大學。

李長俊（1982），RUDOF ARNHEIM（著）。*藝術與視覺心理學*。臺北市：雄師。

李闡（1998）。*漫畫美學*。臺北市：群流。

李鐳（2005）譯，Barlowe,Wayne Douglas（著）。*Barlowe's 幻想生物畫典*。臺北市：奇幻基地。

沈貽偉（2012）。*影視劇創作*。中國杭州市：浙江大學。

肖偉勝（2017）。文化轉向與視覺方法論研究。*學術月刊*。第 3 期。

周尚意、張春梅（2014）譯，段義孚（著）。Escapism *逃避主義：從恐懼到創造*。臺北市：立緒。

周偉（2011）。美國超級英雄漫畫的文化分析。*新聞愛好者*。第 20 卷，第 8 期，頁 42-43。

周德禎（2016）編。*文化創意產業理論與實務(3 版)*。臺北市：五南。頁 331-347。

周憲（2001）。視覺文化與消費社會。*福建論壇（人文社會科學版)*。第 2 卷，頁 29-35。

林雅琪、鄭惠雯譯（2010），Arthur C. Danto 著。*在藝術終結之後：當代藝術與歷史藩籬*。臺北市：麥田。

姚賓、王瓊（2013）。簡論美國漫畫和日本漫畫的區別。*青春歲月*，第 12 期，頁 72。

施植明（2010）譯，Christian Norberg-Schulz（著）。*場所精神：邁向建築現象學*。中國：華中科技大學。

洪佩奇（2007）。*美國連環畫史*。中國南京市：譯林。

胡化凱、張道武（2002）。亞裡士多德的時間觀念研究。*物理*。第 31 卷，第 2 期，頁 117-121。

胡亞敏（2018）等譯，弗雷德里克·詹姆遜（著）。*文化轉向*。中國北京市：中國人民大學。頁 2-6。

夏目房之介（2012）。*日本漫畫為什麼有趣*。中國北京市：新星。

孫全勝（2017）。*列斐伏爾「空間生產」的理論型態研究*。北京市：中國社會科學。頁 121。

徐桐（2021）。景觀研究的文化轉向與景觀人類學。*風景園林*。第 28 期第 3 卷，頁 10-15。

徐琰、陳白（2007）。*中外漫畫簡史*。中國杭州市：浙江大學。

柴彥威、蔡運龍、顧朝林（2004）譯。R·J·約翰斯頓（著）。*文化地理學詞典*。中國北京市：商務印書館。

桓占偉（2004）。人文景觀旅遊文化載體初探。*桂林旅遊高等專科學校學報*，15(3)，頁 76-79。

張旭東（2017）編。陳清僑（譯）。Fredric Jameson（著）。*晚期資本主義的文化邏輯*。中國北京市：生活・讀書・新知三聯。

張重金（2016）。*風雪二刀流*。臺北市：嗨森數位文創。頁 38。

張重金（2017）。*漫畫韓文公傳*。屏東市：國立屏東大學。

張獻榮、季華妹、張萱（2013）。*符號學 I ——文化符號學*。北京市：北京理工大學。頁 76。

理查・J・萊恩（2016）。*導讀波德里亞（2 版）*。中國重慶市：重慶大學。

郭明玉（2008）。*論敘事動力的流程和類型* [D] (Doctoral dissertation。中國南昌市：江西師範大學。

郭慶光（2017）。*傳播學教程（第二版）*。中國北京市：中國人民大學。頁 35。

陳凱、馮潛（2010）。*漫畫美術場景設計*。中國上海市：人民美術。

陸蓉之（2010）。我眼中的「動漫美學」。*藝術生活*,(4)，頁 20-22。

陸徵（2014）譯、Ruth Benedict（著）。*菊與刀：風雅與殺伐之間，日本文化的雙重性*。臺北市：遠足文化。

程錫麟（2009)。論了不起的蓋茨比的空間敘事。*江西社會科學*。第 11 期，頁 28-32。

童強（2011）。*空間哲學*。中國北京市：北京大學。

馮品佳（2016）主編。*圖像敘事研究文集*。臺北市：書林。序文。

馮雷（2016）。*理解空間——20 世紀空間觀念的激變*。北京市：中央編譯。頁 3、176。

黃海蓉（2008）。淺議視覺識別系統中的吉祥物。*科技資訊（學術*

研究）。第 34 卷，頁 377。

黃新生譯（2000）。*媒介分析方法*（第四版）。臺北市：遠流。

楊治良、郝興昌（2016）。*心理學詞典*。上海市：上海辭書。

楊向榮、何承超（2012）。視覺文化視域下的景觀電影解讀。*南京藝術學院學報：音樂與表演版*，(1)，頁 114-119。

虞璐琳（2011）譯。[美]威爾・艾斯納（Will Eisner）著。*威爾・艾斯納漫畫教程：漫畫和分鏡頭藝術*。中國上海市：上海人民美術。

雷飛鴻（2020）。*辭海*。臺北市：世一。

蔡學儉（2000）。責任編輯是什麼。*出版科學*，第 4 期，頁 14。

龍瑜宬（2012）。豐子愷與「漫畫」概念。*清華大學學報*，27(3)，頁 115-124。

錢冠連（2001）。語言的離散性。*外語研究（1）*，頁 27-30。

韓叢耀（2014）。圖像邊框的實踐性認知。*南京藝術學院學報（美術與設計版）*。第 4 期，頁 17、108-119。

羅嵐（2017）譯。Harland Rousseau, Benjamin Reid Phillips（著）。*圖解分鏡*。臺北市：易博士。

龐月光、劉利（2000）。*語法*。香港：海峰。

外文文獻

Abbott, L. L. (1986). Comic art: Characteristics and potentialities of a narrative medium. Journal of popular culture, 19(4), 155.

Abbott, Michael & Charles Forceville. (2011). "Visual representation of emotion in manga: Loss of control is Loss of hands in Azumanga Daioh Volume 4." Language and Literature 20(2):91-112.DOI: 10.1177/0963947011402182.

Agnew, J. (1987). The United States in the world economy: A regional geography (Vol. 1). CUP Archive.

Aitken, S. C., & Valentine, G. (Eds.). (2014). Approaches to human geography: Philosophies, theories, people and practices. Sage.

Allen, K., & Ingulsrud, J. E. (2008). Strategies used by children when reading manga. The Journal of Kanda University of International Studies, 20, 23-41.

Anderson, K. (1995). Culture and nature at the Adelaide Zoo: at the frontiers of human geography. Transactions of the Institute of British Geographers, 275-294.

Bandura A. (2001). Social cognitive theory of mass communication. Media Psychology, 3(3): 265 -299.

Barber, J (2002). 'The phenomenon of multiple dialectics in comics layout', Master's thesis, London: London College of Printing.

Barnett, C. (1998). The cultural turn: fashion or progress in human geography? Antipode, 30(4), 379-394.

Barthes, R, Gottdiener, M, Boklund-Lagopoulou, K&Lagopoulos, A.P(1972). Semiotics. A First Look at Communication Theory. By Em Griffin. 6th.

Baudrillard, J (2016). The consumer society: Myths and structures. Sage.

Baudrillard, J. (2018). On consumer society (pp. 193-203). Routledge.

Beaty, B. (2010). The recession and the American comic book industry: from inelastic cultural good to economic integration. Popular Communication, 8(3):203-207.

Beaty, B. (2012). Comics versus art. University of Toronto Press.

Bell, D. (2000). The end of ideology: on the exhaustion of political ideas in the fifties: with" The resumption of history in the new century". Harvard University Press.

Bereday, G. Z (1964). The comparative method in education. Holt, Rinehart & Winston.

Berger, A. A (2006). 50 ways to understand communication: A guided tour of key ideas and theorists in communication, media, and culture. Rowman & Littlefield.

Berger, B. M. (1995). An essay on culture: Symbolic structure and social structure. Univ of California Press.

Berndt, Jaqueline (2008). Considering manga discourse: Location, ambiguity, historicity. In Japanese Visual Culture: Explorations in the World of Manga and Anime. Edited by Mark Mac Williams. Armonk: M. E. Sharpe,295-310.

Billig, M (1999). Commodity fetishism and repression:

Reflections on Marx, Freud and the psychology of consumer capitalism. Theory & Psychology, 9(3),313-329.

Blair Preston (1995). Comics Animation. Walter Foster Pub.Books. Logos: Journal of the World Publishing Community 22:41-53.

Borch, C. (2002). Interview with Edward W. Soja: Thirdspace, post metropolis, and social theory. Distinktion: Scandinavian Journal of Social Theory, 3(1), 113-120.

Bourdieu, P (1973). Cultural reproduction and social reproduction. London: Tavistock, 178.

Brienza, Casey (2011). Manga Is for Girls: American Publishing Houses and the Localization of Japanese Comic

Brown, J.A. (2001). Black superheroes, milestone comics, and their fans. Univ. Press of Mississippi.

Brown, K. (2005). Encyclopedia of language and linguistics (Vol. 1). Elsevier.

Bukatman, Scott (2016). Hellboy's World: Comics and Monsters on the Margins. Berkeley: University of California Press. Print.

Busselle, R., & Bilandzic, H. (2009). Measuring narrative engagement. Media Psychology, 12(4), 321-347.

Castells, M. (1977). The urban question: A Marxist approach (No. 1). London: E. Arnold.

Cavell, R. (2002). McLuhan in space: A cultural geography. University of Toronto Press.

Chua, H. F, Leu, J, & Nisbett, R. E (2005). Culture and diverging views of social events. Personality and Social Psychology Bulletin, 31(7),925-934.

Cloke, Cook, Crang, P, Goodwin, M, Painter & Philo, C. (2004). Practicing human geography. Sage.

Cohn, Neil (2007). A visual lexicon. Public Journal of Semiotics, 1(1),35-56.

Cohn, Neil (2011), 'A different kind of cultural frame: An analysis of panels in American comics and Japanese manga', Image [&] Narrative, 12: 1,120-134.

Cohn, Neil (2013). The Visual Language of Comics: Introduction to the Structure and Cognition of Sequential Images. A&C Black.

Cohn, Neil, and Stephen Maher. (2015)."The notion of the motion: The neurocognition of motion lines in visual narratives." Brain Research 1601:73-84. doi: 10.1016/j.brainres.2015.01.018.

Cohn, Neil, Beena Murthy, and Tom Foulsham. (2016). "Meaning above the head: Combinatorial constraints on the visual vocabulary of comics." Journal of Cognitive Psychology 28(5):559–574. DOI: 10.1080/20445911.2016.1179314.

Cohn, Neil. (2010). Japanese visual language: The structure of manga. Manga: An anthology of global and cultural perspectives, 187-203.

Cohn, Neil. (2013b). The visual language of comics: Introduction to the structure and cognition of sequential images. London, UK: Bloomsbury.

Cohn, Neil. (2013c). "Visual narrative structure." Cognitive Science 37 (3):413-452. DOI:10.1111/cogs.12016.

Collins, J (1992). Television and postmodernism (p.327-353). na.

Cordulack, Evan (2011). "What is the "Spatial Turn"? A Beginner's Look". College of William and Mary.

Cosgrove, D (1990). Landscape studies in geography and cognate fields of the humanities and social sciences. Landscape Research, 15(3),1-6.

Cosgrove, D. (2004). Landschaft and landscape. German Historical Institute Bulletin, 35, 57-71.

Council of Europe (2000). "European Landscape Convention" Firenze: 20-X-2000.

Culler, J. D (1986). Ferdinand de Saussure. Cornell University Press.

Dalby, Simon and Geroid Tuathail(1998)—Introduction: Rethinking geopolitics: towards critical geopolitics.‖ Rethinking Geopolitics. Ed. Dalby, Simon & Tuathail, Geroid. London: Routledge, 1-15.

Dant, T (1996). Fetishism and the social value of objects 1. The Sociological Review, 44(3), 495-516.

Debord, G. (1994). The commodity as spectacle. Media and

cultural studies: keywords, 117-21.

Debord, G. (2012). Society of the Spectacle. Bread and Circuses Publishing.

Delmar, R. (2018). What is feminism?. In Theorizing feminism (pp. 5-28). Routledge.

Díaz Vera, Javier E. (2013). "Woven emotions: Visual representations of emotions in medieval English textiles." Review of Cognitive Linguistics 11 (2):269-284. doi: 10.1075/rcl.11.2.04dia.

Donner, R (1978). Superman [Motion picture]. Warner Bros. Pictures, Dovemead Films, 151.

Drummond-Mathews, A (2010). What boys will be: A study of shonen manga. Manga. An Anthology of Global and Cultural Perspectives. Nueva York: Continuum, 62-76.

Dueben, A. (2014). Puck Magazine and the Birth of Modern Political Cartooning.

Duncan, J. S (1980). The superorganic in American cultural geography. Annals of the Association of American Geographers, 70(2),181-198.

Edgell, S & Pilcher, T (2001). The Complete Comics Course: Principles, Practices, Techniques. Barrons Educational Series Incorporated.

Fencl, T., Burget, P., & Bilek, J. (2011). Network topology design. Control Engineering Practice, 19(11), 1287-1296.

Fiske, J (1987). British cultural studies and television

(pp.254-289). Global and Cultural Perspectives. Edited by Toni Johnson-Woods. New York: Continuum, 62-76.

Flint, C. (2016). Introduction to geopolitics. Taylor & Francis.

Forceville, Charles (2005). Visual representations of the idealized cognitive model of anger in the Asterix album La Zizanie. Journal of Pragmatics 37:69-88.

Forceville, Charles. (2011). "Pictorial runes in Tintin and the Picaros." Journal of Pragmatics 43 (3):875-890.

Frank, J. (1945). Spatial form in modern literature: An essay in two parts. The Sewanee Review, 53(2), 221-240.

Genette, G., Ben-Ari, N., & McHale, B. (1990). Fictional narrative, factual narrative. Poetics Today, 11(4), 755-774.

Green, Jennifer. (2014). Drawn from the Ground: Sound, sign, and inscription in Central Australian sand stories. Cambridge, UK: Cambridge University Press.

Gregory, D (1994). Geographical Imaginations. Blackwell, Oxford.

Groensteen, Thierry (1999). The System of Comics. Paris: Presses Universities de France. Print.

Hart, J. P. (2008). Art of the Storyboard. Elsevier Science & Technology.

Harriet Hawkins (2011) "Dialogues and Doings: Sketching the Relationships Between Geography and Art", Geography Compass

5／7, 464-478.

Harris, F (2012). Ukiyo-e: the art of the Japanese print. Tuttle Publishing.

Harvey, D. (2002). Spaces of capital: Towards critical geography. Routledge.

Harvey, D., & Harvey, F. D. (2000). Spaces of Hope (Vol. 7). Univ of California Press.

Hashimoto, M (2007). Visual Kei otaku identity-An intercultural analysis. Intercultural Communication Studies, 16(1), 87.

Hatfield, C. (2011). Graphic Novel. Keywords for Children's Literature, 2, 21.

Hawkes, T. (2003). Structuralism and semiotics. Routledge.

Heidegger, M (1977). The age of the world picture. In Science and the Quest for Reality (pp.70-88). Palgrave Macmillan, London.

Hillary Chute (2011). The Popularity of Postmodernism. Twentieth-Century Literature 1 December; 57 (3-4): 354-363.

Hockett, Charles. F (1977). Logical Considerations in the study of animal communication. In The view from language: selected essays, 1948-1974, edited by CF Hockett.

Hodkinson, Paul (2002). Goth: Identity, Style, and Subculture. Oxford: Berg.

Horn, Carl Gustav (1996). American Manga. Wizard Magazine, April 1996, 53-57.

Jackson, P. (1989). Maps of Meaning: An Introduction to Cultural Geography.

Jackson, P. (2005). 1989: Maps of meaning: an introduction to cultral geography: Author's response. progress in hnman geography, 29(6), 741.

James, W (2007). The principles of psychology (Vol. 1). Cosimo, Inc.

Jameson, F. (1983). Postmodernism and consumer society. The anti-aesthetic: Essays on postmodern culture, 111-25.

Jameson, F. (1985). Postmodernism and consumer society. Postmodern culture, 115(11), 111-125.

Jameson, F. (1991). Postmodernism, or the cultural logic of late capitalism. Duke university press.

Jameson, F. (1998). The cultural turn: Selected writings on the postmodern, 1983-1998. Verso.

Jefferson, T. (Ed.). (2002). Resistance through rituals: Youth subcultures in post-war Britain. Routledge.

John Fiske (1996). "British Cultural Studies and Television", John Storey ed. What is Cult Reader, London: Arnold, 115.

Johnston, R. J. (1971): Urban Residential Patterns: An Introductory Review. London (G. Bell & Sons). ISBN 0-7135-1675-5.

Johnson, S. A., & Braber, N. (2008). Exploring the German

language. Cambridge University Press.

Johnston, F., Hanigan, I., Henderson, S., Morgan, G., & Bowman, D. (2011). Extreme air pollution events from bushfires and dust storms and their association with mortality in Sydney, Australia 1994-2007. Environmental Research, 111(6), 811-816.

Kacsuk, Z (2018). Re-Examining the "What is Manga" Problematic: The Tension and Interrelationship between the "Style" Versus "Made in Japan" Positions. In Arts (Vol. 7, No. 3, p. 26). Multidisciplinary Digital Publishing Institute.

Kang, H. W., Matsushita, Y., Tang, X., & Chen, X. Q (2006). Space-time video montage. In 2006 IEEE Computer Society Conference on Computer Vision and Pattern Recognition (CVPR'06) (Vol. 2, pp. 1331-1338). IEEE.

Kelley, M. (2009). The Golden Age of comic books: Representations of American culture from the Great Depression to the Cold War.

Kelly, K (2009). Out of control: The new biology of machines, social systems, and the economic world. Hachette UK.

Koerner, E. F. K. (2013). Koerner's Korner. Historiographia Linguistica, 40(3), 530-534.

Lakoff, G., & Johnson, M. (1980). Conceptual metaphor in everyday language. The journal of Philosophy, 77(8), 453-486.

Lefebvre, H (1991). Critique of everyday life: Foundations for a sociology of every day (Vol. 2). Verso. 33.

Lefebvre, H., & Nicholson-Smith, D. (1991). The production of space (Vol. 142). Blackwell: Oxford,321-360.

Lessing, G.E (1853). Laocoon: An Essay on the Limits of Painting and Poetry. Longman, Brown, Green, and Longmans.

Levi, Antonia. (1996). Samurai from Outer Space: Understanding Japanese Animation. Chicago, IL: Open Court,12.

Lockyer, S., & Pickering, M. (2008). You must be joking: The sociological critique of humor and comic media. Sociology Compass, 2(3), 808-820.

Mansvelt, J. (2008). Geographies of consumption: citizenship, space, and practice. Progress in Human Geography, 32(1), 105-117.

Marston, S. A & Smith, N (2001). States, scales and households: limits to scale thinking? A response to Brenner. Progress in human geography, 25(4), 615-619.

Martinet, A. (1989). Linguistique générale, linguistique structurale, linguistique fonctionnelle. La Linguistique, 25(Fasc. 1), 145-154.

Marx, K (1976). Capital, trans. Ben Fowkes. London: Penguin, 1, 126-165.

Mc Dowell, L (1994). The transformation of cultural geography. Gregory, D., Martin, D. & Smith, G. (eds.)

Human Geography: Society, Space, and Social Science, 146-173. Macmillan, London.

McCann, H. J. (2013). Action. International Encyclopedia of Ethics.

McCloud, Scott. (1993). Understanding Comics: The Invisible Art. New York, NY: Harper Collins.

McCloud, S (1994). Understanding Comics: The Invisible Art. 1993. Reprint. New York: Harper Perennial.

McIntosh, Leanne(2005)。Liminal Space・Utp Distribution.

McKee, A. (2003). Textual analysis: A beginner s guide. Sage.

Medin, D & Uskul, A. K (2012). Framing attention in Japanese and American comics: cross-cultural differences in attentional structure.

Miller, A. (2007). Reading Bande dessinée: critical approaches to French-language comic strip. Intellect Books.

Mitchell, W. J. (1994). "The reconfigured eye: Visual Truth in the post-photographic era. MIT Press. Model of anger in the Asterix album La Zizania." Journal of Pragmatics 37 (1):69-88.

Movius, G. (1975). An Interview with Susan Sontag. Boston Review.

Moreno Acosta, Angela (2014). "OEL" Manga: Industry, Style, Artists. Ph.D. dissertation, Kyoto Seika University, Kyoto, Japan,76.

Munday, J. (2016). Introducing translation studies: Theories and applications. Routledge.

Nakano, Haruyuki (2009). Manga Shinkaron: Kontentsu Bijinesu wa Manga Kara Umareru. Tokyo: Burusu Intaakushonzu.

Natsume, F (1997). Manga wa naze omoshiroi no ka: sono hyŏgen to bunpŏ. Nihon Hŏsŏ Shuppan Kyŏkai, 178-272

Nelson, C., Treichler, P. A., & Grossberg, L. (1992). Cultural studies: An introduction. Cultural studies, 1(5), 1-19.

Nichol, J. P. (1857). A Cyclopaedia of the Physical Sciences...[&c.]. Griffin.

O'Tuathail, G., & Dalby, S. (1998). Introduction: Rethinking geopolitics: Towards critical geopolitics. Rethinking geopolitics, 1-15.

Omote, Tomoyuki. (2013). "Naruto" is a typical weekly magazine Manga. In Manga's Cultural Crossroads. Edited by Jaqueline Berndt and Bettina Kümmerling-Meibauer. London: Routledge,163-71.

Ortega Valcárcel, J. (2000). Los horizontes de la geografía: teoría de la geografía (No. 910.1 ORT).

Otsuka, Eiji (1994). Sengo Manga no Hyo gen Ku kan: Kigo teki Shintai no Jubaku. Kyoto: Hozokan.

Peirce, C. S. (1991). Peirce on signs: Writings on semiotic. Edited by James Hoopes, Chapel Hill: University of North Carolina Press.

Petersen, Robert S (2009). The acoustics of manga. In A

Comics Studies Reader. Edited by Jeet Heer and Kent Worcester. Jackson: University Press of Mississippi, 163-171.

Philo, C (2000). More words, more worlds: reactions on the 'cultural turn' and human geography. Cook, I., Crouch, D., Naylor, S.&Ryan, J. R. (eds.) Cultural Turns.

Philo, C. (2018). More words, more worlds: reflections on the 'cultural turn and human geography. In Cultural turns/geographical turns (pp. 26-53). Routledge.

Piekos, N. (2009). Comics grammar and traditions. Blambot: Comic Fonts and Lettering.

Pitkin, H. F. (1967). The concept of representation (Vol. 75). University of California Press.

Prough, Jennifer (2010). Shojo manga in Japan and abroad. In Manga: An Anthology of Global and Cultural Perspectives. Edited by Toni Johnson-Woods. New York: Continuum, 93-106.

Reichling, M. J (1995). Susanne Langer's concept of secondary illusion in music and art. Journal of Aesthetic Education, 29(4), 39-51.

Robbins, T (2002). Gender differences in comics. Image & Narrative, p4.

Robinson, J. (1974). The Comics, an Illustrated History. New York: GP Putnam and Sons.

Rose, G. (1997) Situated knowledge: positionality, relaxivities, and other tactics. Progress in Human

Geography 21, 305-20.

Rose, M. A. (1993). Parody: ancient, modern and post-modern. Cambridge University Press.

Rössel, J., Schenk, P., & Weingartner, S. (2017). Cultural consumption. Emerging Trends in the Social and Behavioral Sciences. John Wiley & Sons, 1-14.

Roudinesco, E., & Bray, B. T. (1997). Jacques Lacan. Columbia University Press.

Ryall, C., & Tipton, S. (2009). Comic books 101: the history, methods, and madness. Impact.

Sadler, D. (1997). The global music business as an information industry: reinterpreting economies of culture. Environment and Planning A, 29(11), 1919-1936.

Sauer, C. O (1963). Land and life: A Selection from the writings of Carl Ortwin Sauer. Univ of California Press,320

Sauer. C.O (1925) The morphology of the landscape. Publ Geogr (Berkeley: Univ Calif) 2: 19-53

Schodt, F. L (2007). The Astro Boy Essays: Osamu Tezuka, Mighty Atom, and the Manga/Anime Revolution. Stone Bridge Press.

Schodt, F. L (1983). Manga! Manga! The World of Japanese Comics. New York: Kodansha America Inc,101.

Scott McCloud (1994).Understanding Comics: The Invisible Art. America Harper Perennial.

Sell, C (2011). Manga translation and intercultural. Mechademia, 6(1), 93-108.

Shaheen, J. G. (1991). Jack Shaheen versus The Comic Book Arab. The Link, Vol. 24, No. 5. November December 1991,3-11.

Shaheen, J. G. (2001). Reel Bad Arabs: How Hollywood vilifies a people. Brooklyn: Olive Branch.

Shinohara, K., & Matsunaka, Y. (2009). Pictorial metaphors of emotion in Japanese comics. In Multimodal metaphor (pp. 265-296). De Gruyter Mouton.

Shwalb, D. W & Shwalb, B. J (1996). Japanese Childrearing: Two Generations of Scholarship. Guilford Press, Maple Press Distribution Center, I-83 Industrial Park, PO Box 15100, York, PA 17405.

Smelser, N. J & Baltes, P. B (Eds.) (2001). International encyclopedia of the social & behavioral sciences (Vol. 11). Amsterdam: Elsevier.

Soja, E. W. (1985). The spatiality of social life: towards a transformative theorization. In Social relations and spatial structures (pp.90-127). Palgrave, London.

Soja, E. W (1989). Postmodern geographies: The reassertion of space in critical social theory. Verso.

Stewart, Ronald (2013). Manga as schism: Kitazawa Rakuten's resistance to "Old-Fashioned" Japan. In Manga's Cultural Crossroads. Edited by Jaqueline Berndt and Bettina

Kümmerling-Meibauer. London: Routledge, pp. 27-49.

Sturrock, J. (2008). Structuralism. John Wiley & Sons.

Suzuki, Shige (CJ) (2013). Tatsumi Yoshihiro's Gekiga and the global sixties: Aspiring for an Alternative. In Manga's Cultural Crossroads. Edited by Jaqueline Berndt and Bettina Kümmerling-Meibauer. London: Routledge,50-64.

Toku, Masami (2001). Cross-Cultural Analysis of Artistic Development: Drawing by Japanese and U.S. children. Visual Arts Research 27:46-59— 2002. Children's Artistic and Aesthetic Development: The Influence of Pop-Culture in Children's Drawings. In Paper presented at 31st INSEA Convention. New York, NY.

Turner, A. (1984). The Man-Land Relationship: its relevance for today's geography teacher. Teaching Geography, 9(3), 126-128.

Urban, D. L (2006). Landscape ecology. Encyclopedia of Environmetrics,3.

Uricchio, W. (2010). The Batman's Gotham City™: Story, Ideology, Performance. Comics and the City: Urban Space in Print, Picture, and Sequence, 119-132.

Vályi, Gábor (2010). Digging in the Crates: Distinctive and Spatial Practices of Belonging in a Transnational Vinyl. Record Collecting Scene. Ph.D. dissertation, Goldsmiths College, University of London, London, UK.

Wanzo, R. (2015). Pop Culture/Visual Culture. In The Oxford

Handbook of Feminist Theory.

Warde, Alan (2002) 'Production, consumption and "cultural economy"', in du Gay, Paul and Pryke, Michael (eds), Cultural Economy, London, Sage, pp. 185-200.

Williams, R (2011). Culture is ordinary (1958). Cultural theory: An anthology, 5359.

Wright, B. W. (2001). Comic book nation: The transformation of youth culture in America. JHU Press.

Wright, G (1904). The Art of Caricature. Baker Taylor Company.

Yannicopoulou, Angela. (2004). "Visual Aspects of Written Texts: Preschoolers View Comics." L1- Educational Studies in Language and Literature 4:169-181.

Yoshino, K (1992). Cultural nationalism in contemporary Japan: A sociological inquiry. Psychology Press.

Young, R. J (2016). Postcolonialism: An historical introduction. John Wiley & Sons.

Zahavi, D. (2003). Husserl's phenomenology. Stanford University Press.

Zhen-Wang, C. H. E. N. (2011). An Interpretation of the Phenomena of Students' Symbol Consumption [J]. Journal of Shenzhen University (Humanities & Social Sciences), 2.

山田智之.（2020）. オタクの職業観に関わる研究.上越教育大学研究紀要, 39(2),407-416.

松井貴英.（2019）. 映畫的 「劇畫」—1956 年の辰巳ヨシヒロ

一. 九州國際大學國際‧経済論集= KIU journal of economics and international studies, (3), 1-24.

畑村季里.（2013）. NHK テレビ 60 年記念ドラマ 「メイドイン ジャパン」の撮影報告. 映画テレビ技術, (727), 18-21.

清水‧勲.（2007）。*年表日本漫畫史(日本の漫畫の歴史を年表。* 日本京都：臨川。

網路資料

百度百科（2021）。*文化消費*。取自 https://baike.baidu.com/item/%E6%96%87%E5%8C%96%E6%B6%88%E8%B4%B9。檢索日 期：2021.04.15。

百度百科（2021）。*少年漫畫*。取自 https://baike.baidu.hk/item/%E5%B0%91%E5%B9%B4%E6%BC%AB%E7%95%AB/1477385。檢索日期：2021.04.16。

文化部（2021）。*文化部文化統計*。取自 https://stat.moc.gov.tw/Research.aspx? type=5。檢索日期：2021.03.02。

妖子（2020）。LINE WEBTOON：*Love Again_重新再愛？* 取自 https://www.webtoons.com/zh-hant/romance/zhongxinzaiai/list?title_no =624&page=1。檢索日期：2020.02.02。

Comic wiki（2018）。*主角威能/Badass*。取自 Whttps://wiki.komica.org/%E4%B8%BB%E8%A7%92%E5%A8%81%E8%83%BD。檢索日期：2020.07.21。

フリー百科事典『ウィキペディア』（2019）。*Wikipedia 少年漫*

畫。取自 https://ja.wikipedia.org/wiki/%E5%B0%91%E5%B9%B4%E6%BC%AB%E7%94%BB。檢索日期：2020.07.22。

フリー百科事典『ウィキペディア』（2020）。*単行本*。取自 https://ja.wikipedia.org/wiki/%E5%8D%98%E8%A1%8C%E6%9C%AC。檢索日期：2019.03.15。

文化部（2021）。*文化部文化統計*。取自 https://stat.moc.gov.tw/Research.aspx?type=5。檢索日期：2021.03.02。

Manga Ranking（2020）。日本 Jump 週刊少年 2020 年「人氣漫畫總選舉」百大榜單。取自 https://everylittled.com/article/145707。檢索日期：2021.04.06。

PREVIEWS word（2020）。*xclusive: 2019's Top 100 Best-Selling Comics*。取自 https://previewsworld.com/Article/238982-Exclusive-2019s-Top-100-Best-Selling-Comics。檢索日期：2020.05.04。

Piekos, Nate（2015）。*BLAMBOT. "Comic Book Grammar & Tradition"*。取自 https://blambot.com/pages/comic-book-grammar-tradition。檢索日期：2021.03.05。

NeilJuksy（2017）。*全程都在看胸！日本票選 Jump 史上最有魅力的動漫「巨乳角色」Top 10，你最愛誰？*取自 https://www.juksy.com/archives/62166?atl=2。檢索日期：2021.03.09。

WIKIPEDIA（2019）。Cultural consumer。取自 https://en.wikipedia.org/wiki/Cultural_consumer。檢索日期：2021.03.09

WIKIPEDIA（2021）。*Max Gaine*s。取自 https://en.wikipedia.org/wiki/Max_Gaines。檢索日期：2021.05.10。

WIKIPEDIA（2018）。*Bande dessiné*e。取自 https://en.wikipedi
　　a.org/wiki/Bande_dessin%C3%A9e。檢索日期：2022.02.11。

維基百科（2014）。*網點*。取自 https://zh.wikipedia.org/wiki/%E7%
　　B6%B2%E9%BB%9E。檢索日期：2021.05.04。

文化部（2016）。*文化部擴大辦理第三屆「漫畫產業人才培育計*
　　畫」。取自 https://www.moc.gov.tw/information_250_46800.ht
　　ml。檢索日期：2021.06.20。

國家圖書館出版品預行編目（CIP）資料

漫畫的視覺文化景觀與空間生產/張重金著. --
　初版. -- 臺北市：元華文創股份有限公司，
　2022.11
　　面；　公分

　　ISBN 978-957-711-284-2(平裝)

　1.CST：漫畫　2.CST：影像文化　3.CST：文化地
理學
960　　　　　　　　　　　　　　　　111016747

漫畫的視覺文化景觀與空間生產

張重金　著

發 行 人：賴洋助
出 版 者：元華文創股份有限公司
聯絡地址：100 臺北市中正區重慶南路二段 51 號 5 樓
公司地址：新竹縣竹北市台元一街 8 號 5 樓之 7
電　　話：(02) 2351-1607　　傳　真：(02) 2351-1549
網　　址：www.eculture.com.tw
E - m a i l：service@eculture.com.tw
主　　編：李欣芳
責任編輯：立欣
行銷業務：林宜葶
出版年月：2022 年 11 月　初版
定　　價：新臺幣 420 元

ISBN：978-957-711-284-2 (平裝)

總經銷：聯合發行股份有限公司
地　址：231 新北市新店區寶橋路 235 巷 6 弄 6 號 4F
電　話：(02)2917-8022　　　傳　真：(02)2915-6275